KB175875

그림,
시를
만나다

그림, 시를 만나다

초판인쇄 2018년 7월 23일
초판발행 2018년 7월 23일

지은이 임희숙
펴낸이 채종준
기 획 이강임
편 집 김다미, 백혜림
디자인 홍은표
마케팅 송대호

펴낸곳 한국학술정보(주)
주 소 경기도 파주시 회동길 230(문발동)
전 화 031-908-3181(대표)
팩 스 031-908-3189
홈페이지 http://ebook.kstudy.com
E-mail 출판사업부 publish@kstudy.com
등 록 제일산-115호(2000. 6. 19)

ISBN 978-89-268-8501-7 03650

옛 그림 속에 살아 있는
시인들의 언어

그림, 시를 만나다

임희숙 지음

이담
BOOKS

어쩌다 한국미술사를 공부하게 되었는가 하는 것은, 어쩌다 시인이 되었는가 하는 질문과 마찬가지일 것이다. 생각해 보면 처음 미술사에 관심을 갖게 된 것은 권용준 교수님 덕분이었다. 파리대학에서 프랑스 시인 기욤 아폴리네르(Guillaume Apollinaire, 1880~1918)를 연구하셨던 분의 미학적 관점이 한국미술에 묘하게 적용되어 시집 속의 시들이 옛 그림과 어깨동무를 하며 쏟아져 다가왔다. 그렇게 미술사 공부가 시작되었다.

이 책을 쓰면서 예술가의 삶과 사유는 600년 전이나 지금이나 크게 다르지 않다는 것을 다시 깨닫는다. 현대를 살아가는 시인의 시를 옛 그림과 소통시키는 일은 그리 어려운 일이 아니기 때문이다. 결국 화가로서의, 시인으로서의 두 세계는 '따로 또 같이'의 예술 세계라는 것을 확인하는 계기가 되었다.

이제 미술사 공부에 겨우 발가락 한 마디를 적신 셈이다. 대학원 석사, 박사과정의 지도교수이신 유홍준 교수님과 이태호 교수님께 존경과 감사를

드린다. 두 분 덕분에 십 년간의 공부가 진심으로 행복하였고 앞으로도 행복하리라 믿는다.

지난가을에서 겨울 사이, 스승이신 정진규 시인과 이승훈 시인을 먼 나라로 보내드렸다. 하늘은 푸르고 높았으며 공기는 맑았다. 이 책을 쓰는 동안 화가로, 시인으로 그분들의 세상을 나들이하였다는 기쁨은 커다란 위안이 되어주었다.

저녁 7시, 개와 늑대를 구별하기 어려운 시간이다. 나는 저녁 7시쯤에 와 있다. 나는 개이기도 늑대이기도, 시인이기도 화가이기도 한 사람들과 함께 있다. 그래서인가, 나는 이 책에서 화가였다가 시인이었다가 독자가 되었다가 다시 원래의 자리로 돌아오기를 반복하였다. 독자들은 이런 상상의 틈새를 조금 낯설어 할 수도 있다.

인간의 삶이란 1억 5천만 년 전이나 지금이나 별다르지 않을 것이다. 먹고 자고 일하고 사랑하고 또 후회하고 용서하고 안아주고 업어주면서 한 생을 살다 간다. 한 사람도 그 진리에서 예외는 없다. 모두 떠났다.

그러나 그들은 다시 돌아왔다. 불교의 환생이 아니더라도 시인이 화가로, 화가가 음악가로, 나무꾼이 조각가로, 가수가 장사꾼으로, 장사꾼이 임금으로.

이 책에서 이야기한 화가와 시인들은 누가 먼저 화가였고, 누가 나중에 시인이 되었는지 모른다. 나 자신 이 글을 쓰는 동안 20명의 화가로 빙의되었다. 성별도, 나이도, 성격도 모두 다른 예술가들과 다 알고 지낼 이유는 없다. 나는 그들이 만들어 놓은 시에 빙의된 것이고, 시로 돌아온 화가의 그림에 빙의된 것이니까.

지금 내가 사는 곳은 한강 두무개 포구가 있던 곳이다. 독서당이 있던 쯤

에 얹혀살면서 〈독서당계회도(讀書堂契會圖)〉의 숲길을 걸어 보고, 강변에 나가 압구정 쪽을 바라보기도 하였다. 겸재 정선의 〈압구정도(狎鷗亭圖)〉에서 바라보이는 마을이자 그림 속 저자도와 둑도(뚝섬)와 살곶이다리가 곁에 있는 아름다운 마을이다. 이곳에서 『시와 그림에 사로잡히다 – 황홀』이라는 책을 썼었다. 이 책은 그때의 것을 수정하고 보완한 개정판이다. 보잘 것없는 글에 시를 허락한 시인들께 감사드리며, 그림이 소장된 박물관과 소장가분께도 진심으로 감사드린다.

2018년 여름, 옥수동에서

목차

1

—

무릉도원의 서정 抒情

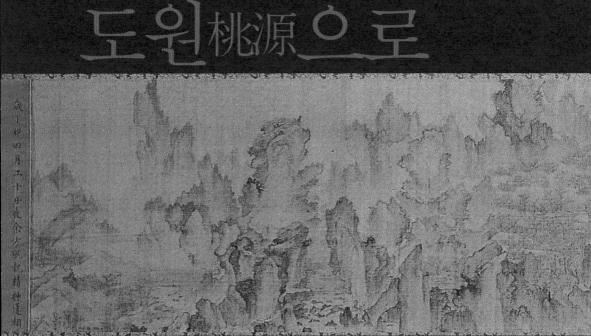

도원桃源으로

夢遊桃源圖

가는 사람들

아침, 무릉도원 앞에서

1418년 9월, 세종대왕과 소헌왕후 사이에서 용(瑢)이라는 이름의 왕자가 태어났다. 세종의 셋째 아들로 태어난 이용은 문종이 된 이향(李珦)을 큰형으로, 세조가 된 이유(李瑈)를 둘째 형으로 두었던 안평대군이다.

시와 문장에 뛰어났던 안평대군이 송설체로 쓴 글씨는 유려하고 아름다워서 지금도 많은 사랑을 받고 있다. 1450년 안평대군의 글씨를 본으로 활자를 만든 것이 바로 경오자(庚午字)이다. 그러나 안평대군을 죽음에 이르게 하였던 세조는 즉위하자마자 경오자를 불에 녹여 을해자(乙亥字)를 주조하게 하였다. 세조로서는 안평대군의 기억을 모조리 녹여 없애고 싶었을 것이다.

예술적 감성을 시와 그림으로 풀어내었던 풍류 넘치는 왕자 안평대군의 주변에는 걸출한 문인들이 항상 모여들었다. 성현(成俔, 1439~1504)의 『용재총화(慵齋叢話)』에는 안평대군에 대한 이야기가 있는데, 성현이 열서너 살 무렵까지 안평대군이 살아 있었으니 사실에 가까운 기록일 것이다.

안평대군은 학문을 좋아하였고 시와 문장에도 매우 뛰어났다. 한강 변에 '담담정(淡淡亭)'이라는 정자를 짓고 지내면서 만 권이나 되는 책을 소장하고, 여러 문사를 담담정으로 불러내 바라보이는 열두 가지 경치를 시로 쓰게 하였으며, 달밤에는 한강에 배를

띄워 시를 읊으며 놀았다. 바둑알은 옥이었으며, 글씨는 금니(金泥)로 썼고, 붓을 들어 해서와 초서를 휘갈기면서 원하는 이에게는 즉석에서 써 주기도 하였다. 좋은 경치를 찾아다니길 좋아하였던 안평대군은 거문고도 잘 탔다고 하니 풍류가 짐작되고도 남는다.

그는 권력에 풍격까지 지닌 왕손이었고 곁에는 시와 술과 음악이 있었다. 당연히 대군의 주위에는 사대부와 문인들이 몰려들었고, 어떨 때는 환관이나 미천한 이들까지도 함께 자리할 때가 많았다. 그로 인해 질투와 경계의 대상이 되었을 것은 너무나 당연하였다.

권력과 부와 명예를 후광처럼 두르고 있던 안평대군은 결국 1453년 수양대군이 일으킨 계유정난(癸酉靖難)으로 강화도로 유배되었다가 죽임을 당하였다. 그와 어울렸던 사람 중 많은 이는 안평대군과 영욕을 함께 할 수밖에 없었고, 몇 년 후에는 절친하였던 성삼문, 박팽년도 단종 복위를 모의하였다는 혐의로 형장의 이슬로 사라졌다. 안평대군만 사라진 것이 아니라 그의 문학과 예술의 향기가 배어 있던 흔적도 씻어졌다. 안평대군의 풍류가 넘치던 '담담정'은 수양대군을 도왔던 신숙주의 소유가 되었으며, 안평대군의 아들 의춘군은 이듬해 교형되었고 아내는 관노비로, 딸은 수양대군의 참모였던 권람(權擥)의 사노비가 되었다. 집과 토지는 모두 계유정난의 공신들에게 하사되었다.

1447년 음력 4월 20일, 잠자리에 든 안평대군은 그날 밤 평생 잊지 못할 기이한 꿈을 꾸었다. 박팽년과 함께 어느 산길을 가고 있었는데 산봉우리는 험하고 계곡의 물소리는 짐승의 울음소리처럼 장엄하였다. 아래로 보이는 골짜기는 물길을 감싸고 돌아 첩첩산중이고, 그 낯선 길 어디에서인가 그윽하게 풍기는 꽃향기에 망연히 어지러웠다.

무엇에 홀린 듯 몸뚱이는 자꾸 어디로 끌려가고… 거기 연분홍과 하얀 꽃잎들이 어울려 눈처럼 날리는 길 안으로 또 다른 길이 보였다.

길 아래로는 깎아지른 절벽과 우거진 풀숲, 칼을 세운 것처럼 늘어선 험한 벼랑들, 좁다란 길을 따라 몸을 굽히며 벼랑을 돌아서 구불구불 들어서니, 갑자기 머리가 어찔하도록 확 트인 골짜기가 보이는 것이었다. 푸른 하늘과 하얀 구름, 대나무 숲과 복숭아 꽃잎 그리고 바람결에 흔들리는 냇가에 매인 배 한 척… 그때가 아침이었던가?

안평대군이 꿈속에서 만났던 도원은 이상향이며, 유토피아이고, 지상낙원이고, 극락이며, 천당이다. 중국 동진(東晉)의 시인 도연명(陶淵明, 365~427)은 그의 문집 『도연명집(陶淵明集)』에 실린 「도화원기(桃花源記)」에서 무릉도원을 이야기하였다. 「도화원기」의 내용을 따라가면 대략 이렇다.

무릉의 땅에서 고기를 잡으며 살아가던 어부가 어느 날 길을 잃고 헤매다가 낯선 강기슭에 줄지어 서 있는 복숭아나무를 보게 되었다. 푸른 강물 위를 날아가듯 떠가는 연분홍빛 꽃잎을 상상하자. 누구라도 정신이 아득해지지 않았으랴. 취한 듯 꽃잎을 따라가다 보니 물길이 다한 숲에 산이 하나 솟아 있었다. 이상하고 신비로운 생각이 든 어부는 배를 버리고 작은 굴을 통해 들어가니 갑자기 환하게 펼쳐진 신세계가 보였다. 거기가 바로 도원이었다.

아름다운 연못과 기름진 대지, 대나무의 곧은 몸매와 뽕나무의 너른 잎사귀가 감싸 안은 마을, 개 짖는 소리와 닭 울음소리가 하늘의 음악처럼 들리고 세상살이를 걱정하지 않는 마을, 그렇게 순하게 살아가는 사람들이 사는 곳이 바로 우리들의 이상향인 무릉도원이다.

무릉의 어부가 다녀온 마을은 아니었지만 어젯밤의 그 산길과 마을은 참으로 신비

롭고 기이한 꿈속 세상이었다. 안평대군은 너무나 생생하게 남아 있는 도원의 황홀경에 취하여 잠에서 깬 아침에도 꿈인지 생시인지 한동안 정신을 차릴 수가 없었다. 꿈이었다고 지나쳐버리기에는 너무나 생생해서 가슴속에서 꺼낼 수만 있다면 누구에게라도 그대로 보여 주고 싶은 마음뿐이었다.

도원을 다녀온 꿈을 꾸고 난 아침, 대군은 도화원의 화가 안견(安堅. ?~?)을 불러들였다. 자신의 심정을 이해하고 그대로 재현해 줄 화가는 당연히 안견이라고 생각하였고, 도화원의 많은 화원 중에서도 가장 실력이 뛰어난 안견은 대군이 특별히 아끼는 화가이기도 했다. 더군다나 안평이 25세가 되던 1442년에 그의 초상화를 그렸던 안견이니, 얼굴을 맞대고 있는 동안 서로에 대해 소통하고 이해하는 시간이 있었을 것이다.

예술의 심미안이 통해서였을까? 아니면 안견이 평상시 품어 왔던 무릉도원의 모습과 안평대군이 꿈에 다녀왔던 도원이 서로 닮아서였을까? 안평대군의 꿈 이야기를 귀 기울여 들은 안견은 3일 만에 무릉도원의 모습을 한 장의 그림으로 완벽하게 그려왔다. 그의 그림은 사람이 그렸다고는 믿을 수 없을 만큼, 신비한 도원의 경치와 은밀한 분위기를 안평의 꿈속 마을보다 더 그윽하게 그려내고 있었다.

인간 세상과 선경(仙境)의 경계쯤에는 잔잔하게 흐르는 너른 강물이 있다. 저 무릉도원에 닿기 위해서는 누구나 건너야 하는 강물이다. 강물 위에 떠 있을 복숭아 꽃잎을 생각하라. 안평대군은 저 강을 건너 산을 오르고 벼랑을 넘어, 사무치도록 안타까운 도원에 다녀왔던 것이 아닌가! 안견이 펼쳐 놓은 그림 앞에서 안평대군은 온몸에 소름이 돋는 걸 느꼈다.

저 그림 속 몽유도원에 다녀온 이는 누구인가? 안평대군인가, 안견인가? 그날 새

벽, 두 사람의 영혼이 도원의 꽃나무 아래서 만났던 것은 아닌가? 안평대군은 감동으로 가슴이 저려 왔다. 그날 그가 소름이 끼치도록 전율하지 않았다면 오늘날의 〈몽유도원도(夢遊桃源圖)〉는 전해지지 못하였을지도 모른다. 〈몽유도원도〉는 안견과 안평대군이 만들어 낸 최고의 걸작이 아닐 수 없다.

안평대군은 〈몽유도원도〉를 보고 나서 자신의 꿈 이야기를 적은 「몽유도원기(夢遊桃源記)」를 썼다. 꿈속에서 보았던 도원을 너무도 잘 그려 낸 안견의 그림을 보며 무릎을 치면서 탄복하였던 안평대군은 벅찬 감동으로 당대 최고의 명필가답게 자신이 꾸었던 꿈을 발문으로 쓰고, 내로라하던 성삼문, 신숙주, 이개, 김종서, 박팽년, 서거정 등 21명의 유수한 명사의 찬문을 받았다. 그렇게 해서 그림과 글이 어우러진 19.69m의 초호화 작품이 탄생하였다. 아래 시는 계유정난 때에 안평대군을 추대하려 하였다는 역모로 죽임을 당한 김종서의 찬시(讚詩) 중 일부이다. 역시 김종서는 안평대군을 대단히 추앙했던 것으로 보인다.

그림을 펼치고 글을 읽으니, 하루가 다하도록 즐겁기만 하네
인생은 쇠나 돌이 아니오, 백 년 세월도 번개처럼 빠르다네
어찌 신선의 복숭아나무를 뽑아 우리 궁궐에 옮겨 심으리오
저 삼천갑자동방삭을 재촉하여 만년토록 우리 군을 받들려 하네
披圖且讀記 樂以窮朝昏
人生匪金石 百歲如電奔
安得拔仙桃 移種紫薇垣
叱彼三偸兒 萬歲奉吾君

김종서와 다르게 수양대군의 편에 섰던 신숙주는 도원에 대하여 매우 현실적인 인식을 하였음이 확인된다. 찬시의 몇 구절만 읽어도 도원이란 어차피 이 세상에 없는 비현실적인 장소라는 그의 생각이 드러난다. 그래서 신숙주는 이상향을 그리는 안평대군이 아니라, 보다 현실을 지향하는 수양대군을 도왔던 것인지도 모른다.

인간 세상에 오로지 도원의 꿈이 있으니 바로 속세 밖을 소요하는 것이라네

대군은 고상하여 비단을 싫어하고, 지극한 성정을 맑게 닦아 담백하고 그윽함을 좋아하였네

내 평범한 몸이 너그러움을 누려 신선의 하룻밤 놀이에 함께 하였구나

귀밑머리 속세의 먼지로 쓸쓸하고 불사약도 양쪽 머리 새로 나게 할 재주는 없네

삼 년에 한 잎의 불사약을 어찌 쓰려나 도원의 복숭아꽃이 사람을 비웃는구나

人間唯有桃源夢 便是逍遙物外遊

高人雅尙厭紈綺 至性清修好澹幽

自多凡骨偏饒分 得五神仙一夜遊

雙髮蕭蕭紫陌塵 還丹無術兩毛新

三年一葉將安用 洞裏桃花笑殺人

그리고 3년 후 정월, 안평대군은 다시 그림을 꺼내 펼쳐 보며 시 한 편을 더 써서 붙였다.

이 세상 어느 곳이 꿈에 본 도원인가

시골 사람 옷차림이 아직도 눈에 선하네

그림으로 두고 보니 참으로 좋으니

진실로 천 년을 넘어 전해지지 않겠는가

삼 년 뒤 정월 초하룻날 밤, 치지정에서 다시 펼쳐 보고 지었다

청지(안평) 쓰다

世間何處夢桃源

野服山冠尙宛然

著畵看來定好事

自多千載擬相傳

後三年正月一夜, 在致知亭因披閱有作

淸之

　　그렇게 사랑받고 칭송받았던 최고의 그림이 지금까지 전해져 오는 까닭에 21세기를 살아가는 우리는 왕자가 걷던 산길을 함께 걸으며 무릉도원을 꿈꿀 수 있게 되었다.

　　많은 사람이 조선 시대 최고의 그림으로 안견의 〈몽유도원도〉를 꼽는 데 주저하지 않는다. 학문과 예술을 겸비한 지혜로운 왕자를 생각하면서 500년도 더 지난 오늘날, 어쩌다 일본으로 가서 돌아오지 못하는 〈몽유도원도〉는 안평대군의 서글픈 생애처럼 쓰린 아픔으로 남아 있다.

　　신숙주는 그의 문집인 『보한재집(保閑齋集)』의 「화기(畵記)」에서 안견의 자(字)는 가도(可度)이고, 어려서 이름은 득수(得守)이며, 본관은 지곡(池谷)이라고 하였다. 또 안견의 천성이 매우 영리하고 널리 정성스럽다고 평하면서 그의 산수화 솜씨는 세월을 두고 필적

할 만한 이가 드물다고 소개하였다.

그러나 호를 현동자(玄洞子) 또는 주경(朱耕)이라 하였던 안견의 생존 연간은 정확하게 알려지지 않았다. 기록에 의하면 세종 재위 기간이던 1419~1450년간에 가장 활발하게 활동하였고, 성종 초까지도 생존해 있었던 것으로 보인다.

안견은 〈몽유도원도〉를 그릴 당시 정4품 벼슬인 호군(護軍)을 지냈는데 종6품이 한계였던 당시의 화원 품계로 보아 매우 파격적인 예우를 받았던 게 확실하다. 그러니 그림을 보는 안목으로 최고의 소장가였던 안평대군이 최고의 화가였던 안견을 총애하였음은 너무나 당연한 일인 것이다. 안견 또한 안평대군의 방을 드나들면서 그가 소장한 중국 화가들의 그림을 함께 감상하고 임모(臨摸)하면서 당대 최고 명문 귀족과의 우정과 신뢰를 쌓았을 것이다.

안평대군은 어디 서 있는가? 분홍빛 꽃을 등처럼 세우고 있는 나무 아래 서 있는가? 그날은 오랫동안 여기저기를 떠돌다가 문득 새소리에 눈을 뜨게 된 이른 아침일 수도 있다. 얼마나 오래 숲을 헤매고 다녔는지, 또 그가 무엇을 찾고 있었는지 알 수 없다. 다만 알 수 있는 것은 그날 아침, 그가 어느 숲 앞에 와 있었고 거기서 등처럼 환하게 꽃을 매단 복숭아 숲을 보게 되었다는 것이다.

안평대군이 찾아 헤맨 것은 무엇이었을까? 나무와 나무 사이로 구원처럼 환하게 들어오는 빛이었을까? 아니면 빛이 오는 중심에 꿈처럼 떠 있는 마을이었을까?

정갈한 논과 밭, 이름을 알지 못하는 키 큰 나무들이 정수리마다 환하디 환한 등을 매달고 기다리는 마을, 오랫동안 기다려 왔던 주인을 맞는 듯 설레는 마을의 어귀에서 떨리는 호흡을 토해낸다. 그리고 나서야 오관을 다 열어 놓은 채 비로소 오랫동안 참아 왔던 울음을 맘껏 터트린다.

그런데 오히려 안견이 묻는다. 거기가 어디냐고. 거기가 도원이었냐고. 자신이 그려낸 숲의 차가운 속살에 온몸을 비비며 고개를 들어 나무를 본다. 그런데 나무들이 움직이지 않는다. 분명, 뺨에는 어린 바람이 닿아 있는데 나무의 잎사귀는 미동하지 않는다. 무중력처럼 둥둥 떠 있는 감각. 화가는 울음 섞인 목소리로 다시 묻는다. 거기가 도원이 맞느냐고.

〈몽유도원도〉에 보이는 강의 왼편에는 인간의 세상이 있다. 그리고 강 건너에는 선계가 있다. 강물은 평온하고 한가롭게 흘러가고 강을 건너면 산으로 오르는 길이 보인다. 안견은 그 길에서 보이는 기이한 산과 깊이를 알 수 없는 물을 수도자처럼 겸손하게 그렸다. 그처럼 거대한 산세를 넘어 무릉도원을 찾아가는 인간은 신발을 벗어던진 고행자의 마음이었을 것이다.

굽이굽이 산길을 가다 보면 깎아지른 벼랑을 만나게 되고, 벼랑은 너무 높고 험해서 가슴이 서늘할 정도로 아슬아슬하기만 하다. 600년 전 안평대군은 말에서 내려 바위벽을 손으로 짚고 바위틈에 손가락을 밀어 넣으며 산길을 갔을지 모른다.

만약 누군가 길을 잃고 헤매다가 문득 도원의 입구를 만났다고 하더라도 거기에 오기까지는 누구나 긴 희로애락의 생애를 지나 보내야 하지 않았겠는가. 그래서 도원이 시작되는 숲에는 기쁘고 슬프고 분노하고 절망하면서도 꿈을 버리지 않는 사람에게만 보이는 문이 있다.

안견은 하늘에서 내려다보이는 시선쯤에 무릉도원을 두었다. 우리의 몸으로 보이지 않는 땅, 우리 영혼의 눈에만 보이는 땅이기 때문이다. 또 그 마을에는 사람이 없다. 빈집과 기름진 땅과 아름다운 과일나무를 심어 놓고 주인을 기다리는 땅이다. 그 땅의 주인이 안평대군이라고 안견은 말하지 않았다. 그래서 600년이 다 되도록 〈몽유

도원도〉를 보는 사람들은 그 땅의 주인이고 싶은 간절함으로, 잠시라도 자신의 영혼을 도원의 하늘로 날려 보내고 있는 것이다.

놀랍게도 우리는 안평대군이 갔던, 안견이 갔던 그 벼랑을 올라 무릉도원으로 가는 길목에 다다르게 된다.

처음에 우리가 본 것은 분명 환한 꽃을 매단 나무들이 아니었던가?… 아니, 거기가 무릉도원으로 가는 마을의 시작이 분명한데, 몽환같이 은근한 경계는 다 무엇인가?

눈을 뜨면 다시 깎아지른 벼랑길에 서 있다. 낭떠러지에 매달리기도 하고 무너지기도 하면서 힘들고 고통스럽게 산길을 간다. 무릉도원에 이르기 위해서는 누구나 저 벼랑길을 혼자 넘어가야 한다. 그래서 무릉도원은 떨림의 한 시작일 뿐이다. 어디에선가 떨림은 다시 시작될 것이고 도원의 꿈에 취하기도 전에 새로운 무릉도원을 찾아 나서야 하는 우리는 그래서 행복에 오래 취해 있을 시간이 없다.

아픈 결별

함께 예술적 토론을 벌이고 감상도 나누던 동지였던 그들, 안평대군과 안견은 정치와 권력의 싸움 속에서 어쩔 수 없이 다른 길을 택하고 만다.

안평대군은 1453년 단종 1년에 계유정난을 일으킨 형 수양대군에 의해 강화도로 유배되어 교동도에서 사사되는데, 사사로운 모임을 만들어 왕권 찬탈을 도모하였다는 혐의였다. 그래서 어떤 이들은 몽유도원은 안평대군이 꿈꾸었던 정치적인 이상향을 의미한다고 말한다. 몽유도원을 함께 걸었던 박팽년은 죽임을 당하였는데, 대군의

두터운 신뢰와 사랑을 받았던 안견이 살아남을 수 있었던 건 무엇 때문일까? 더군다나 안견의 아들 안소희가 성종 대에 문과 급제를 한 것을 보면 안견의 신분은 안평대군이 죽은 이후에도 건재하였음을 의미한다.

200년 뒤에 윤휴(尹鑴, 1617~1680)가 쓴 『백호전서(白湖全書)』에 안견에 관한 이야기가 전해진다. 윤휴는 어느 날 권성중(權聖中)의 집안에 전해 오는 안견의 산수화 8폭을 보고 「서권생소장안견산수도후(書權生所藏安堅山水圖後)」를 썼다. 그 내용 중에 안평대군과 안견에 관한 이야기가 있다.

계유정난이 있기 전 어느 날, 안평대군은 북경에서 귀한 용매묵(龍媒墨)을 얻게 되었고, 대군은 안견을 불러 그 먹으로 그림을 그리게 하였다. 그런데 안평대군이 잠시 자리를 비웠다 돌아오니 어쩐 일인지 용매묵이 보이지 않았다. 대군이 놀라고 화가 나서 시종들을 불러 질책하니 그들은 오히려 안견을 의심하는 눈치였다. 그런데 안견이 변명을 하려고 일어서는 순간 그의 소매 속에서 용매묵이 툭 떨어지는 게 아닌가!

안평대군은 믿을 수 없다는 표정으로 안견을 돌아보았을 것이다. 귀한 먹이기도 하거니와 감히 대군의 물건에 손을 댄다는 건 죽음을 각오한 것이나 다름없는 일이기 때문이다. 격노한 안평대군은 다시는 근처에 얼씬하지도 말라며 안견을 호되게 꾸짖고 쫓아버렸다고 한다.

안평대군은 아끼는 예술적 동지를 잃은 아픔에 가슴을 쳤을 것이다. 얼마나 탐이 났으면 훔칠 생각을 하였을까 하는 애처로움을 넘어, 배신감과 낭패감에 잠을 이루지 못하였을 것이 당연하다. 그러나 안견의 입장에서는 정치의 소용돌이 속에서 지는 태양이었던 안평대군과의 인연을 쉽게 떨칠 수 있는 기회가 되었는지도 모른다.

윤휴가 전하는 이야기가 사실인지 어떤지는 안견의 이야기도 들어 보아야 공정할

것이다. 하지만 화원으로 살다 간 안견은 한 줄 문장조차 남기지 못하였으니 안타까울 뿐이다.

윤휴는 안견의 변절을 은근하게 비난하는 것으로 보인다. 그는 안견의 그림이 아주 멀고 너른 산수를 한 폭 안에 다 그려 넣었음에도 산허리에 아득하게 깔린 안개로 만물의 형상이 어슴푸레 보이는 것을, 마치 안견의 알 수 없는 마음과 같다고 비유하고 있다.

> 내가 그림을 잘 알지 못하지만, 이 그림을 보니 수석의 푸르름과 아득함으로 어슴푸레하다. 비록 간일하고 트여 있긴 하지만, 생각해 보면 사람이 쉽게 엿보지 못하게 하는 것이니, 어쩌면 역시 그 사람의 모습이 그러한 것인가.
> 余固不識畵 然觀此幅 其水石之蒼莽 風煙之依微 雖簡逸疏蕩 而顧自有人未易窺者 豈亦象其人而然歟

용매묵 사건이 있은 후에 계유정난이 일어났고 안평대군은 수양대군에 의해 귀양을 가 죽임을 당하였다. 안평대군과 가까웠던 이들 역시 거의 모두가 죽고 말았다. 그러나 이미 안평대군과 멀어진 안견은 무참한 소용돌이 속에서도 목숨을 보전할 수 있었다. 많은 사람은 여러 가지 상상을 한다. 최고의 화가를 살리고 싶었던 안평대군이 누명이라도 씌워서 안견을 살리려 한 것은 아니었을까? 혹은 반대로 일부러 용매묵을 훔침으로써 안평과 멀어지려는 안견의 생존 전략이 아니었을까?

물론 200년 후에 쓰인 『백호전서』에서 전하는 이야기의 진위는 알 수 없지만 결국 살아남은 안견은, 십자가에 못 박힌 예수를 모른다고 부정한 베드로의 심정이 아니었

겠는가? 어떻든지 안평대군과 결별한 안견의 이야기는 꿈인지 생시인지 아득하고 먼 몽유 속에 있다.

이런 안견의 행적을 두고 이러니저러니 말을 만들어 내는 이들은 그저 세상의 작은 풀꽃일 뿐이고 이상한 빛에 불과할지도 모른다. 아무리 등을 돌렸다고는 하지만 자신을 아끼던 안평대군이 참혹하게 죽은 뒤 안견의 마음은 얼마나 절절하고 슬펐을까?

경상북도 성주에 가면 완벽한 길지(吉地)로 생각되는 태봉(胎峯)에 '성주 세종대왕자 태실(星州 世宗大王子 胎室)'이 있다. 세종대왕이 낳은 18명의 왕자와 단종의 태(胎)가 담긴 태실이 있던 곳이다. 이후 단종의 태는 다른 곳으로 옮겨지고, 일제 강점기에 세조의 태가 고양시 서삼릉으로 강제로 이전되어 모든 태가 성주 태실에 존재하는 것은 아니다.

세종대왕자 태실지에 오르면 세조의 왕위 찬탈에 저항하였던 왕자들의 석물은 훼손되어 없어졌거나 잘려 나간 모습이다. 당연히 안평대군의 석물은 반 동강이 난 상태이다. 아마도 계유정난 직후에 훼손되었을 것으로 믿어진다. 안평대군의 태에서 흐르는 기운을 동강 내버리려는 충신들의 과욕이었을 것이다. 왠지 처연해지는 마음은 어쩔 수 없다.

지금 안견의 이름으로 전해지는 그림은 안타깝게도 얼마 되지 않는다. 임진왜란 이전만 해도 안견의 그림은 전해 오는 것이 꽤 많았으리라 생각되지만 참혹한 전쟁을 치르면서 그의 그림도 불타거나 사라지고 말았을 것이다.

기개 높은 처사로 한평생을 살았던 조식(曺植, 1501~1572)은 안견이 그렸던 10폭 병풍에 발문을 쓰면서 이렇게 평하였다.

손가락이 사물과 함께 조화를 부리니 마음으로 헤아리지 않고도 자연의 참모습을 묘

사하였다. 신기하게도 생생한 향기와 살아 있는 터럭까지 이루었으니 처음부터 그리

고자 하는 사물을 그림에 맡겼을 따름이다.

指與物化 不以心稽 描出自然之眞 幻成生香活毛 初付之以物而已

선조 시대 최고의 문장가로 이름났던 최립(崔岦, 1539~1612)은 임진왜란이 끝나고 이
홍주(李弘冑)가 가지고 온 안견의 그림을 보게 되었다. 그는 먼저 색이 바래서 흐릿해지
고 박락(剝落)이 심한 그림을 보면서 제대로 간직하지 못한 사람을 책망하였다. 그러면
서도 만약 잘 보관하였더라면 재력가의 손에 들어가 평범한 자신이 감상할 수 없었을
것이니 오히려 다행이라고 하였다. 최립은 안견의 그림으로 확신하면서 그림에서 느
껴지는 그윽한 서정을 뭐라 헤아릴 수 없다고 하였다. 또 한 그루 나무, 한 점의 바위
조차 도저히 흉내 낼 수 없는 경지라고도 평하였다. 우리가 안견의 〈몽유도원도〉를 보
면서 느끼는 아득한 신비감을 500년 전 사람들도 똑같이 느꼈던 것이다.

영혼 속에 등(燈)을 켜다

도화원의 일개 화원이었던 안견은 안평대군이라는 당대의 권력과 명예와 학문과
예술의 대가였던 왕자의 꿈속을 마치 자신이 꿈꾸는 것처럼 여기저기 돌아다니며 눈
과 가슴으로 본 도원의 정취를 아름답고 웅장하게 그려내었다. 안평대군이 꿈꾸던 도
원은 꿈속의 몽유도원이 되고 말았지만 안견이 그린 도원은 살아남아 우리를 꿈꾸게
한다.

그래서 〈몽유도원도〉는 눈으로 보는 그림이 아니다. 필 선을 따라 벼랑을 오르고, 말을 타고 계곡을 지나며, 계곡물에 발도 담그고 폭포 앞에 앉아 더위도 식히면서 마음으로 보는 그림이다. 〈몽유도원도〉는 일반적인 두루마리 그림과는 반대로 왼쪽에서부터 오른쪽으로 이야기가 전개되는 독특한 구성을 가진다. 화면의 왼쪽 아래에서 시작되어 오른쪽 위로 대각선을 따라 현실 세계와 꿈속의 세계를 넘나들며 환상적으로 그려졌다.

깊고 높은 산세를 지나 세차게 내리꽂히는 쌍폭의 물줄기 뒤로 펼쳐진 무릉도원은 마치 하늘에서 내려다보는 것처럼 편안하고 넉넉하다. 현실 세계를 보여 주는 낮은 산으로부터 험하고 높은 준령과 계곡을 지나 짙은 안개가 걸린 도원의 세계에 이르기까지, 전체적인 경관은 마치 돌계단을 오르고 구름다리를 지나 웅장하고 아름다운 환상의 땅에 드는 기분을 느끼게 한다.

도원을 잘 들여다보면 오랜 세월 동안 점점이 박락되고 퇴색되었지만 복숭아나무마다 분홍빛의 꽃잎 사이로 노란 꽃술이 보이고, 나무와 나무 사이로는 엷은 안개가 흐르며, 고요하게 놓인 몇 채의 집은 평화롭고 안락한 마을의 모습을 보여 주고 있다. 그래서 〈몽유도원도〉는 평면도가 아니다. 그림은 화가의 정신에 비친 그대로, 위에서 아래에서 혹은 옆에서 비켜서 보이는 모습대로 그려져 있다. 그렇게 그림 속의 도원은 이상향을 꿈꾸는 생(生)의 다각형을 반영하고 있는 것은 아닐까?

우리는 무릉도원에 다다라서야 세상에 있는 아내와 남편 그리고 아이들을 생각한다. 저 아름다운 마을을 찾아 한평생을 걸어온 후에야 곁에 서 있는 가족을 돌아보게 되는 것이다. 어쩌면 우리에게 무릉도원은 지금 이 순간에 만나는 삶 속에 존재하고 있는 것일지도 모른다.

무릉도원은 한 번 떠나온 뒤에는 다시는 찾을 수 없는 영원한 미궁 속의 마을이며 누구나 한 번쯤은 가보고 싶은, 아니 처음부터 아예 없었는지도 모르는 마을이다. 우리의 몸에서 너무나 멀리 있는 마을, 우리의 영혼 속에 집 지은 마을, 그 마을의 이름이 무릉도원이 아닌가.

장자(莊子)가 나비인 듯 나비가 장자인 듯, 인간 세상에서 살고 있는 내가 진정한 나인지, 도원에서 꽃들을 보며 상처를 치유받던 내가 나인지 누가 알 수 있는가? 내가 꿈을 꾼 것은 상처인가, 치유인가?

무릉도원의 안으로 들어온 시인은 묻는다. 나는 누구인가? 나는 왜 여기 있는가? 여기는 어디인가? 어쩌면 시인에게 무릉도원은 없다. 다만 무릉도원을 찾아 시인의 병든 몸을 던질 뿐이다.

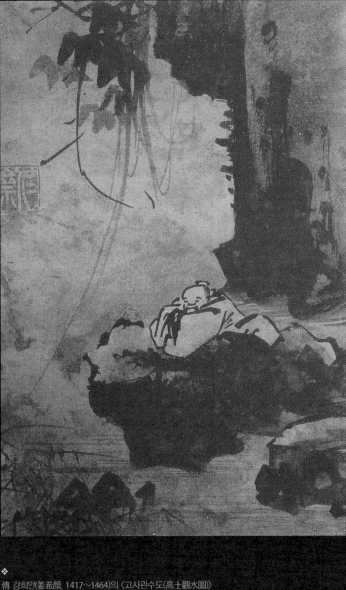

❖ 傳 강희안(姜希顔, 1417~1464)의 〈고사관수도(高士觀水圖)〉

흐르는
물처럼

고해실(告解室)의 시인

　조선 전기의 선비 강희안(姜希顔, 1417~1464)의 그림으로 알려진 〈고사관수도(高士觀水圖)〉를 보면서 성당의 고해소를 떠올린다. 신을 믿거나 믿지 않거나 누구든지 '고해소'라고 쓰인 팻말 앞에 서면 가슴 깊숙한 곳에서 서늘한 물소리를 듣게 될 것이다. 처음에 실개천으로 흐르던 물이 시냇물이 되고 어느새 청량한 계곡의 물소리가 되어 가슴을 두드릴지도 모른다. 그러다가 다시 물소리는 점점 여려지고 가늘어져 아득해지다가 드디어는 나의 안과 밖이 고요해지는 경험을 하게 될 것이다.

　〈고사관수도〉의 선비는 산에 들어와 있다. 산은 흔하고 흔한 우리나라 산천 아무데서나 만나는 둥글고 편안한 보통 산이고, 물은 어디서나 흔하게 만나는 물일 뿐이다. 보통의 산에서 흐르는 물이니 역시 보통의 물이다. 너덧 마리 떼 지어 가는 송사리의 지느러미를 스치고, 작고 흰 돌 틈을 지나고, 뾰족하게 솟은 돌덩이를 넘어가느라 물은 숨이 차지만 리듬과 박자에 맞추어 노래를 흥얼거리며 간다.

　선비는 곧추선 절벽 아래를 가로지른 편평한 바위에 엎드려서 물을 내려다본다. 선비와 바위는 서로의 경계를 허물고 포개져 있다. 제 몸을 부드럽게 낮추어 사람의 몸을 안아 주고 있는 바위가 목화솜처럼 부드럽게 보이지 않는가? 넉넉한 얼굴로 물을 지긋이 내려다보고 있는 선비는 무슨 생각을 하고 있는가? 아니, 어쩌면 그는 아무런

생각이 없을 것이다. 그저 물끄러미 물을 쳐다보며 바위처럼 주저앉아 자연의 일부가 되어 가는 것이다.

그가 중국인의 옷을 입고 중국인의 상투를 틀었다고 민망해할 이유는 없다. 형태를 버리고 그 정신을 취하고자 한 마음이 조선 선비들의 사의(寫意)였으니 말이다. 그러니 그림 속에 들어 있는 선비의 마음과 정신을 읽으면 되는 것이다. 단지, 마음에 걸리는 것은 〈고사관수도〉가 강희안의 그림이 아니라 중국의 것일 수도 있다는 연구자들의 주장도 있다는 사실이다.

조선 시대 선비들에게 물은 철학의 상징이며, 물가는 수도(修道)의 장소였다. 그런 의미에서 선비가 머무는 물가란 21세기 숱하게 내걸린 십자가처럼 수행의 성스러운 터를 가리키는 말이기도 하다. 그러므로 선비가 주저앉아 물을 바라보는 동안의 계곡은 함부로 접근할 수 없는 신성한 터부의 장소로 변해 갈 것이다.

속세와 달관의 경계, 속물과 신선의 경계, 시인과 선비의 경계. 신성과 모독이 미처 구분되지 못하여 결국 신성하면서 부정한 것이 혼재되어 있는 곳, 그런 곳은 선비가 관수(觀水)를 하는 계곡이고 첨탑을 세운 성당의 고해실이며 어쩌면 길가의 허름한 선술집일 수도 있다.

조선의 선비는 격물치지(格物致知)나 수신제가(修身齊家)를 생각하며 물을 바라보고, 현대의 시인은 홀로 카페에 앉아 있는 것으로 두 사람 모두 도(道)를 향하고 있는 것은 아닌가?

권력의 안과 밖

〈고사관수도〉를 그린 강희안은 화가이기 전에 학자였다. 자는 경우(景遇), 호는 인재 (仁齋)이며 문장가로 이름 높은 강희맹(姜希孟, 1424~1483)의 형이기도 하다. 그는 세종 23 년(1441)에 식년시에 급제하여 벼슬을 시작하였다. 1443년에 정인지, 성삼문, 박팽년 등 과 함께 집현전 학자로서 세종대왕의 한글 창제에 참여하였으며, 정음 28자에 대한 해석을 붙이고, 「용비어천가(龍飛御天歌)」에 주석을 붙이는 일 등을 하였다. 가장 오래되 고 아름다운 활자본으로 전해지는 을해자(乙亥字)는 강희안의 서체를 본으로 1455년 을 해년에 주조한 금속활자이다.

한편 을해자는 안평대군의 글자를 본으로 제작하였던 경오자(庚午字)를 녹여 만든 활자이다. 왕위에 오른 수양대군과 뜻을 같이한 사람들은 안평대군의 활자를 그냥 두 고 볼 수 없었을 것이다.

세종은 1444년에 강희안과 최항, 박팽년, 신숙주, 이선로, 이개에게 중국서『고금운 해(古今韻解)』를 번역하게 하였는데, 이 일을 관장한 이는 다름 아닌 왕자들이었다. 이로 써 강희안은 세자 이향(李珦)(후에 문종), 진양대군 이유(李瑈)(수양대군, 후에 세조), 안평대군 이 용(李瑢) 등 권력과 명예를 지닌 왕자들과 어울려 학문과 정사를 함께 나눌 수 있었다. 그러나 세종의 뒤를 이어 등극한 큰아들 문종이 즉위 2년 만에 세상을 떠나고, 어린 단종이 임금이 되고 난 뒤 조선은 숨죽인 혼란으로 들어갔다.

조선이 태조 이성계에 의해 건국된 지 6년 만에 최고의 권력 다툼인 제1차 왕자의 난이 일어났다. 왕위는 태조에서 정종으로 이어지고, 이후 다시 일어난 제2차 왕자의 난으로 태종 이방원이 왕의 자리를 차지하게 된다. 왕자의 난을 일으킨 태종은 자신의

셋째 아들인 세종에게 임금의 자리를 내어주고, 세종은 맏아들인 문종에게 왕위를 물려주었다. 세종의 아들들은 모두가 총명하고 학문과 문예가 뛰어난 왕자들이었다.

문종이 즉위 2년 만에 죽자 어린 조카에게 조선의 운명이 맡겨졌다. 나라를 걱정하는 대군들의 염려는 다시 피비린내 나는 역사를 만들고 말았다. 누구도 왕권에 욕망을 가지지 않은 자가 없었고, 누구도 지혜롭고 총명하지 않은 자가 없었다. 그러니 야욕이 높았던 수양대군은 집현전 학자와 문인들이 잘 따르고 그들과 어울리던 동생 안평대군을 늘 경계할 수밖에 없었을 것이다.

강희안은 안평대군과 친밀한 문인 중 한 사람이었다. 결국 세조 2년(1456)에 단종 복위운동에 연루된 혐의로 심문을 받기에 이른다. 다행히 복위운동의 주모자였던 성삼문이 강희안의 연루를 부정하며 강하게 변호해 준 덕분에 죽음을 면할 수 있었다. 생육신의 한 사람이었던 남효온(南孝溫)의 「육신전(六臣傳)」에 성삼문과 강희안의 일화가 나온다. 당시에 성삼문은 심문을 하던 세조 앞에서 강희안을 변호하였다. 강희안은 단종 복위를 알지 못하였으며, 수양대군이 이미 조선의 명사들을 모두 다 죽였으니 강희안만큼은 남겨 두라는 조언 아닌 조언을 한 것이다. 그 덕분인지 결과적으로 강희안은 죽음을 면하였다.

성삼문의 다섯 아들은 교형에 처해졌고, 그의 아내는 관노비가 되었다. 생과 사의 갈림길에서 살아남은 강희안은 겨우 8년을 더 살다 갔다.

1458년 『세조실록(世祖實錄)』에는 강석덕의 딸이 추운 겨울에 해산을 하였는데 집에 먹을 것이 없어 세조가 쌀 50석을 하사하였다는 기록이 있다. 그런데 강석덕이란 인물은 바로 강희안과 강희맹의 아버지이다. 또한 그는 소헌왕후의 제부가 되는 사람으로 촌수를 따지자면 세조의 이모부가 된다. 세조가 세종과 소헌왕후 사이에 난

아들이니 세조와 강희안은 이종사촌지간이다. 강석덕 딸의 서글픈 이야기를 전해 들은 세조는 너무나 가엾고 불쌍하다며 강희안과 강희맹이 있는데 어찌 제 누이를 돌보지 않고 이 지경에 이르게 하였냐며 안타까워하였다고 한다. 또 그 이틀 전에는 강석덕의 아내이자 자신의 이모인 심 씨에게 쌀콩 40석, 석회 40석, 유둔(기름종이) 3부를 내리기도 하였다. 그해는 강희안이 호조 참의, 강희맹이 공조 참의로 임명된 시기였지만, 아마도 아버지인 강석덕이 병석에 누워 있어 집안이 궁핍하지 않았나 여겨진다.

1464년 『세조실록』에 기록된 강희안의 졸기(卒記)에는 천성적 자질이 순수하고 화평하고 쾌활, 온화, 청렴, 소박하며 그의 글은 고고하고 아름답다고 쓰여 있다. 또 번거로운 일을 싫어하고 고요한 것을 사랑하고 영달하기를 즐기지 않았다고 기록한다. 그래서인지 취미였던 꽃 가꾸기는 『양화소록(養花小錄)』이라는 책을 엮을 정도로 전문적이었다. 반면에 성종 때에 기록된 동생 강희맹의 졸기를 보면 책을 많이 읽고 문장이 우아하며 정밀하여 그를 앞서는 자가 없었으나, 평생 임금의 은총에 영합하여 은총을 구하였다고 기록되어 있다.

세조 때 강희안은 단종 복위에 연관되어 조용한 시절을 보낸 반면, 동생 강희맹은 세조의 거사에 도움을 주며 승승장구의 시절을 보냈다. 강희안이 죽자 세조는 관곽(棺槨)만을 내리는 조촐하고 소박한 부의를 전하는 데 그쳤는데, 아마도 강희맹의 충성에 비해 서먹하였던 강희안과의 거리 때문이었는지도 모르겠다. 그러나 강희안의 삶이 영화롭지는 못하였지만 결코 어리석은 삶이 아니었음을 후대의 우리가 증명하고 있다. 많은 사람이 그의 그림 〈고사관수도〉를 감상하고, 그가 남긴 『양화소록』을 읽으며 강희안을 기억하고 있지 않은가?

강희안이 세상을 떠난 지 아홉 해 뒤에 강희맹은 형의 옛집을 찾았다. 생전에 강희안이 가꾸던 정원은 폐허가 되어 꽃나무들이 모두 부러져 없어지고 말았다. 강희맹은 폐허가 된 정원을 보면서 형님에 대한 그리움과 안타까움에 솟구쳐 오르는 감정을 억누르지 못하였다. 그리고 자신의 조부와 부친의 문집에 강희안의 시문과 『양화소록』의 원고를 모아 문집을 엮었다. 그 책이 『진산세고(晉山世稿)』이다.

강희맹은 강희안의 『양화소록』에 서문을 쓰기도 하였다. 서문에서는 자신의 형님이 재주와 덕을 갖춘 자로서 세상 사람들이 나라를 잘 다스리기를 기대하였지만 그 뜻을 펴지 못하였다고 쓰고 있다. 하늘이 만약 형님에게 꽃 가꾸는 솜씨로 나라를 다스리게 하였다면 그 사랑과 은혜와 이로움이 백성에 널리 미쳤을 것이라고도 하였다.

같은 피를 나눈 형제지만 두 사람의 가치관은 많이 달라 보인다. 물론 500년 전 그들의 생각을 다 알 수는 없지만 꽃을 가꾸며 자연의 섭리를 알고자 한 강희안의 삶이, 정치로써 백성을 이롭게 하고자 한 강희맹에게 어떻게 보였을까는 충분히 짐작할 수 있다.

통닭집에서의 관수

비 오는 밤 우산 쓰고 작은 통닭집에 들른다 주인 여자는 모자를 쓰고 입구에서 닭을 튀기고 늦은 밤 홀에는 젊은 남녀가 앉아 호프를 마신다 통닭 한 마리 금방 돼요? 우산을 접으며 내가 묻자 비를 맞으며 닭을 튀기던 그녀가 말한다 네! 한 10분이면 돼요? 네! 그럼 부

탁해요 그리고 호프 한 잔 주시오 난 의자에 앉아 호프 마시며 비 내리는 거리를 바라본
다 호프 마시다 말고 일어나 닭을 튀기는 그녀 옆으로 가서 다시 묻는다 다 됐어요? 이게
내가 시킨 겁니까? 아니요 이건 저기 계신 손님들 거라우 시간이 없어서 그래요 저 손님
들에게 한번 부탁해보세요 나를 먼저 줄 수 없느냐고? 그녀는 다리를 절며 그들에게 가서
내 말을 하고 그들도 바쁘다고 했지

– 이승훈의 詩 「비 오는 밤」

시인은 비가 오는 밤, 우산을 쓰고 물가 대신 통닭집에 간다. 그리고 진한 풀꽃 향
대신 통닭집 기름 냄새를 맡으며, 작은 물고기 대신 탁자와 탁자 사이에 앉아 있는 남
자와 여자를 본다. 분명 500년 전의 선비는 물가에 앉아 물을 바라보며 느리게 아주
느리게 세속의 묵은 때를 씻었을 것이다. 그때 물을 바라보는 선비의 행위는 저 물처
럼 도를 이루면서 살고자 하는 자신의 이상과 의지를 확인하는 하나의 의례이기도 하
였다.

그러나 오늘날의 시인은 바쁘고 또 바빠서 자신의 일상에서 빠져나오는 일은 버겁
기만 하다. 빠져나온다 해도 일탈에 주어진 짧은 시간에 허덕거리며 조급해한다. 다시
자신의 일상으로, 세속으로 돌아가야 하기 때문이다. 일상이란 너무나 당연하고 자연
스러운 일이라서 시인에게는 오히려 편안하고 안락한 삶의 공간이며 시간이기도 한
것이다.

통닭집에 온 시인은 분명 자신이 거주하는 아파트로부터, 현대 시를 가르치던 강의
실로부터 일탈을 한 것일 테다. 그러나 일상의 문턱을 넘어가기에 세상은 너무 힘들고

고통스럽다. 통닭을 기다리다가, 남의 통닭을 탐하다가 다시 좌절하는 시인. 그가 시인이라고, 나이가 많다고, 교수라고 해서 다른 사람이 주문한 통닭을 먼저 먹을 수는 없다. 시인은 지식인이고 엘리트이고 대학교수이기 때문이다. 그렇다고 먼저 주문한 젊은 남녀도 쉽게 양보하지 않는다. 통닭을 기다리는 시간 동안에도 일상의 긴장과 경쟁을 벗어날 수 없다. 내 차례를 뺏기지 말아야 한다. 그래서 누구나 통닭집에 머무르는 시간은 짧다.

세상 사람들은 누구나 자신의 자리로 돌아가기 위해 준비한다. 그래서 시인의 사유는 일탈의 순간 획득하는 짧은 터부의 시간 속에 존재하는 것이다.

사실 강희안의 사유의 방법은 관수에 있지만은 않았다. 그는 꽃을 가꾸고 나무를 기르면서 삶의 철학을 배우고 터득하고 삼라만상(森羅萬象)의 이치를 넓혀 나갔다. 그는 돈령부주부(敦寧府注簿)라는 벼슬을 살던 시절에 나무와 꽃에 관한 많은 글을 썼다. 돈령은 한산한 직책이라 조회에만 참여하였으며, 어버이를 봉양하는 일 말고 남은 여가에 꽃을 가꾸었다고『양화소록』에 쓰고 있다. 소나무와 매화, 대나무와 치자나무, 창포와 모란 등 여러 가지의 꽃과 나무, 분재를 가꾸면서 세상살이의 철학을 얻어 내고 있다.

『양화소록』을 보면 사람이 한평생 살아가면서 명예와 부에 골몰하여 고달프게 일하는 것이 죽음에 이르도록 끝이 없다고 자조 섞인 서론을 연다. 그렇다고 해서 벼슬을 버리고 강호에 묻혀 살 수는 없는 법, 비록 몸은 거기 매여 있다고 하더라도 우리의 정신만은 강호에 나와 신선처럼 살 수 있는 방법을 이야기한다. 바로 연꽃을 키우는 것이다. 고달픈 삶 중에서도 맑은 바람과 밝은 달 아래 서서 물 위에 핀 연꽃의 향기를 맡고, 한들거리는 부들과 물 위를 떠다니는 개구리밥 사이로 작은 물고기를 바라보는 일이 그것이다.

그래서 그는 묻는다.

> 사람이 한평생을 살면서 골몰하고 지치기를 늙어 죽음에 이르기까지 그치지 않으니,
> 과연 무엇을 하는 것이란 말인가
> 人生一世汨沒聲利 蕭然疲役 至於老死而不已 果何所爲裁

과연 인생이 무엇이란 말인가? 600년 전에 조선의 선비가 한 그 질문을 현대의 시인이 다시 한다. 도대체 내 인생, 내 인생은 어디 있는가? 그래서 시인은 비 오는 밤, 통닭집에 들러 닭이 튀겨지길 기다리면서 끝없이 저항하며 투정하며 중얼거리면서 존재하는 자신을 확인하고 있는 것인지도 모른다.

고해 혹은 변명

노자(老子)의 『도덕경(道德經)』 제8장에는 상선약수(上善若水)라는 말이 있다. 최고의 선은 물과 같다는 뜻이다. 모든 생명체의 근원인 물은 세상의 더러운 것을 씻어 주는 정화의 상징이며, 높고 귀한 것이나 낮고 보잘것없는 것이나 모두 같은 깊이로 채우며 흐르는, 중용과 평등의 상징이라고 할 수 있다. 그러면서 그저 그렇게 흘러가다가 바다에 이를 뿐이다. 이처럼 선비가 내려다보는 물은 선비의 정신세계인 도가(道家)의 무위(無爲)사상을 잘 보여 주는 소재이며 주제이기도 하다.

이 세상 최고의 선은 물과 같다. 물은 만물을 이롭게 하면서 다투지 않네

사람들이 싫어하는 곳에 처하니 그러니 도에 가깝구나

上善若水 水善利萬物而不爭 處衆人之所惡 故幾於道

 — 노자의 「도덕경」 제8장

 강희안의 〈고사관수도〉는 그가 꿈꾸고 지향하였던 정신세계를 그림으로 그린 것이다. 선비가 들여다보는 물은 그가 지향하는 도(道)와 같은 것이라고 할 수 있다.

 그림에서 수면을 향해 긴 손가락을 뻗고 있는 덩굴은 선비의 마음이나 다름없다. 바람이 불고 덩굴손이 어른거려도 물은 그저 빈 돌멩이의 틈을 부지런히 채우면서 아무렇지도 않게 흘러간다. 세상의 이치대로 부드럽게 흐르면서 빈 곳을 채워가며 수평을 이루다가, 더러운 것을 만나면 씻어 주기도 하면서 저 바다의 끝에 이르리라는 것이다. 흐르는 물의 속성이 바로 선비가 행해야 하는 도리인 것이다. 그러니 저 물은 바로 선비 또는 시인이 원하던 달관의 경지가 아닌가?

 생각해 보면 모든 세상은 물가이다. 술에 취해 탄 택시 안이나 아파트의 작은 공원이나 지하철 안이나 구두수선소나 강의실이나 밥을 먹는 식당이나 모두가 물 흐르는 계곡인 것이다. 비 오는 밤 통닭집에 간 시인의 고해는 너무 짠하다. 심심하다고, 심심해서 시를 쓴다고 고해하는 시인은 너무 짠하고 짠하다. 평생을 물가에 나와 앉아 있는 시인이 너무 짠해서 가슴이 시리다.

 어쩌면 500년 전의 저 물이나 시인이 사는 21세기의 물이나 모두 존재함으로 얻은 상처의 틈을 채우고, 존재의 슬픔을 다독이면서 흐르는 쓸쓸한 고해이기도 할 것이다.

그렇게 생각하면 조선 선비의 사유와 포스트모던의 시를 쓰는 시인의 사유는 다른 얼굴을 하고 있는, 같은 도(道)가 아닌가?

■ 詩人 이승훈(1942~2018)

강원도 춘천 출생으로 1963년 『현대문학』으로 등단하였다. 시
집으로 『사물 A』, 『환상의 다리』, 『당신의 초상』, 『사물들』, 『당
신의 방』, 『너라는 환상』, 『비누』, 『이것은 시가 아니다』, 『화
두』, 『당신이 보는 것이 당신이 보는 것이다』 등이 있다.

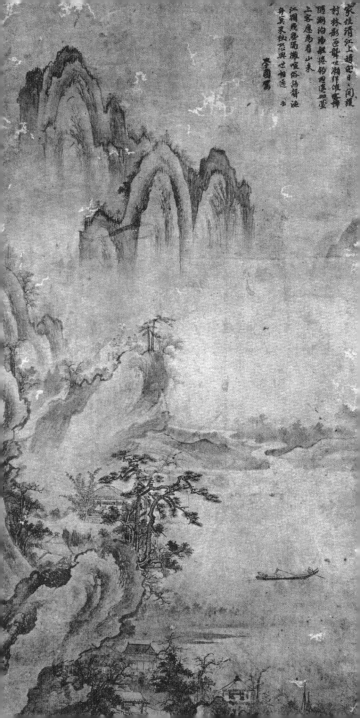

장지문을
열고
만나다

❖
傳 양팽손(梁彭孫, 1488~1545)의 〈산수도(山水圖)〉
종이에 수묵담채 | 88.2×46.5cm | 국립중앙박물관

의리와 절개의 선비

　〈산수도(山水圖)〉를 그린 양팽손(梁彭孫, 1488~1545)은 한미한 집안 출신이었다. 그의 호는 학포(學圃)로 우연하게도 비슷한 시대를 살았던 화원 이상좌(李上佐)와 같은 호를 썼다. 이상좌는 노비 출신이었지만 중종의 배려로 화원이 된 인물로 양팽손보다 몇 년 이후의 사람으로 추측된다.

　지금의 전라남도 화순인 능성현에서 태어난 양팽손은 어릴 때부터 신동으로 불렸다. 그가 열두 살이었을 때 마을에 이상한 중이 나타나 한바탕 소동이 일어났는데 그 중이 양팽손을 보더니 앞으로 크게 될 인물이라며 어린 그에게 넙죽 절을 하였다고 전한다.

　열세 살에 청백리로 유명한 지지당(知止堂) 송흠(宋欽, 1459~1547)의 제자가 되었고, 열아홉 살에는 용인에 있는 조광조(趙光祖, 1482~1519)를 찾아가 인연을 맺었다. 그 이후 1510년 양팽손은 생원시에, 여섯 살 연상이던 조광조는 진사시에 합격하였다. 이어 조광조는 1515년에, 양팽손은 1516년에 문과에 급제함으로써 두 사람은 인연을 더 끈끈하게 이어 가게 되었다.

　양팽손은 급제하자마자 사가독서(賜暇讀書)의 영예를 안고 독서당에 들었다. 사가독서는 임금이 젊고 유능한 문인에게 글을 읽고 문장을 수련할 휴가를 주는 제도로 당

시 문인들에게는 최고의 명예였다. 양팽손은 이조정랑과 홍문관 교리를 지내며 올곧은 직언과 행동으로 조광조와 신념과 이상을 함께 하며 한평생을 의지하는 동지가 되었다.

양팽손이 성균관에 다녔을 때, 서울의 명문자제들은 전라도에서 올라온 그를 시골뜨기라고 헐뜯었다. 하지만 보란 듯이 그들보다 먼저 과거에 급제하여 스물아홉의 젊은 나이에 벼슬길에 올랐다. 조광조는 양팽손을 가리켜 지초나 난초의 향이 나는 것 같고, 비가 갠 뒤 가을 하늘 같으며, 엷은 구름이 걷힌 뒤 밝은 달이 나타날 때와 같이 욕심을 초월한 사람이었다고 칭찬하였다.

양팽손과 조광조는 조선의 땅에 왕도정치를 펴기 위하여 선배와 후배로, 형제 또는 친구처럼, 정신적인 동반자로 지내게 된다. 그러나 개혁은 언제나 거센 저항과 피를 부르게 되듯 조광조가 가진 개혁의 야망은 반대파의 거센 역풍에 휘말려 무참히 실패하고, 벼슬에서도 내쫓게 되었다.

1519년 대사헌이던 조광조를 퇴출시키기 위해 공신 세력이 일으킨 기묘사화(己卯士禍)로 조광조를 비롯한 젊은 개혁론자들이 귀양을 가거나 죽임을 당하였다. 벼슬을 버리고 고향인 화순에 내려와 칩거한 양팽손 역시 깨진 항아리처럼 미래가 산산조각이 난 젊은이였다.

그런데 무슨 인연인지 그해 겨울 조광조가 능주 가까이 귀양을 오게 되었다. 양팽손은 추운 겨울 날씨에도 불구하고 하루가 멀다 않고 찾아가 조광조를 위로하고 의지하였다. 그러나 한 달이 채 안 되어 조광조는 결국 사약을 받고 말았다. 더욱이 사약 한 사발로 죽음에 이르지 않자 두 번을 마시고서야 목숨이 끊어지는 참혹함을 당하였다. 그 소식을 들은 양팽손은 온종일 비통함과 슬픔으로 엎드려 울고 또 울었다. 눈이

한 자만큼이나 내린 겨울날이었다.

저녁때가 되자 양팽손은 죽은 조광조를 찾아갔다. 비참하게 버려진 조광조의 시신을 어린 맏아들에게 거두게 하고 쌍봉사가 있는 골짜기에 임시로 장사를 지냈다. 그런 이유로 그 골짜기는 오랫동안 조대감골로 불렸다. 이듬해 봄, 조광조의 주검은 달구지에 실려 고향인 용인으로 떠나갔고, 그해 여름에 조광조의 학문과 이상을 기리기 위해 양팽손은 작은 사당을 마련하여 제자들과 함께 제향하였다.

이처럼 죽음을 무릅쓰면서 신의를 버리지 않는 그의 기개와 성품 때문에 후대 사람들은 조광조 하면 양팽손을 떠올리고, 양팽손 하면 조광조를 떠올리게 되었다. 지금도 전라남도 화순에 가면 조광조를 추모하기 위하여 우암(尤庵) 송시열(宋時烈)이 비문을 짓고 송준길(宋浚吉)이 글씨를 쓴 '적려유허비(謫廬遺墟碑)'가 남아 있다. 또한 두 사람은 화순군 한천면 모산리에 있는 죽수서원(竹樹書院)에 함께 배향되어 후손들의 추앙과 경배를 받고 있다.

쌍봉사 앞 너른 들

양팽손은 존경하던 조광조의 시신을 떠나보내고 본가인 월곡을 떠나 쌍봉사 아래 동네로 이사를 갔다. 쌍봉사 계곡으로부터 흘러내리는 물소리가 낭랑한 물가에 서재를 짓고 학포당(學圃堂)이라는 현판을 걸었다. 그때 그는 정치의 중심에서 떠밀려 이름 없는 시골에서의 삶을 온전히 받아들이기로 결심하였을 것이다. 정치로 뜻을 펴고자 하였던 욕망을 버리고 은일한 삶을 살기 시작한 것이다.

양팽손은 고적한 학포당 마루에 나와 앉거나 마을 뒷산 혹은 쌍봉사 숲에 오르면 세상의 일들이 마음 안으로 들어와 앉고, 고요한 숲의 고요 속에서 마음이 서늘해지기도 하였을 것이다. 그러나 그것도 잠시, 한적한 시골로 쫓기듯 내려온 선비가 세상을 초월한 선승이 아닌 바에야 그가 느꼈을 억울함과 수치심을 삭이기에는 좀 더 시간이 필요하지 않았겠는가?

학포당의 적요가 그에게는 푸르고 너른 들이었고, 초월이 되어 주었다. 양팽손은 학포당에서 9남 2녀의 자녀들에게 학문을 가르치며 책을 읽고 그림도 그리면서 고독한 시간을 보냈다.

산수도의 오른쪽 위에 쓰여 있는 제시에는 학포라는 관지(款識)가 있지만, 그림은 양팽손의 작품이 아닐 가능성이 높다는 의견이 많아서 〈산수도〉는 양팽손 전칭의 작품이다.

2017년 일본에서 양팽손의 〈산수도〉와 매우 유사한 그림이 전시되었다. 두 점의 그림을 나란히 하면 한 폭의 그림처럼 대칭을 이룬다. 화풍과 필적이 비슷하고 종이의 질이 같다는 연구결과가 나왔고, 국립중앙박물관은 서둘러 개인 소장가로부터 또 다른 〈산수도〉를 구입하여 2018년 초 두 작품을 함께 전시하였다. 여전히 〈산수도〉를 그린 이가 양팽손인지, 이름 모를 화원인지는 아직 알 수 없다. 지금은 다만 양팽손의 마음을 그림으로 이해하려고 할 뿐이다.

그림을 잘 들여다보면 소나무 두 그루가 곧게 서 있는 언덕에 사람이 모여 있는 장면이 있다. 두 사람은 갓을 쓰고, 두 사람은 유건으로 보이는 건을 쓰고 있으며, 시동 두 사람이 찻물을 끓이는 화로 앞에 서 있다. 아마도 양팽손이 손님과 함께 두 아들을 앞에 앉혀 놓고 시문을 시험하는 장면처럼 보인다. 물론 상상이지만 두 사람의 시동이

있는 것으로 봐서 두 선비를 따라 나왔을 것이며 갓을 쓴 이들과 건을 쓴 이들은 격이 달랐을 것이라고 가정한다면 가능한 일이 아닐까 싶다.

실제로 학포당에서 양팽손의 교육을 받은 아들들은 모두 똑똑해서 그의 집안을 다시 일으키는 데 큰 공로를 세웠다. 조광조의 시신을 거두었던 장남은 그 일로 인해 과거를 볼 수 없었지만, 둘째와 셋째는 과거에 합격하고 독서당에 천거되는 영광을 안았다. 둘째인 응태는 예조 참의를 지냈으며 서장관의 직책으로 명나라에 세 번이나 다녀왔다. 셋째 응정은 성균관 대사성과 홍문관 부제학을 지냈으며 문집으로 『송천집(松川集)』을 남겨 그의 문장을 후세에 전하고 있다. 그 외 응필, 응덕, 응국, 응돈은 참봉을 지내었고 막내 응명은 일찍 죽었다. 또 양팽손의 여러 손자는 임진왜란 때 의병을 일으켰고, 정유재란 때는 왜적을 피해 바다에 투신하는 등 나라를 구하는 데 몸을 바쳐 양팽손의 가계는 의로운 가문으로서의 명예를 이어갔다.

학포당에 은거하던 양팽손은 〈탐매도(探梅圖)〉를 그린 신잠(申潛)이 귀양살이를 하고 있던 전라남도 장흥에 다녀오기도 하고, 장성에 있던 송흠(宋欽)의 관수정(觀水亭)이나 남원에 있는 안처순(安處順)의 사제당(思齋堂)을 찾아가 시를 남기기도 하였다. 또 능주에 있는 봉서루(鳳棲樓)와 영벽정(映碧亭)에도 제영(題詠)을 하였다. 당시 그들이 행하였던 산수 유람은 놀고먹기 위한 것이 아니라 선비들이 지향해야 할 이상적인 세계를 찾아가는 일종의 수행이었다.

그렇게 은거한 지 20년이 다 되어 가던 1537년, 중종이 직첩(職牒)을 돌려주라는 명을 내린다. 결국, 30대 초반의 청청하던 그가 50세가 되어서야 복직되었으니 젊은 꿈과 이상을 접고 그림과 시를 지으며 살아갔던 삶은 과연 어떤 빛깔이었을까?

시인의 빈집

조광조의 말대로 양팽손이 지초와 난초의 향을 가진 사람이었다 하더라도 겨우 목숨을 건지고 낙향하였을 때는 마음속 지초와 난초의 뿌리가 흔들리고 있었을 것이다. 자신의 신념을 무참하게 짓밟히고, 억울하게 죽은 동지들을 생각하면서 시골에 남은 그의 마음은 지옥이었을 것이 틀림없다. 그가 학포당이라는 작은 집을 짓고 글을 읽고 가르치며 살아가는 동안 독을 품은 독사의 마음도 있었을 것은 지극히 당연한 일이다. 강가에 앉아 배를 바라보면서 이미 뭉개져 버린 미래를 생각하면 온몸에 독사의 푸른 독이 솟구쳤을 것이다. 그러다가 감았던 눈을 뜨고 먼 데 들판을 바라보면, 아름다운 풍경의 아득한 물결이 마음속의 독기를 말끔히 지워주지 않았을까?

봄날과 여름날을 지내면서 한가한 바람 아래 붓을 들었다가도 추운 겨울날, 눈보라처럼 밀려오는 서러움과 회한이 젊은 그를 더욱 춥고 고통스럽게도 하였을 것이다. 그러나 산수(山水)를 그리고 시를 읊으면서 세월을 보내는 동안 양팽손은 마음을 천천히 비워내었다.

시를 읽고 쓰는 마음이 원래 빈 집이었으므로 양팽손의 마음에는 봄가을 없이 화순의 풍경이 드나들었고, 그런 까닭에 아름다운 그림과 더불어 우리에게 자신의 이름을 남겼다.

양팽손이 물가에서 글을 쓰고 그림을 그린 것은 야망과 꿈을 벗어던지고 세속을 떠나온 것이 분명하다. 은거하는 선비는 붓과 벼루와 화선지를 머리맡에 놓고 잔혹한 세월을 견딘 것이다.

그림 안으로 들어가 소나무 아래 앉아 강물을 바라보면 시간이 가는 것을 잊게 된

다. 지나간 기억들 모두를 한꺼번에 사라지게 하는 마술사의 서정이 그림 안에 들어 있다. 어쩌면 그 서정은 학포 양팽손이 물가에 앉았다, 산에 올랐다, 배에 올랐다 하면서 자신의 생애를 관조하던 삶의 향기였을 것이다.

물 맑은 강가에 집 지어 놓고
맑은 날 늘 창을 열어 놓네
마을을 에워싼 숲 그림자는 그림이요
여울물 소리가 세상사에 귀먹게 하네
나그네는 물결 따라 배를 멈추고
고깃배는 낚시를 걷고 돌아오네
멀리 언덕 위의 객들은
산을 보러 찾아온 것이리
家住淸江上 晴窓日日開
護村林影畵 聾世瀨聲催
客棹隨潮泊 漁船捲釣廻
遙知臺上客 應爲看山來

강 넓어 먼지는 멀리 날아가고
세찬 물살 소리에 속된 이야기 들리지 않네
고깃배는 오가지 마라
세상과 통할까 그것이 두렵네

江闊飛塵隔 灘喧俗語聾
魚舟莫來往 恐與世相通

– 〈산수도〉 제시(題詩)

학포가 썼다고 적혀 있는 〈산수도〉에 쓰인 제시는 은둔하는 서정을 잔잔하고 아득하게 노래한다.

500년 전 화가는 배가 드나드는 작은 포구를 바라보며 저 언덕에 나와 앉아 있었을 것이다. 멀리 오가는 배를 보면서 지금 자신이 겪고 있는 유배지에서의 외로움과 한가로움을 온몸으로 느끼고 있었던 것이다. 강 한가운데에 떠 있는 배 위에 홀로 앉은 심정이지 않았을까?

그림 속의 풍경이 학포당이 있던 화순 땅인지 아니면 양팽손의 이상향인지는 알 수 없지만 고요한 강 마을과 수려한 산세와 강직한 소나무의 푸른빛만 보아도 우리의 몸과 마음은 이미 그 마을에 가 있다.

시와 그림, 장지문을 열고 만나다

편하게 그림을 바라보면 그림 속에는 조선 사람이면 다 아는 풍류와 삶의 멋이 느껴진다. 그날 화가는 텃밭에 쪼그리고 앉아 쑥갓을 뜯고 있었다. 똑똑 부러지며 손안에 드는 쑥갓의 늘씬한 허리를 잡아 모으며 생생한 땅의 생명력을 느꼈다. 찬물에 말

은 밥 한 숟가락을 떠 입안에 넣고, 쑥갓을 된장에 찍어 베어 물으면 조선 사람이면 다아는 향이 입안에 가득해진다.

그렇게 점심을 먹고 언덕에 올라 화가는 붓을 들었다. 첩첩산중의 기암괴석은 얼마나 신비롭고 고상하며, 푸르게 휘어져 흐르는 강물은 얼마나 평화로운지, 화가는 눈앞에 펼쳐진 경치에 탄성을 지른다. 매일매일 바라보는 정경이지만 매일매일 변하는 세월을 화선지에 담아내고 싶었다. 오늘 정자에 모인 선비들은 누구누구인지, 배를 타고 나간 김 서방은 고기를 많이 낚아 올렸는지….

그러다가 화가는 정자에 모인 선비들 틈에다 자신의 모습을 그려 넣을까 배 위에 그려 넣을까 생각하며 잠시 눈을 감는다. 그는 이렇게 산수 간에 앉아 마음에 풍경을 들어 앉히며 살아갔을 것이다.

물론 이것은 재미있는 상상일 뿐이지만 이런 상상만으로도 〈산수도〉를 감상하는 즐거움은 충분하다. 그러나 냉정하게 양팽손을 생각하면 그는 장독대에서 된장을 퍼오거나 텃밭에 나가 쑥갓을 뜯는 노릇은 하지 못하였을 것이다. 여전히 선비일 수밖에 없는 그들에게는 성리학이 주는 정신세계가 목숨만큼 중요한 시절이 아니었던가?

그는 배를 저어 물고기를 잡지는 않았을 것이다. 정자에 앉아 시를 짓고 있는 선비였을 것이다. 그것이 조선 사대부의 노릇이었겠지만 처음부터 태어나 배운 것이라고는 책을 읽는 일, 그리고 남은 시간에는 시를 쓰거나 글씨를 쓰는 것이 전부였을 그가 아닌가. 관직을 버리고 유배를 내려왔다고 양반의 의관을 벗고 어부 노릇을 하지는 않았을 것이다. 차라리 그것이 그의 정직함이고 의연함이다.

양팽손이 살았다고 믿고 싶은 〈산수도〉 속의 아름다운 강가는 화순이나 능주에 없었을지도 모른다. 그때 조선의 선비들은 눈에 보이는 아름다운 경치를 그렸던 것이 아니기

때문이다. 그들이 공부하며 삶의 가치로 두었던 성리학의 근원은 마음속에 있었다.

한 번 바라보고 돌아서면 그리워지기까지 한 저 풍경은, 그들이 소망하던 절대적인 산수였음이 분명하다. 그러나 혹 모르는 일이다. 배를 타고 돌아오는 어부와 산언덕의 정자는 500년 전 화순이나 능주의 강가에 있던 풍경과 닮아 있을 수도 있다. 양팽손이 고향에 내려가 만난 산수는 오랫동안 생각해 왔던 이상향의 모습 그대로 그를 기다리고 있었을 것이다.

진흙 수렁을 살아온 선비만이 그 수렁 밖에 또 수렁이 있음을 안다. 그리고 그 수렁 밖에는 문이 있고 그 문밖에 또 문이 있음을 안다. 수렁을 건너온 자만이 그 문을 열 자격이 있는 것은 아닐까?

현대를 살아가는 시인 누군가 양팽손이 살았던 음울하고 처연하였던 삶을 생각하면서 학포의 어깨를 따뜻하게 안아 준다. 신의와 절개의 선비여, 이제 이 노을이 당신의 집이 될 것이다.

500년을 걸어 21세기에 온 조선의 화가와 500년을 거꾸로 걸어가 조선의 강 마을을 찾아간 시인이 장지문을 열고 만난다. 폭 50cm, 길이 100cm도 되지 않는 수묵으로 그려진 옅은 채색의 〈산수도〉에 들어가 산이 되고 물이 된 시인은 드디어 붉은 노을 속에 들어가 눕는다.

시인이 들어가 누운 그림은 분명 평면이지만 시인의 마음은 500년이라는 세월 속에 있다. 이 기막힌 찰나의 시선이야말로 시인이 아니고서는 절대 알 수 없는 평면의 힘이 아닌가? 시간과 공간을 꿰뚫는 초월의 상상이라고밖에 말할 수 없다.

매화 향기를

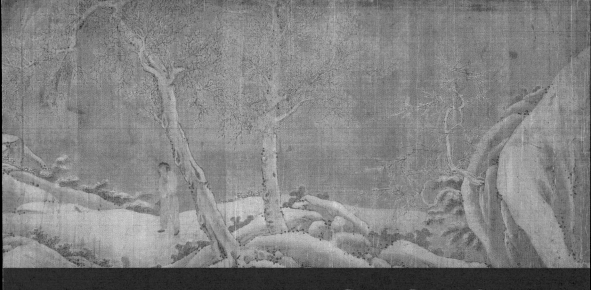

찾아서

눈을 맞는 염소, 눈길을 가는 나귀

　시인은 지금 봄눈을 맞고 있는 한 마리의 염소이다. 눈은 죽은 꽃대 위에나 버려진 신발 위에 내리고, 철근이나 벽돌은 눈이 내리니 내려서 쌓이니 눈을 맞는다. 죽은 꽃대 위에 내리는 눈은 허공에 끼인 염소에게도, 염소의 뿔 위에도 내린다. 그런데 눈은 봄눈이다. 추운 겨울의 눈이 아니라 봄을 기다리는 시인의 철근 같은, 벽돌 같은 마음에 내리는 눈이다. 그러나 시인은 눈에 대해서 다른 할 말이 없다. 내리니까 눈이고, 봄이니까 봄눈이 내리고 있을 뿐이다.

　그때 시인이 맞은 봄눈은 정말 눈이었을까? 혹시 꽃잎은 아니었을까? 허공에 매달린 매화 꽃잎은 아니었을까?

　　　봄눈이 오고 있다 죽은 꽃대 위에

　　　봄눈이 오고 있다 죽은 꽃대 곁에

　　　봄눈이 오고 있다 죽은

　　　꽃대를 우적우적 밟고 가는

　　　검은 염소의 몸뚱이 위에

　　　검은 염소의 몸뚱이 끝에 달린 뿔 위에

봄눈이 오고 있다 하얗게

봄눈이 오고 있다 하얗게

왔다가 갔다가

버려진 신발 위에

쌓인 철근 위에 벽돌 위에

봄눈이 오고 있다

하늘 밑의 허공에

죽은 꽃대 위에

죽은 꽃대와 허공에 끼인 검은

염소 몸뚱이에 달린 뿔 위에

– 오규원의 詩 「염소와 뿔」

〈탐매도(探梅圖)〉의 배경에는 육중한 암벽이 자리하고 있다. 암벽의 끝에는 폭포의 물줄기가 떨어져 내리고 양옆으로는 잔설이 남아 있는 커다란 바위가 있다. 물줄기 옆으로는 진녹색의 겨울 이끼가 보여 바위가 지닌 세월이 저절로 보인다. 눈이 내려 쌓인 곳마다, 솔가지마다 푸른 눈빛들이 총총하게 살아 이제 곧 봄이 온다는 신호를 보내고 있다.

다리 위에는 나귀를 탄 선비가 있다. 선비가 가려는 앞쪽에는 작은 눈송이를 매단 것처럼 하얗게 꽃을 피워 낸 매화나무가 청아한 모습으로 서 있고, 따라오는 시동(侍童) 뒤에도 매화나무가 있다. 겨울의 적막한 산길에서 고고하게 향을 풍기며 서 있는 매화 사이로 선비와 사내아이가 함께 가고 있는 것이다. 나귀를 탄 선비는 몸을 돌려 뒤를 돌아

보고 있다. 그림 속 선비는 뒤에 두고 가는 매화꽃을 한 번 더 보려거나, 아니면 나귀도 없이 걷고 있는 어린 종의 언 발을 쳐다보려는 것이리라. 그렇다면 이 그림의 무대 뒤에서, 선비는 나귀에서 내려 짐승의 따뜻한 등을 어린 종 아이에게 잠시라도 빌려주지 않았을까?

신잠(申潛, 1491~1554)은 시서화(詩書畵)의 삼절(三絶)이라는 칭호를 들을 만큼 뛰어난 시인이자 화가였다. 그러나 현재 전해지는 그림은 거의 없다. 조선 중기만 해도 신잠의 그림에 화제(畵題)를 쓴 사람이 여럿 있었던 것을 보면 그가 화가였음은 부인할 수 없다.

조선 중기의 문인이었던 청강(淸江) 이제신(李濟臣, 1536~1583)은 자신의 장인인 상진(尙震, 1493~1564)이 신잠의 그림 〈화죽(畵竹)〉과 〈청우(晴雨)〉 두 폭을 소장하였다고 했다. 상진이 신광한(申光漢)과 정사룡(鄭士龍)에게 각각 시를 써달라고 청하였더니 두 사람은 각기 이런 시를 보내왔다.

소식(蘇軾)이 간 후에 진필이 없었고
문동(文同)이 죽고 나서 이 사람이 왔네
子瞻去後無眞筆 與可亡來有此人

정신은 소식이 세 번 살면서 익힐 만한 솜씨를 가져왔고
붓의 기세는 문옹의 만 척의 기운을 넘어뜨릴 만하구나
神移蘇老三生習 勢倒文翁萬尺長

퇴계(退溪) 이황(李滉, 1501~1570)은 신잠의 열 그루 대나무 그림에 화제를 쓰기도 하였다.

각각 열 그루의 대나무 그림의 주제는 「설월죽(雪月竹)」, 「풍죽(風竹)」, 「노죽(露竹)」, 「우죽(雨竹)」, 「추순(抽筍)」, 「치죽(穉竹)」, 「노죽(老竹)」, 「고죽(枯竹)」, 「절죽(折竹)」, 「고죽(孤竹)」이었다. 퇴계의 제화시 중에서 「절죽」을 소개한다.

군센 목딜미가 고초를 만나 잘못되었어도
곧은 마음까지 깨어질 바 아니네
늠름히 서 있어 흔들리지 않으니
가히 격렬하게 쓰러지는 나약함을 견디는 것이로다
強項誤遭挫 貞心非所破
凜然立不撓 猶堪激頹儒

호가 영천자(靈川子) 또는 아차산인(峨嵯山人)인 신잠은 집현전 학자 신숙주의 증손이다. 어머니는 세종의 손녀이고, 위의 형이 옹주에게 장가를 들 만큼 명망 높은 집안이었다. 그의 할아버지 신주(申澍)는 막내아들로 신종호(申從濩)를 낳았는데 돌이 되기도 전에 세상을 떠나고 말았다. 아버지 신종호도 일곱 살인 신잠을 남겨 두고 세상을 떠나, 신잠의 부자는 대대로 부친이 없는 어린 시절을 보낸 공통점이 있었다. 명문가 출생이었지만 정작 개인의 삶은 행복하지 않았을 것이다.

신잠은 조광조가 정권을 잡은 시대인 1519년 현량과에 급제하여 예문관 검열이 되었으나 곧이어 불어닥친 기묘사화로 파직되었다. 그가 오른 현량과는 중종반정(中宗反正) 이후 조광조를 중심으로 개혁 세력들이 주장한 등용 제도였다. 숨어 있는 인재의 발굴을 위해 천거를 통해 인재를 뽑는 제도로 첫 급제자들은 신진 사림파가 대부분이었다.

그러나 현량과의 폐단과 위훈 삭제에 대한 반발로 훈구파에 의해 기묘사화가 일어나 왕도정치를 꿈꾸던 조광조의 개혁은 실패하고 만다. 현량과는 폐지되고 많은 현량과 출신 역시 축출되고 마는데, 그들은 대부분 조광조와 뜻을 같이 하는 젊은 선비들이었다.

　　결국 신잠은 과거 급제를 취소당하는 비운을 당하고, 1521년에는 신사무옥(辛巳誣獄)의 정란으로 전라남도 장흥으로 내려가 17년간 은거하게 된다.

　　그가 쓴 시에서 소박하였던 은거의 시간을 짐작할 수 있다.

　　　　　궁핍한 땅이 오히려 소박한 은거지가 되었으니
　　　　　앉으면 절로 마음이 소소하구나
　　　　　뜰 앞에 소나무가 늙었으니 학이 깃들 것이요
　　　　　난간 밖에 못이 맑으니 물고기 기르기에 좋네
　　　　　벼슬에서 물러나 몇 번이나 글 친구를 모았던가
　　　　　향을 피우며 다시 책 읽는 밤이 기쁘기만 하구나
　　　　　고요함 속에 얻은 그대의 깨달음을 보니
　　　　　물속의 달처럼 마음에 티끌 하나 없네
　　　　　地僻還如小隱居 坐來心事自蕭疎
　　　　　庭前松老應棲鶴 檻外池淸合養魚
　　　　　退食幾回文會友 焚香更喜夜觀書
　　　　　看君靜裏功夫得 方寸無塵水月虛

　　　　－ 신잠의 詩

십수 년의 세월이 흘러 신잠은 경기도 양주로 이배(移配)되어 갔고 오랜 귀양에서 풀리게 된다. 1539년에 원접사의 명을 받은 소세양(蘇世讓, 1486~1562)이 신잠의 문재(文才)를 앞세워 명나라 사신의 시에 맞서서 시 짓는 역할을 맡기려 하였으나 이루어지지 않았다. 중종도 신잠의 문장력을 인정하기는 하지만 아무런 관직도 없이 함께 가는 일이 문제가 될 것을 염려하였던 것이다. 그만큼 신잠의 시와 문장에 대한 재주가 임금에게 인정받을 정도로 뛰어났음을 알 수 있다.

신잠은 1543년에 궁중의 음식에 관한 업무를 담당하는 사옹원의 주부로 등용되었다. 『조선왕조실록(朝鮮王朝實錄)』에서는 신잠의 인물이 준수하고 재주가 뛰어나 '그의 재기가 어찌 사옹원 주부를 할 뿐이겠는가'라며 그의 능력을 칭찬하고 있다. 그는 이어 태인 현감과 간성 군수 그리고 상주 목사를 지내게 되었다.

특히 신잠이 전라남도 태인의 현감을 지내는 동안 많은 사람이 그의 선정에 감동을 받아 선정비를 세우고 사후에는 당우(堂宇)를 만들어 그와 아내, 맏아들과 시녀 그리고 호랑이 목각상을 함께 모셔놓고 제를 올렸다고 전한다. 소세양이 지은 「태인현감 신잠 선정비」에는 아래와 같은 내용이 들어 있다.

> 고아와 과부를 구휼하고 절개와 의리를 숭상하여 염치를 알도록 하였으며, 순후하고 독실한 행동으로 과오를 범하지 않게 하니 … 거처하는 방의 벽에는 청렴, 신중, 근면을 크게 써서 붙이고 벼슬하는 법도로 삼았다. 또 틈이 나면 군민과 더불어 거문고를 연주하고, 시를 읊어 속세의 속됨을 물리쳤다.

신잠은 가난하고 고된 민중들의 눈물을 아는 선비였음에 틀림이 없다. 지금도 정읍

에 있는 무성서원에 가면 최치원과 함께 배향된 신잠을 만날 수 있다.

그러니 〈탐매도〉를 그리면서도 그는 불쌍하고 어린 종 아이의 얼어붙은 손과 발을 그냥 지나치지는 않았을 것이다. 신잠은 훌륭한 정치가 무엇인지를 아는 관리이자 시 서화 삼절로 불리던 예술가였다.

매화를 찾아 떠나다

매화를 이야기할 때마다 빠지지 않는 사람으로 당나라의 시인 맹호연(孟浩然, 689~740)이 있다. 그는 녹문산에 은둔하여 살다가 마흔 살에 당 현종으로부터 벼슬을 권유받았으나 거절하였다. 산수를 매우 사랑하였던 맹호연은 명예와 권력보다는 자신이 원하는 진정한 삶을 선택한 것이다. 특히 매화를 몹시 좋아하여 겨울이 다 가기 전에 나귀를 타고 설산에 들어가 매화꽃을 찾아다녔다.

이런 맹호연의 이야기가 후대의 시인 묵객들에게 전해져 '탐매행(探梅行)'은 맹호연처럼 살아가기를 바라는 선비들이 따르려는 정신이며 의지였다. 그러다 보니 매화를 찾아 떠나는 일은, 군자의 길을 가고자 하는 이들이면 누구나 거치고자 하는 정신적인 유람이 되었다.

조선에도 맹호연에 못지않은 문인 퇴계 이황이 있다. 퇴계는 평소에 매화를 좋아해서 생전에 매화시만 90여 수를 지었다. 그가 임종 때에도 "매화에 물을 주어라!"고 하였다고 하니 언중유골을 뒤로하더라도 죽음 앞에서까지 놓지 못하던 그의 매화 사랑을 알 수 있지 않은가?

이익(李瀷, 1681~1763)의 『성호사설(湖僿說)』에는 조선 성리학의 도통을 이은 정구(鄭逑, 1543~1620)의 매화 이야기가 전해진다. 그는 벼슬을 마다하고 지금의 경상북도 성주인 고향 회연에 초당을 지어 마당에 매화나무와 대나무를 많이 심고 백매원(百梅園)이라고 불렀다.

그런데 어느 날 남명(南冥) 조식(曺植, 1501~1572)의 제자인 최영경(崔永慶, 1529~1590)이 정구의 집을 지나다가 도끼로 매화나무를 다 베어 버렸다. 매화가 매화답지 않게 너무 늦게 피었다는 이유였다. 지금도 공원이나 궁궐의 정원에 만춘까지도 무성하게 피어 있는 매화는 매화답지 않은 게 사실이다. 조식은 도학에 융통성을 두는 것을 스스로 허용하지 않았는데, 소신이 너무 곧고 매서워 결국은 퇴계와도 학문적인 결별을 한 인물이다. 그러니 조식의 학통을 이어받은 최영경은 매화답지 않은 매화를 뜰 앞에 심어 놓은 정구가 마땅치 않았을 것이다. 그러니 아예 베어낼밖에….

신잠의 친구 중에 매화 향기를 서로 나누던 이가 있었다. 현량과 동기 김명윤(金明胤, 1493~1572)이다. 신잠이 장흥에 유배되어 있던 1529년, 김명윤은 전라도로 파견하는 재상경차관(災傷敬差官)으로 발령이 나기를 바라며 은근히 청을 올린 죄로 파직이 된다. 장흥에 유배 중인 신잠을 가까이에서 만나보려는 생각이 발각된 것이다.

사실 김명윤은 이미 기묘사화 때 옥에 갇힌 동기들처럼 자신도 똑같이 벌을 받겠다며 소를 올린 19명 중 한 명이었을 정도의 의리파였다. 그가 친구를 위해 품었을 향기는 아름답기만 하다. 이후 김명윤은 취소당한 현량과의 급제를 버리고 다시 과거에 응시하여 경기도 관찰사를 지냈다. 물론 그 과정에서의 처신 때문에 비판도 함께 받고 있다.

선비의 등 뒤로 떨어져 내리는 폭포는 맑으나 소리가 없다. 선비나 소년처럼 눈짓

만 있다. 서로의 마음을 읽어 내는 영혼만이 그림 속에 살아 있다. 산속의 고요와 적막, 침묵과 암시, 육체와 정신이 어우러져 있는, 아름다운 한 편의 시가 되는 그림, 〈탐매도〉에는 아름다운 향기가 있다.

시인 오규원은 2007년 2월 나무 속에서 자 보려고 떠났다. 너무 빨리 세상을 떠나 허공으로 가버린 시인, 아니 허공에 자신을 맡기고 몸만 떠나 버린 시인을 기억한다. 그러나 떠난다는 것은 돌아온다는 것을 예비하지 않던가? 그는 매일 허공으로 돌아온다. 돌아와서 빈 나뭇가지에 올라앉기도 하고, 새가 되어 날기도 하고, 눈이 되어 낡은 벽돌 위에 내릴 때도 있다. 그러다가 늦겨울 칼칼하게 매운 늙은 매화나무 가지에 꽃잎처럼 앉는다. 그래서 눈은, 아니 매화는 버려진 신발 위에, 쌓인 철근이나 벽돌 위에, 허공에, 죽은 꽃대 위에, 검은 염소의 뿔 위에 눈처럼 하얗게 피어나는 것이다.

그가 바라보는 풍경 속의 사물들은 시인의 시각에 의해 왜곡되거나 정서적 감응으로 변형된 사물이 아니다. 시인이 바라보는 세계는 한편으로 차갑고 냉정하다. 시인은 때때로 현미경처럼 구체적으로 미세한 부분까지 세상을 통찰한다. 보여 주는 것으로 말하는 시인, 그가 스스로 눈이 되거나 매화 꽃잎이 되어 겨울의 한가운데에 서 있는 것은 현상인가? 이미지인가?

그림을 들여다보면 나귀의 등에 올라탄 선비의 낯빛은 무표정이라고 할 만큼 여유롭다. 어차피 세상을 등지고 온 세월이지 않은가? 백 년 천 년을 살아도 삶이란 끝없는 길을 가는 일인데 굳이 서둘러야 할 이유가 없는 것이다. 그러면서 지친 표정으로 느릿느릿 게으름을 피우며 따라오는 아이를 본다.

이제 막 사춘기에 접어들었을 소년은 아직도 춥기만 한 늦은 겨울에 선비를 따라 매화를 찾아 나서야만 하는 저의 운명이 참으로 딱하였을 것이다. 눈 속에 고고히 피

어 있는 매화 꽃잎보다도 한 그릇의 따스한 밥이 그리웠을 것이니 말이다. 그 아이에게는 하얀 쌀밥 한 알이 매화 꽃잎 한 장보다 더 가치 있고 절실하였을지 모른다. 그러나 나귀를 타고 앉은 선비도 그 같은 아이의 마음을 모르지 않을 것이다. 그래서 지긋이 바라볼 뿐 다그치지 않는다. 그 아이가 원하는 매화가 어떤 매화인지를 진정한 선비라면 짐작하고도 남지 않았겠는가?

불길을 가다

매화는 다섯 장의 꽃잎으로 되어 있다. 조그맣고 여린 꽃잎이 겨울의 <u>끄트머리</u>에서 아슬아슬하게 태어나는 것이다. 침묵과 향기로움만으로 죽어 있는 세상의 생명을 다시 불러들이는 놀라운 꽃나무이다. 이처럼 고고한 정신을 쫓는 이들은 시련을 이기고 의연하게 핀 매화의 향기를 맡으러 가는 일을 심매(尋梅) 또는 탐매라고 하고, 보는 일을 관매(觀梅)라고 하였다.

우리의 옛 그림 중에는 당나귀를 타고 다리를 건너는 선비의 모습이 많이 있다. 그래서 설산의 매화를 보기 위해 맹호연이 건넜다는 다리 이름을 빌린 '파교심매(灞橋尋梅)'라는 화제는 선비들이 즐겨 그리던 그림의 주제였다.

시인은 한 마리의 나귀를 타고 이 세상을 떠나 설산으로 갔다. 고고하게 살다 간 시인은 파교를 건너 과연 어디로 간 것일까? 혹시 그는 누구로부터 편지를 받은 것은 아닐까? 마치 익명의 제보처럼 매화가 핀 설산이 저기 있다고, 설산에 당신이 찾는 고매한 영혼이 있다고, 설산으로 가는 약도가 들어 있는 봉함 편지를 받은 것은 아닐까?

어쩌면 그림 속 선비는 발신자도 수신자도 없는 편지를 들고, 어린 동자를 채근하여 서둘러 나온 길인지도 모른다. 그리하여 긴 겨울의 끝에 선 선비는 창밖의 새를 기다리다가 문득 탐매행에 나서는 것이다.

그러니 생각해 보라. 옛 선비들이 그리워한 매화 향은 멀리 설산에서 오는 것이 아니라 바로 창가에 앉아 새를 기다리는 시인의 마음 안에서 피어오르는 것이다. 그래서 그들은 나귀를 타고 자기 자신의 내부를 향하여 고삐를 잡아당기며, 성긴 눈발이 남아 있는 정신의 설산을 향하여 뚜벅뚜벅 걸어 들어간 것은 아닌지.

매화는 선비의 절개와 의연함과 사랑을 상징하는 꽃이다. 그 매화를 보려고 언 손으로 고삐를 당기며 굽이굽이 산길을 올랐었다. 그러나 매화를 보고 나서는 바로 떠나는 것이 군자의 도리라던가? 매화를 찾아 나선다는 것은 진리를 찾겠다는 의지이면서, 참다운 선비의 도를 깨닫기 위함이었다. 또한 험한 세상을 이기고 깨어나 희망을 알리는 사람, 고고한 향으로 천하를 다스릴 줄 아는 사람이 되고 싶었을 것이다.

깊은 산속에는 더 많은 매화꽃이 자신의 향을 비밀스럽게 흘리며 숨어 있을 것이고, 그 매화의 향을 찾아 기쁨을 얻는 것이 바로 선비에게 허락된 기개이면서 사회가 바라는 덕목 중의 하나였으니 말이다.

산속에서 매화를 보며 기쁨을 찾는 선비의 기품은 눈처럼 희고 차지만 그의 가슴은 불이다. 그는 날마다 불길을 가는 것이다. 잔설 속에 숨겨져 있는 매화나무는 불길 속에 살아 있다. 불이 아니면 매화는 피어나지 않기 때문이다. 얼어 있는 땅속 어디로부터 불길은 치밀어 올라 얼음과 눈을 녹이고, 꽃잎을 가두어 놓았던 감옥의 족쇄를 단숨에 녹여 버리는 것이다. 그리고 매화의 얼어 있던 향기를 불러내 거친 흙과 마른 나무 사이로 풀어 주는 것이다.

그리하여 시인들은 아찔한 세상을 떠나 산속으로, 자신의 거친 열정으로 들어가는 것이 아닐까?

詩人 **오규원**(1941~2007)

경상남도 삼랑진 출생으로 1968년 『현대문학』으로 등단하였다. 시집으로 『가끔은 주목받는 생이고 싶다』, 『사랑의 감옥』, 『토마토는 붉다 아니 달콤하다』, 『새와 나무와 새똥 그리고 돌멩이』 등과 유고시집으로 『두두』가 있다.

2

—

왕족 그리고 노비의 관冠

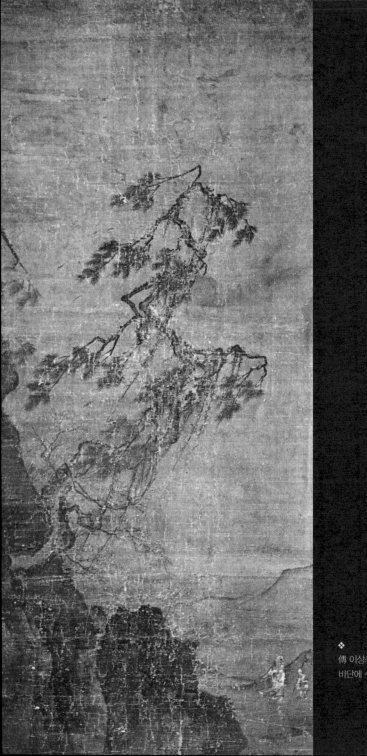

傳 이상좌
비단에 수

붉은 산

소나무처럼

천민의 늑골

　한 선비가 어린 종과 함께 밤길을 걸어가고 있다. 화첩은 너무 낡아 안타깝게도 그림의 세부적인 모습이 뚜렷하게 보이지는 않지만, 선비와 그 뒤를 따르는 어린 종이 오른쪽 아래에 보인다. 희미하게 보이는 선비와 종의 모습은 오랜 세월 탓 때문만이 아니라, 화가는 일부러 보일 듯 말 듯 그들의 모습을 숨겨 놓았는지 모른다. 두 사람의 어깨 위로 내려앉은 달빛이 소나무 아래를 걸어가는 두 사람을 더욱 쓸쓸하게 만들고 있다.

　사실, 지금 그림 속을 걸어가고 있는 선비는 화가 이상좌(李上佐, ?~?) 자신이다. 단단한 바위에 몸을 지탱하고 바람에 맞서는 소나무를 올려다보면서, 어려운 세상사에 자꾸만 쪼그라드는 자신을 되돌아보고 있다. 양반과 중인 그리고 양인들의 틈바구니에서 천민 출신의 화원으로서 겪어 내야 하는 비애를, 심장이 쪼개지는 분노를 저 소나무의 생존법에서 배우고 있는 것이리라.

　소나무는 바람의 속내를 읽어 내고 있다. 바람이 어디를 향하는지, 무엇을 원하고 있는지, 어떻게 해야 저 바람을 이길 수 있는지 소나무는 스스로 체득하고 있는 것이다. 저 각진 소나무의 관절들, 튼튼한 뼈마디와 살점들, 틀어진 살갗의 틈새, 바람을 삼키는 세포들.

그림 속 이상좌는 도화서의 화원이 된 지 오랜 세월이 흐른 뒤에 산에 올랐다. 넉넉한 달빛을 받으며 자신이 걸어온 인생을 돌아본다. 온갖 풍상과 욕망과 고통의 세월… 도대체 인생이란 무엇이며 후회가 없는 삶이란 어떤 선택을 해야 하는 것인가? 이상좌는 자신을 따라 걷고 있는 어린아이를 돌아본다. 수십 년의 세월이 흐른 뒤에 저 아이도 자신과 같은 생각을 하게 될까? 잠시 생각을 내려놓는다. 돌아가자, 없는 산은 남겨 두고, 없는 세월은 버리고 돌아가자.

이상좌는 버리고 버리고 다 버리는 것만이 자신의 삶에 더 진실하고 그림에 더 몰입할 수 있을 것이라고 생각한다. 미천한 출신으로 살아온 억울함과 비통함도 헛된 욕심에서 비롯된 것일 수 있다. 저 소나무가 가진 세월 앞에서는 아무것도 아닌 것을…

벼랑에 수직으로 선 소나무의 아래쪽이 이상좌에게는 시인들이 말하는 늑골의 골짜기였을 것이다. 그곳은 가끔 찾아와서 앉았다 가는 업보의 다락방이며, 예술가로서의 신성한 성소(聖所)가 아니었을까?

인간의 늑골이란 육체적으로는 심장과 폐와 간을 보호하는 보루이다. 동네 병원의 벽에 걸려 있는 해부도를 들여다보라. 인간의 늑골은 몸속의 장기를 성벽처럼 둘러싸지는 않는다. 손가락을 벌려 심장과 폐와 간을 감싸 안은 것처럼 보인다. 가시나무 울타리처럼 성글게 둘러싸면서 세상과 소통하는 공간을 남겨 두고 있는 것이다.

시인이나 화가에게 늑골이란 정신과 예술혼의 울타리를 의미한다. 늑골의 안은 삶에 대한 사유와 예술적 광기가 숨어 있는 곳, 직관과 통찰이 머무는 곳이라고 할 수 있다.

그래서 이상좌에게는 소나무가 뿌리를 박은 절벽 아래, 소나무의 그늘 아래가 바로 성소인 늑골이었다. 달이 밝은 날이면 거기에 부려 놓은 상처와 치욕을 찾아와 자신을 보듬고 세상살이의 괴로움을 치유받고 돌아갔던 것이다. 육체로서의 늑골은 노비 출

신의 이상좌에게는 참기 어려운 치욕을 의미하였지만, 화가 이상좌는 소나무 아래에서 짜릿한 예술적 치유를 경험하였을지 모른다.

노비에서 화원으로

〈송하보월도(松下步月圖)〉를 그린 이상좌는 노비 출신이다. 어숙권(魚叔權, ?~?)은 그의 『패관잡기(稗官雜記)』에서 이상좌가 어느 사대부의 노비였다고 전한다. 어린 시절부터 그림을 잘 그렸고, 특히 산수인물화로 이름이 났는데 그의 그림을 본 중종이 특별히 노비를 면하게 하여 도화서로 불러들였다고 한다. 중종 승하 후에는 어진을 그렸고 그의 아들과 손자도 화원으로 명성이 높았다.

조선 중기 문인인 미수(眉叟) 허목(許穆, 1595~1682)은 이상좌의 『불화첩(佛畵帖)』에 쓴 발문에서 조선에 들어서 안견은 산수화를 잘 그렸고, 이상좌는 인물화를 잘 그려 신묘하다고 일컬으며 귀신의 묘가 아니면 얻을 수 없는 경지라고 추켜세웠다.

노비에 관한 기록이 고대 국가부터 있어 왔던 것을 보면 노비는 인간의 역사와 궤를 함께 한 사회적 계급이었으며 태어나면서 쓰고 나오는 굴레였다. 당시 천민은 천민끼리만 결혼을 할 수 있었지만 현실적으로 양인들과의 사랑이나 결혼이 있을 수밖에 없었다. 그러나 부모 중 한쪽만 노비라 하더라도 그 자식은 당연히 노비의 신분이 되었다. 물론 공노비냐 사노비냐, 또 외거(外居)노비냐 솔거(率居)노비냐에 따라서 허용된 삶의 질이 조금씩 차이가 있었다.

어떻든 그들에게는 노비의 신분에서 벗어나는 일이 평생의 과제가 되었을 것이다.

그러니 천민을 벗어나는 면천(免賤)이, 합법이건 불법이건 알게 모르게 많이 있었던 게 사실이었다. 고려 광종 때에는 귀족들의 불법적인 사노비 증가 등으로 노비안검법(奴婢按檢法)을 실시하여 불법적인 사노비를 해방시키기도 하였지만 귀족들의 노비 욕심을 쉽사리 막을 수는 없었다. 또한 부역이 없는 사노비들을 양인으로 면천하여 군역과 조세를 더 얻고자 하였지만 권문세족들은 더 많은 사노비를 자신의 휘하에 두기를 원하였다.

조선이 건국되면서 성리학은 조선 사회의 정신적인 지주가 되었고 점점 더 사대부의 가치로 숭상되었다. 이러한 사회 분위기는 오히려 노비를 증가시키는 결과를 가져와 노비의 수는 조선 중기 이후 더 많아졌다고 한다. 세종 때에는 종모법(從母法)이 시행되어 노비의 자식이 태어나면 제 어미가 속한 주인에게 종속되었다. 어쩌면 노비는 한 사람의 인간이라기보다는 일종의 재산처럼 취급되었다고 할 수 있다. 다르게 이야기하면 노비의 일생이란 자신이 속한 양반의 사대부적인 삶을 위하여 육체적인 노동을 바쳐야 하는 고단한 삶을 살아야 하였다.

조선 후기 이유원(李裕元, 1814~1888)의 『임하필기(林下筆記)』를 보면 전라도 수군절도사였다가 임진왜란에서 전사한 유극량(劉克良)의 이야기가 나온다. 유극량이 무과에 급제한 이후 그의 어머니는 자신이 영의정 홍섬(洪暹)의 노비였다는 놀라운 출생의 비밀을 알려준다. 옥으로 만든 주인의 술잔을 실수로 깨뜨리고 그 후환이 두려워 도망쳐 나왔고, 숨어 살다가 유극량의 아버지를 만났다는 것이다. 어머니로부터 엄청난 이야기를 듣게 된 유극량은 곧바로 서울에 있는 홍섬의 집을 찾아갔다. 그는 홍섬 앞에 엎드려 사죄하며 나라 법에 따라 다시 노비가 되겠다고 머리를 조아렸다. 하지만 홍섬은 그런 그를 의롭게 여겨서 오히려 노비를 파하는 문서를 새로 만들어 주었다. 그날 이후 유극량은 나라의 장수임에도 불구하고 홍섬의 집에 갈 때에는 가마에서 내려 걸어 들어

갔고, 선물을 바칠 때에도 자신이 손수 전하였으며, 혹시라도 홍섬이 그를 찾는 일이 있으면 만사를 제치고 즉시 달려가곤 하였다고 한다.

지금 생각하면 너무 심하다 싶은 이야기지만, 당시의 사회가 그랬던 탓이고 또 무신으로서의 그의 처세는 그럴 수밖에 없지 않았을까 생각하면 측은하면서 한편 이해가 되기도 한다.

그러나 이러한 노비제도는 새로운 문물이 들어오면서 인간의 본성과 평등함에 눈뜬 학자와 일반 백성들에 의해 개혁과 타파의 기로에 서게 되었다. 그러나 개혁은 언제나 기득권층의 엄청난 반발을 불러오게 마련이다. 그래도 거부할 수 없는 도도한 개혁의 흐름은 결국 1886년 노비세습제 폐지를 공포하게 하였고, 1894년 갑오개혁(甲午改革)을 통해서 양반-양인-천민으로 이어지던 신분제와 함께 노비는 마침내 역사 속으로 사라지게 되었다.

한번 노비로 태어난 이는 평생토록 차별과 무시를 업보로 삼을 수밖에 없었던 시대, 그림 실력이 뛰어나 중종의 어진을 그리기까지 한 이상좌도 신분 사회의 한계에서 수없이 좌절해야만 하였을 것이다.

『인종실록(仁宗實錄)』에는 중종의 어진을 그리는 일을 의논하면서 "이암(李巖, 1507~1566)과 사노비 상좌가 그림을 잘 그리니, 함께 그리게 하는 게 어떻겠습니까?"라고 의논하는 대목이 나온다. 굳이 화원의 이름 앞에 사노비라고 써넣음으로써 출신을 기록한 사대부들의 입김을 짐작하고도 남음이다. 물론 그 덕분에 이상좌라는 화가의 개인사를 좀 더 알게 되었지만, 그는 죽고 나서도 자신이 태어났던 우물 속을 드나들어야 하였다는 얘기다.

만약 미천한 신분의 사람이 용이 되어 하늘로 승천하였어도 자신이 태어난 우물 속

을 두레박을 타고서라도 들고나야 하는 곳이 조선 시대였다. 그러나 그 속을 들고나는 것은 이상좌라는 화가의 혼이 아니라 그가 숙명처럼 입고 나온 출생의 옷일 뿐이다.

이상좌의 두 아들과 손자는 대를 이어 화업을 계승하였다. 어쩌면 화원의 재주는 신분을 보장해 주는 가장 좋은 명분이 되었을 것이다. 그래서 그의 아들인 이숭효(李崇孝)와 이흥효(李興孝) 그리고 이숭효의 아들 이정(李楨)이 우리 회화사에 그 이름을 뚜렷이 남기게 되었다.

이상좌의 가계는 기록에 따라 여러 설이 있다. 어숙권은 『패관잡기』에서 이상좌가 이흥효의 아버지라고 하였지만, 남태응(南泰膺, 1687~1740)이 「청죽화사(聽竹畵史)」에서 이상좌가 이정의 아버지라고 한 것을 보면 기록에 따라 다름을 알 수 있다. 그러나 이정이 요절하고 난 뒤 그와 절친하였던 허균(許筠, 1569~1618)이 쓴 「이정애사(李楨哀詞)」를 보면, 이정의 증조부는 소불(小佛)이고 조부는 배련(陪蓮)이며 아버지가 이숭효라고 증언하고 있다. 아직 소불이 이상좌인가, 배련이 이상좌인가 하는 문제에 확신을 주는 기록을 찾지는 못하였다. 다만, 근래에 이상좌와 이배련을 동일 인물로 추정하는 연구자의 논문이 여러 편 발표되었다.

이처럼 이상좌의 가계에 대한 논쟁이 그치지 않는 것은 노비였던 생전 기록이 남아 있지 않아 생몰년이 불분명하고 개인적인 삶도 전해지지 않기 때문이 아닌가. 다행스러운 것은 그의 피를 받은 자손들이 예술가의 가업을 이어 훌륭한 그림을 남겼다는 사실이다.

붉은 산으로 가다

화가는 오늘 공중누각 아래에서 잠을 청한다. 눈을 뜨면 보이는 명부전(冥府殿)의 창호는 무색이다. 아니, 무색투명이다. 가물거리는 창호 안으로 사람의 삶과 죽음을 보살핀다는 지장보살(地藏菩薩)이 보이지 않는다. 그래서인지 극락왕생(極樂往生)을 빌어야 할 사람들도 찾아오지 않는다.

화가는 텅 빈 명부전을 들여다보며 쓸쓸한 절간의 추녀에서 이유 없이 달그락거리는 풍경 소리를 듣는다. 그래서 누구라도 오래된 누각 아래에 누워 본 사람은 불면의 밤이 어떻게 지나가는지를 만나게 되는 것이다. 빈 절터에서도 예불을 드리는 사람이 있는가? 이른 새벽에 뇌리를 두들겨 대는 현란한 법고 소리.

없는 산을 남겨 두고 돌아가라, 없는 세월은 버리고 돌아가라. 누구던가, 누가 화가의 가슴에 성난 화두를 던지는가?

붉은 산은 세상 어디서든 보이는 산이다. 무덤 옆에서 술래잡기를 하던 고향의 흙산이며, 사랑한 여자의 젖가슴이며, 불량스럽게 배회하던 젊은 날의 부끄러운 꿈이기도 하다. 삶의 집착이 진흙 구렁으로 달라붙을 때, 살아가는 일이 얼음 호수를 물질하는 일처럼 뼈저려 올 때, 젖은 눈으로 올려다보면 장승같이 너른 등을 내어 주는 것도 바로 붉은 산이다.

그러나 붉은 산은 아무 때나 가는 곳이 아니다. 그저 산의 근처를 멀리 비켜 다니다가 가끔은 슬쩍 올라가기도 하고, 그리고는 다시 시치미를 떼다가 흘끔흘끔 뒤돌아보는, 그러나 언젠가는 반드시 가야 하는 산이다.

지금 산길을 가는 화가는 잠시 멈추어 서서 하늘에 흐르는 강을 본다. 저 강을 건너

기 위해 이제껏 길을 걸어온 것이 아닌가? 강의 희끄무레한 달빛이 어깨에 내리고 뒤따라오는 아이의 머리칼을 적신다.

아름답고 찬란하였던 봄날과 폭풍우 같은 열정과 고뇌를 거쳐서, 얼음 조각처럼 단단하게 빛나던 날을 지나, 지금은 가을날의 황토 언덕을 넘어가고 있는 것은 아닌지. 그 하루 중의 어느 날, 누각 아래에 누워 곽란의 밤보다 더 험한 꿈에 시달렸던 자신을 비몽사몽 들여다보고 있는 것이다.

노비의 굴욕과 설움을 받으며 뼛속까지 닿아 있는 예술가의 끼를 버리지 못하다가 드디어 도화서의 화원이 되어 임금의 사랑을 받았다고 한들, 그 또한 사슬로 이어지는 수많은 길 중 하나일 뿐임을 화가 이상좌는 짐작하고 있는 것일까?

나무 지게를 지다가 작대기로 땅 위에 그리던 그림, 텃밭을 일구다 바위 위에 새기던 그림을 그리워하지는 않았을까? 화원이 되어 임금의 어진을 그렸고 많은 세도가의 초상을 그렸다고 한들, 자유로운 선 몇 개로 드넓은 땅 위에 그렸던 막대기 그림을 그리워하지는 않았을까?

그래서 노비라는 이름을 업보처럼 지고 살아야 하였던 이상좌는 부처 가까이에 마음을 기대었는지 모른다. 그가 그린 〈나한도(羅漢圖)〉는 16명의 나한을 그린 것이겠지만 지금은 앞뒤로 그려진 5본만 전해져 삼성박물관에 소장되어 있다. 『불화첩』의 나한상들은 스케치를 한 듯 선으로 이루어진 간략한 그림인데, 유려하게 흐르는 선과 선은 질기고도 길기만 하다. 풀꽃이 흔들리면서 제 씨앗을 퍼뜨리듯, 강물이 끊임없이 흘러가듯 어디론가 자꾸 이어지는 선이다. 그런데 진하거나 옅게 둥글둥글 이어진 선 안에 누가 앉아 있다. 선과 선 속에서 환상처럼 피어오르는 나한의 얼굴, 돌아보면 연기처럼 사라지고 없다.

〈송하보월도〉 안에는 어린 종이었던 이상좌와 도포 자락을 날리는 화원 이상좌가 함께 걸어가고 있다. 시공을 초월한 그림이다. 화가는 자신이 살아왔던 두 가지 신분의 자신을 그림 속에 함께 그려 넣었는지도 모르기 때문이다. 나라는 존재가 끌고 다니는 그림자, 과거와 현재, 주인과 종의 모습은 바로 이상좌가 가진 운명을 보여 준다. 그림 속의 두 사람은 샴쌍둥이처럼 서로를 의지하면서도 서로의 존재를 부정하고 두려워하는 존재였을 것이다.

그래서 두 사람은 말이 없다. 그저 그윽한 달빛이 고갯길에 가득할 뿐이다. 선비는 고개를 들어 하늘을 본다. 달은 분명 있을 것이지만 지금 달의 모양을 눈으로 찾을 수는 없다. 어쩌면 처음부터 화가는 달을 그리려 하지 않았는지도 모른다. 그러나 달이 없어도 하늘에 환하게 떠 있는 달을 볼 수 있음이 바로 조선의 그림이다. 달을 그리지 않고 달의 주위를 칠하여 달을 말하는 법. 소나무 가지에 얹어진 달빛의 기운과 흰옷을 입은 두 사람의 유유한 산책이 이미 보는 이들의 마음속에 환한 달을 그려 주고 있는 것이다.

아니다. 이상좌는 의관을 차려입은 선비가 아니라 그를 따라 수줍은 얼굴로 묵묵히 걸어가는 어린 노비였다. 열 살을 겨우 넘어섰던 가을밤, 주인을 따라나섰던 그 밤에 주인은 어린 노비에게 관심을 주지 않았다. 다만 세찬 바람에 휘둘리면서도 자신을 지켜내고 있는 소나무의 단단한 가지에 붙어 바람에 저항하고 있는 푸른 솔잎의 올곧음을 흡족하게 바라보고 있었을 뿐이다.

선비가 소나무의 기개를 생각하고 있을 때, 어린 노비였던 이상좌는 어찌 저리도 소나무의 자태가 빼어났는지, 위로는 달빛을 받아 아름다우면서 그 달빛을 바람에 실어 어두운 길 위로 뿌려대는 솔잎들의 놀이에 반하여 넋이 나가 있었는지도 모른다.

검은 땅바닥에다 살아 있는 달빛을 이리저리 뿌려대는 소나무를 보면서 제 가슴 속 화선지에 그림을 그렸을 것이다. 그러면서 어린 노비는 화가를 꿈꾸었던 것이다.

그러나 이미 500년 가까이 세월이 지나 디지털 세상을 살아가는 우리가 그 당시의 사회를 온전히 이해할 수 있을까? 영화나 소설로나 접하는 노비의 삶을 제대로 이해하려면 500년 전으로 되돌아가야 할는지 모른다.

노비였던 이가 화원이 되어 천민의 신분을 탈피하였다면 그의 가문에 한 줄기 빛이 내린 것이나 다름없었을 것이다. 그러나 예술가였던 그로서는 기쁨보다는 더 많은 갈등과 번민이 있었을 거라는 생각이다. 그래서인지 그의 작품은 제대로 전해져 오지도 않거니와 〈송하보월도〉마저도 그의 작품이라고 전칭(傳稱)되고 있으니 가슴이 쩡해져 온다.

사실은 그림을 보면서 굳이 그가 양반이었는지 노비 출신이었는지 구별하는 것은 중요하지 않다. 다만, 이상좌의 이름이 쓸쓸히 자신의 일을 하는 소박한 사람들에게 희망이 될지 누가 알겠는가?

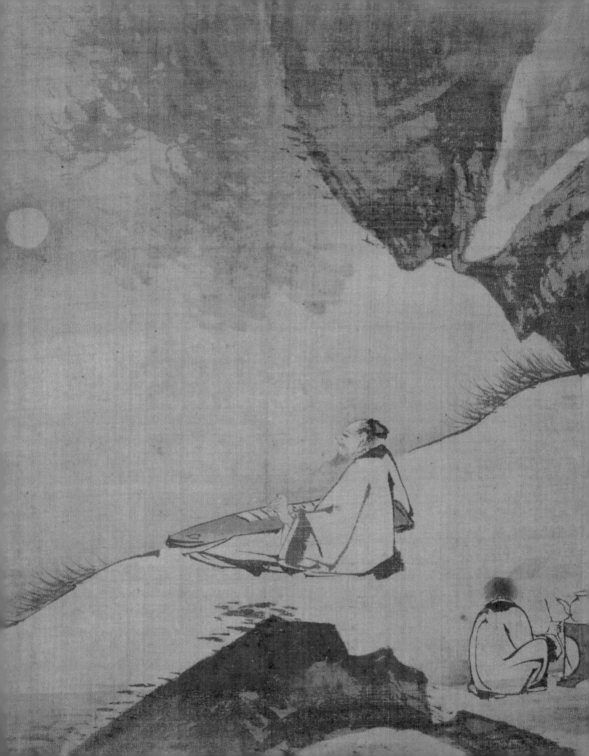

손끝에 와 매달린 거문고

옛사랑

　그림 속의 선비는 '이제는 돌아와 거울 앞에 선' 남자처럼 보인다. 불혹(不惑)을 지나 지천명(知天命) 가까이 이르렀을 남자의 모습이다. 달빛을 받는 남자의 그윽한 눈매나 먼 산을 바라보는 시선의 각도로 보아서도 그렇다. 적어도 세상을 반백 년을 살아야 만들어지는 몸짓.

　그림 속 남자의 몸을 생의 파장들이 무늬처럼 지나가고 있다. 그는 벼랑에 걸터앉아 나무에 매달려 있던 잎사귀의 한 생애가 지는 순간을 지켜보고 있다. 지난여름 만개하였던 꽃과 이파리들의 현란한 빛깔들이 모두 사라져 가는 일도 한순간일 뿐이다. 그 한순간에도 소멸하고 성하는 만물의 이치를 끝없이 이어져 보여 준다. 수년 동안 땅속에서 애벌레로 살다가 이제 맘껏 울어대는 쓰르라미의 삶은 얼마나 짧고 무상한가? 그러나 목숨을 다하여 우는 절실한 구애의 순간은 마치 젊은 날의 사랑만큼이나 짧고 강인하게 자신의 목숨을 태우고 있는 것이리라.

　　　지붕 위에 널린 빨간 고추의 매운 뺨에

　　　가을 햇살 실고추처럼 간지럽고

　　　애벌레로 길고 긴 세월을 땅속에 살다가

우화(羽化)되어 하늘을 나는 쓰르라미의

짧은 생애를 끝내는 울음이

두레박에 넘치는 우물물만큼 맑을 때

그 옛날의 사랑이여

우리들이 소곤댔던 정다운 이야기는

추석 송편이 솔잎 내음 속에 익는 해거름

장지문에 창호지 새로 바르면서

따다가 붙인 코스모스 꽃잎처럼

그때의 빛깔과 향기로 남아 있는가

물동이 이고 눈썹 훔치면서 걸어오던

누나의 발자욱도

배추흰나비 날아오르던

잘 자란 배추밭의 곧바른 밭이랑도

그 자리에 그냥 있는가

방물장수가 풀어놓던

빨간 털실과 오디빛 참빗도

어머니가 퍼 주던 보리쌀 한 되만큼 소복하게

다들 그 자리에 잘 있는가

툇마루에 엎드려

몽당연필에 침 발라가며 쓴

단기 4287년 가을 어느 날의 일기도

마분지 공책에

깨알처럼 그냥 그대로 있는가

그 옛날의 사랑이여

– 오탁번의 詩 「그 옛날의 사랑」

솔잎 냄새를 풍기던 송편 찌는 저녁을 떠올리면서, 창호에 붙이던 코스모스 꽃잎의 향기와 배추밭의 고랑을 추억하며 그는 거문고를 탄다. 무상한 듯 초월한 듯, 그가 걸터앉은 벼랑이 살아온 날들처럼 아슬아슬하기는 하지만 사는 것이 더는 두려운 존재가 아닌 나이가 된 것이다. 지난 시간을 돌이키는 남자의 생각 속으로 마분지 공책 속에 또박또박 적어 놓았던 사랑의 기억들이 날아오고 있다.

물동이 이고 오던 누나도, 오디빛 참빗값으로 보리쌀을 내주시던 어머니의 고운 손도 없는 지금, 남자는 그저 달빛을 바라보며 거문고를 탈 뿐 무엇을 말하려고 하지 않는다. 그는 절벽의 바위처럼, 하늘의 달처럼 자연에 들어가 있기 때문이다.

〈월하탄금도(月下彈琴圖)〉에는 소리가 있다. 숲속에 달빛 번지는 소리, 거문고 소리, 거문고를 타는 이의 소매 깃 스치는 소리, 그리고 찻물 끓는 소리, 짧은 탄성을 만들어 내는 아이의 입술 열리는 소리.

그림 속의 소리는 몇백 년을 살아 무얼 말하려는 것일까? 비단에 그려진 창백한 그림을 들여다보고 있으면 어느덧 거문고 소리가 들려오고 드디어 피가 돌기 시작하는 그림. 거문고 소리가 적막한 산을 흔들고 남자의 어깨너머로부터 차향이 퍼진다 싶더니 이윽고 그림 속에 숨어 있던 빛깔과 형상이 보이기 시작한다.

우리는 옛 그림 속에서 멋진 선과 면과 빛깔을 얻으려 하지 않는다. 그저 그림을 들여다보면서 400년 전에 살았던 화가가 꾸었던 꿈과 그가 사랑하였던 사람과 그가 살고자 하였던 세상을 만나고 싶은 것이다.

교감

그림 속에서 거문고를 타는 남자는 조선 중기를 살았던 왕족 출신의 사대부 화가 이경윤(李慶胤, 1545~1611)이다. 아니, 그는 그 그림을 그린 화가이다. 그의 동생인 영윤도 그림을 잘 그렸고, 그의 서자인 이징(李澄) 또한 아버지의 피를 이어 화가로 이름을 날렸다.

이경윤의 〈월하탄금도〉는 그림으로 그려졌을 뿐, 한 편의 아름다운 시구(詩句)이다. 시 속에는 거문고를 타고 있는 선비와 차 달이는 물을 올려놓고 거문고 소리에 귀를 기울이는 소년의 등이 둥글게 그려져 있다.

그런데 잘 보라. 거문고는 줄이 없는 무현금, 도연명이 가지고 놀았던 바로 그 악기이다. 이규보(李奎報, 1168~1241)의 『동국이상국집(東國李相國集)』에서도 거문고는 음악의 으뜸이며, 군자는 항상 거문고를 곁에 두고 떠나지 않아야 한다고 하였다. 그러면서 자기 자신도 줄이 없는 작은 거문고를 늘 어루만지면서 즐겼다고 하였다. 줄이 없어도 스스로 소리 내는 악기… 그래서 그림 속의 거문고는 악기가 아니라 살아 있는 생명체인 것이다.

시인은 배우지 않아도 노래를 만들어 스스로의 상처를 치유하듯, 거문고는 생각만으로도 하늘에 새를 날게 하고 풀잎에 꽃을 피우고 숯불 화로 위에 향기로운 차를 끓인다.

선비를 따라다니며 시중을 드는 데 익숙한 소년은 부지깽이로 불씨를 다독이면서도 귀는 선비를 향하여 열려 있다. 오랫동안 주인을 따라다니며 숯불을 피운 소년의 등은 애처롭게 휘어져 있다. 찻물을 끓이는 소년과 거문고를 켜는 선비와 그들을 바라보는 달은 삼위일체의 시간에 존재한다. 차와 거문고와 달빛도 일직선의 공간에 놓여 있다. 소년은 거문고를 보기만 해도 그 소리를 듣고, 주인의 손가락만 보아도 제 핏줄 속으로 들어오는 거문고의 음을 느끼지 않았을까?

그렇게 고된 나날 중에서 손부채도 부치고 등허리도 펴 가면서 소년은 푸른 청춘의 시간을 보냈으리라. 그럴 때 소년의 마음은 마치 한 마리의 나비처럼 즐거움과 노곤함의 경계에 있었을 것이다. 그 경계에는 거문고를 타는 선비와 차를 끓이는 소년이 한 몸으로 겹쳐져 있다. 신분이나 나이와 성별과는 상관없이 오직 달빛과 음악이 있는 하룻밤일 뿐이다. 한 세계를 짊어지는 일이나 삶의 비애와 아픔을 말하기에 소년은 아직 어리고 아직 순수하고 너무 연약하다.

집채만 한 바위가 머리 위까지 내려와 있어도 선비의 모습은 흐트러짐이 없어 보인다. 소년 역시 거문고 소리를 들으며 찻물을 끓이고 있을 뿐이다.

〈월하탄금도〉의 어디서도 지금의 우리가 느끼는 조급함을 찾을 수 없다. 차를 끓이는 소년의 지루함과 지친 노동도 읽을 수 없다. 적어도 이 그림을 들여다볼 때는 꼭 거문고를 타는 선비가 되어야 한다고 생각하지는 않는다. 차를 끓이면서, 아름다운 음악을 들으면서 산중에서 얻는 망중한의 여유는 심부름하는 아이라 한들 어떻겠는가? 누구든 저 그림 속의 소년이 되어 찻물을 끓이고, 술을 덥히면서 세상살이를 잊어버리고 싶어질 것이다. 그것이 바로 무위자연(無爲自然)의 신선이 되어 바람과 이슬을 먹으며 살아가는 일이 아닐까?

선비는 세상을 떠나 산으로 왔다. 어차피 세상에서는 정(情)도, 병(病)도 주거나 받을 것이 없음을 일찍 깨달은 것인지 모른다. 그래서 저리도 초연하게 앉아 자신이 앉은 벼랑이 얼마나 길고 아득한지, 벼랑 끝에 매달린 풀들이 무슨 일을 수런대는지 무관심한 얼굴로 그저 거문고에 손가락을 가져다 대고 있는 것이다.

지금 거문고를 타는 이는 누구인가? 사람인가, 달빛인가? 그것은 중요하지 않다. 산이 있고, 바람이 있고, 한 잔의 차가 있고, 적막한 산중에 벗이 있지 않은가?

왕족(王族)으로 선인(仙人)으로

이경윤은 성종과 숙의 홍씨 사이에서 여덟 번째 왕자로 태어난 익양군의 후손이다. 익양군 이회(李懷)의 이복형제 중에는 임금이 된 연산군과 중종이 있었지만 그는 16명이나 되는 왕자 중 한 사람일 뿐이었다. 그러나 왕족의 피는 후손으로 이어 가 반세기가 지난 이경윤의 그림에서도 왕족의 기운이 흐르고 있다고 조선의 문사들은 말한다. 영조 시대 문인이면서 서화평론가였던 남태응은 「청죽화사」에서 이경윤의 그림은 화풍이 고고하고 소산하며 인물이나 영모(翎毛)는 잘하지만 산수를 잘 그린다는 말은 듣지 못하였다고 말한다. 그러면서도 이경윤의 그림이 고담(枯淡)하면서 정취가 있고, 고고하면서 색태가 있고, 열심히 단련하여 거칠거나 엉성한 데가 없다고 평하고 있다.

또 이경윤과 동시대를 살았던 문장가 최립이 이경윤의 『산수인물화첩(山水人物畵帖)』에 쓴 발문과 찬문이 『간이집(簡易集)』에 전한다.

공중이 그대로 창이 되었구나

시와 술을 어찌 한꺼번에 벌여놓을 수 있는가

술항아리야 눈으로 좇아 볼 수 있다지만

가슴 가득한 마음은 어찌 볼 수 있겠는가

空中兮爲軒窓 詩酒兮安能使之雙

可見者兮隨以一缸 不可見者兮滿腔

　　이 시는 호림박물관에 소장된 이경윤의 〈시주도(詩酒圖)〉에 쓰인 시로 그림의 오른
편에 발문(跋文)이 있다.

　　이경윤의 그림에 제시와 발문을 썼던 시기는 1598년 겨울이었다. 당시 요양차 평
양에 와 있던 최립에게 홍준(洪遵)이라는 이가 자신이 모은 그림을 보여 주며 글을 부
탁하였다. 발문에서 최립은 이경윤을 직접 만난 적은 없지만 그림 속의 인물이 이경윤
과 비슷하지 않겠냐고 하였다. 즉 화가가 그림을 그릴 때는 자신도 모르게 자신의 성
정(性情)이 그림 속에 녹아 들어가게 된다는 의미이기도 하였다.

　　그런데 이런 왕족의 후예도 조선 시대의 가치관에 어긋나는 흔적을 남겼다. 『조선
왕조실록』 선조 26년 기록에는 임진왜란 시기 임금이 도성을 버리고 서행하였을 때,
그의 행적에 관한 일이 적혀 있다. 임진왜란이 일어나자 무관이나 명문 사대부를 선발
하여 혼란한 민심을 보살피게 하라는 명이 내려졌다. 종실인 이경윤도 품계를 높여 관
직을 하사받았으나 자신의 가정만을 생각해 산골로 숨어 버렸고, 국가와 고락을 함께
하지 않다가 난리가 평정되었을 때야 산골에서 나왔다고 한다. 이경윤은 임금이 궁을
버리고 서행하였을 때 몸을 숨기고 왕과 사직의 안위를 근심하지 않았다는 이유로 품

계를 박탈하고 파직하라는 상소문에 이름이 오르내리게 되었다. 그러나 선조는 사람을 일률적으로 논할 수 없으니 품계만 거두고 파직은 하지 말라는 명을 내린다. 그가 왕족이었으므로 지나친 벌을 내리는 것이 임금에게는 부담스러운 일이었을까?

실록에 기록된 일이니 어느 정도 사실이겠지만 그에게도 변명의 여지는 있었을 것이다. 임금의 말대로라면 사람 사는 일이 모두 같지 않으니 의인이나 애국지사로만 살 수는 없다는 의미로 해석할 수도 있다. 그림 속에 등장하는 선인이 이경윤의 모습일 거라는 〈시주도〉의 발문을 생각하면 신선이야말로 세상의 희로애락과는 상관없는 초월의 존재여서 난세에는 아예 멀리 숨었던 것인지도 모른다.

거문고와 살고 지고

지음(知音)이라는 말이 있다. 글자 그대로 소리를 알아듣는다는 뜻이다. 열자(列子)의 『탕문편(湯問篇)』이나 여불위(呂不韋)의 『여씨춘추(呂氏春秋)』, 그리고 당나라 시절 이한(李瀚)이 엮은 『몽구(蒙求)』에도 전해지는 백아(伯牙)와 종자기(鍾子期)의 이야기를 보면, 백아가 타는 거문고 소리를 종자기는 제대로 들을 줄 알았다. 제대로 듣는다는 건 그 마음이 닿는 곳을 안다는 것이다. 즉 백아가 태산을 생각하면서 거문고를 타면 종자기는 태산을 보고 느꼈으며, 흐르는 물을 생각하면서 거문고를 타면 유유하게 흐르는 강물 소리를 들었다. 그러던 어느 날 자신의 음악을 영혼으로 이해해 주던 종자기가 죽자, 백아는 그토록 사랑하고 아끼던 거문고의 줄을 끊어 버리고는 다시는 거문고를 타지 않았다고 한다.

백아라는 인물은 자신의 예술 세계를 외롭고 고독하게 견디고 있었음에 틀림이 없다. 자신의 거문고 소리, 자신의 생각을 읽어 주는 종자기가 있어서 그가 살아가는 세계는 견딜 만하지 않았을까? 그러나 종자기가 들어 주지 않는 거문고 소리는 이제 그에게 아무런 의미가 없었던 것이다.

예술가에게 감상자의 자리는 예술만큼이나 중요하다는 뜻이며, 예술가에게 예술적 행위가 없이는 세상 밖에는 머물 이유가 없다는 말이 아닌가. 그래서 예술을 하는 사람들은 세상 밖에서 시를 쓰고 그림을 그리는 것인지 모른다. 결국 백아는 자신이 살아가는 의미였던 생명줄을 끊어 버리고 또 다른 세상을 향하여 길을 떠난 것이다.

왜 〈월하탄금도〉를 보면서 백아와 종자기가 생각났는지. 아마도 차를 끓이는 듯 무심히 등을 돌리고 쪼그려 앉아 있는 소년이야말로, 줄 없는 거문고를 타는 선비의 마음을 이미 읽어 냈으리라는 생각이다. 저들은 고고한 선비와 수발을 드는 종의 관계가 아니라, 서로의 영혼까지를 읽어 주는 백아와 종자기 같은 사이였을 것은 너무나 당연한 일이다.

선조들이 남긴 고전에는 거문고에 관한 이야기가 유난히 많이 나온다. 그만큼 선비들의 일상에서 거문고는 뗄 수 없을 만큼 밀착된 상징과 환유의 관계였던 것이다. 조선 후기 이익이 쓴 『성호사설』에는 이경윤이 지녔다가 허목에게 주었다는 거문고 이야기가 있다.

허목은 전서(篆書)로 유명한 17세기 문인이다.

허목이 신라 거문고를 가지고 있는데 신라 경순왕이 쓰던 거문고였다. 이 거문고는 이경윤이 관동을 유람할 때 얻어 와서 마침내 허목에게 돌아갔다고 한다. 원래는 진

나라 사람이 칠현금을 신라로 전하였고 왕산악이 줄과 휘를 바꾸어 지금의 악기를 만들었다. 이 거문고는 타기만 하면 현학이 날아와 춤을 추었기 때문에 현학금(玄鶴琴)이라고 한다. 이 신라금도 그것일 것이다.

신라 왕이 쓰던 거문고라서 왕족이던 이경윤의 손에 들어간 것인지 모르겠지만, 이경윤도 '신라금'으로 불리는 귀한 거문고를 잠시 소유하였던 것으로 보인다.

조선 후기 이유원의 『임하필기』에는 거문고에 꽂힌 사람들의 이야기가 소개되어 있다. 먼저, 실학자였던 서유구(徐有榘)의 이야기이다. 평소에 거문고를 사랑하였던 그는 병이 위독해지자 시중드는 이에게 거문고를 타게 하였다. 임종하는 가족들은 거문고 소리를 들으며 슬픔을 삼켰고, 거문고 곡이 끝나자마자 서유구는 숨을 거두었다고 한다.

또 한 사람은 세종의 손자였던 강양군 이숙(李潚)이다. 강양군은 자신이 죽으면 술한 통과 『자치통감(資治通鑑)』 한 질 그리고 자신의 거문고를 무덤에 넣어달라는 유언을 남겼다. 그가 죽자 자식들은 정말로 외곽을 넉넉히 만들어 그 세 가지 물건을 넣었다고 한다. 그의 호가 금헌(琴軒)인 것을 보아도 거문고에 대한 사랑이 예사롭지 않았던 것 같다.

중국 마왕퇴(馬王堆)의 귀족 무덤이나 고분에서도 부장품으로 간혹 칠현금이 발견되는 것을 보면, 저세상으로 가면서 거문고를 곁에 두고 싶어 한 사람이 많았던 모양이다.

〈월하탄금도〉에서 거문고를 타고 있는 선비는 사랑하는 사람을 잃어버린 처지인지도 모르겠다. 아내의 죽음을 슬퍼하면서 아니면 홀연히 떠나 버린 연인을 그리워하며 달빛을 벗 삼아 처량하게 거문고를 타는 것은 아닐까? 세월이 흘러 옛사랑을 기억

하는 청춘이 그에게도 있었으려니와 그림 속에 있는 아이의 마음속에도 사랑이나 그리움, 애달픔이나 슬픔이 있었을 것이다. 선비도 젖고, 차 달이는 아이도 젖고, 하늘의 달도 젖어 그림 속이 온통 물기로 젖어 아련하기만 하다.

詩人 오탁번(1943~)

충청북도 제천 출생으로 1967년 중앙일보 신춘문예로 등단하였다.
시집으로 『아침의 예언』, 『너무 많은 가운데 하나』, 『겨울강』, 『1미
터의 사랑』, 『벙어리장갑』, 『손님』, 『우리 동네』가 있다.

대나무를
타는

바람

칼날과 칼끝

석양정 이정(李霆, 1554~1626)은 세종의 현손으로 자가 중섭(仲燮)이고 봉호(封號)가 석양군(石陽君)으로 봉해졌다. 세종과 소헌왕후 사이에 출생한 임영대군이 이정의 증조부인데, 이정의 조부와 부친이 모두 서자였고 이정 자신도 서자여서 왕족 중에서도 방계에 가까웠지만 일생은 유복하고 풍요로웠던 것으로 알려졌다. 조선 시대 왕족의 서출은 왕위 계승에서 제외된다는 사실 말고는 평생 왕족의 예우를 받으며 살았다.

이정이 활동하였던 시대는 선조부터 광해군 때까지였다. 특히 이정이 잘 그렸던 그림은 묵죽이었는데, 그의 대나무 그림은 조선 시대를 통틀어 손꼽혔다. 이정 외에도 왕족으로 시서화를 잘하였던 인물로는 조선 초기에 송설체로 이름을 날린 안평대군이 있다. 잘 알려진 것처럼 그는 봄날 꾸었던 꿈 하나로 조선 시대 최고의 그림으로 손꼽히는 〈몽유도원도〉를 그리게 한 장본인이다. 그림을 그린 화가는 안견이지만 안평대군이 꿈꾸었던 도원이 아니었다면 그처럼 아름다운 그림은 탄생할 수 없었을 것이다.

이 외에도 강아지 그림을 잘 그렸던 이암이 있고, 이정과 동시대를 살면서 인물산수화를 많이 그렸던 이경윤이 알려졌다. 그중에서 이암과 이정은 임영대군의 증손이면서 임영대군의 아들 이탁(李濯)을 할아버지로 두었다. 흥미로운 것은 안평대군은 수양대군과 대립하고 저항하여 죽임을 당하였으나, 임영대군은 수양대군과 뜻을 같이

하여 부귀와 영화를 얻었다는 것이다. 증조부의 선택에 대한 시시비비는 둘째로 하고, 그 덕분에 이정은 풍요로운 환경에서 태어나 예술가로서의 삶을 여유롭게 누렸을 것을 짐작할 수 있다. 그래서인지 그의 묵죽 그림은 비단에 금니(金泥)로 그린 것이 많이 남아 있다. 그림의 재료에도 왕족으로서의 기품을 지녔으니 당대의 누구도 그의 그림을 탐내지 않는 사람이 없었던 것이다.

유몽인(柳夢寅. 1559~1623)의 『어우집(於于集)』에도 "생장기환녹지종신(生長綺紈祿之終身)"이라고 하여 태어나면서 비단 강보에 눕혀지고 죽을 때까지 나라의 녹을 먹었다고 말하고 있으니 모두가 평등하다고 생각하는 현대인의 눈에 그의 인생은 지극히 복 받은 삶이었던 것이다.

> 자오선을 따라 겨누면, 복숭아뼈에서 임파선까지 사타구니에서 십이지장까지 경정맥까지, 누리에 창궐하는 한낮의 뭇 꽃들이 옷깃을 여민다 그 칼은 너무 커서 곱자로도 컴퍼스로도 잴 수 없다 칼 속으로 햇대비가 내리고 눈보라가 친다 담천(曇天)처럼 맑게 으슥하다가 어느새 고실고실한 햇무리로 촘촘히 메운다 밤이 되면 수백만 광년 수천만 광년을 비켜 온 먼지별서껀 좀생이별서껀 사수좌(射手座)서껀 떼별빛들이 그 안에서 으리으리 마애불처럼 닳고 삭는다 물처럼 보드라운 칼 들숨, 또는 날숨 같은 칼 칼집에서 뽑지도 않았는데 진작 해안에서 소스라치는 흰 연화(蓮華)무늬 물결소리도 그치고, 설채(設彩)의 구름단청 뒤에서 환하게 들끓던 번갯불도 잦아든다 칼의 변경이 저 혼자 아득하다

– 오태환의 詩 「칼에 대하여 2」

시인은 옆구리에 칼을 차고 있다. 칼은 섬세하고 예민하고 게다가 날카로워서 시인은 별빛이 내리는 변두리를 아주 조심스럽게 걷는다. 소매 섶에 넣었다가 가슴팍에 길게 세워 보기도 하고 신발의 밑창 아래 눕혀 두기도 한다.

그러다가 시인은 칼집 안으로 들어와 잠을 자고, 함께 일어나 나란히 앉아 별을 구경한다. 시인과 함께 늙어 가는 칼날, 칼날은 아프다가 슬프다가 기쁘다가 설렌다. 그러다 보니 시인이 말하지 않아도 칼은 저 혼자 주머니를 뚫고 나오기도 하고, 사타구니 옆으로 삐져나와 곁에 앉아 있기도 한다. 그럴 때 시인은 마지막 무사처럼 세상을 칼질한다. 세상에서 아름다운 것들의 목을 치고 드디어는 아름다운 것들로부터 목이 베어진다. 쉿! 그래서 시인의 칼끝은 언제나 시인 자신에게로 향하는 것이다.

그렇다면 이정이 지닌 칼은 어떤 것이었을까? 그는 대나무 잎사귀에 이슬이 앉은 것에 속눈썹이 떨리고, 대나무 가지에 눈이 내린 것에도 마음을 베는 섬세한 감성을 지닌 화가였다. 그래서 이정이 그린 대나무를 보고 당대의 시인 묵객들은 지금 바람이 불고 있는지, 서리를 맞았는지, 사랑하는지, 이별하였는지도 감히 알아차릴 수 있었다. 그만큼 아주 예리한 칼날을 가지고 있었다. 그리고 그 칼은 당연히 신비한 붓 한 자루를 칼끝에 품고 있었다.

> 이슬 내린 것은 보이지 않아도
> 휘어진 대나무를 보니 이슬 때문인 줄 알겠네
> 숨어서 사는 이가 급히 떨쳐 없앴는가
> 단연으로 지우는 법을 시험하려 하였구나
> 露滴看不見 竹垂覺露壓

幽人遽拂拭 欲試丹鉛法

– 최립의 詩 「이정의 〈노죽(露竹)〉에 제함」

석양정 이정은 석봉체를 만들어 낸 한호(韓濩, 1543~1605)와 조선 최고의 문장가인 최립과 역시 최고의 시인이었던 이안눌(李安訥), 권필(權韠)과 서로 어울려 지내는 사이였다. 그중에서도 자신보다 나이가 많은 최립과는 그림과 시를 주고받으며 오랫동안 우정을 이어갔다.

최립은 대나무에 이슬이 보이지 않았지만 댓잎이 슬쩍 휘어진 것만 봐도 그것이 이슬의 무게만큼이라는 것을 알아차렸다. 이정이 내민 칼날이나 최립이 받아 든 칼끝은 백아와 종자기처럼 서로를 향한 아름다운 꽃잎이었다.

이정의 대나무 그림 위에 별지로 배접된 제시는 동시대의 것일 수도, 이후의 것일 수도 있다. 글의 말미에 '滄浪作仲秋爲大來書'는 '창랑이 짓고 중추에 대래가 쓰다'라는 뜻이다. '滄浪'이 지은 글을 글씨로 옮긴 이는 '大來'라는 호이거나 이름을 가진 사람이었을 것이다.

동시대의 사람 중에 우계(牛溪) 성혼(成渾, 1535~1598)의 아들 성문준(成文濬, 1559~1626)이 창랑이라는 호를 가졌었다.

한편, 이정에게는 항상 곁에서 힘이 되어 준 조카가 있었는데 장조카인 이덕온(李德溫, 1562~1635)이다. 이덕온은 광해군 즉위 후 정인홍(鄭仁弘, 1535~1623)에 의해 유영경(柳永慶, 1550~1608)의 무리로 몰려 축출되었다. 그런데 정인홍은 기축옥사(己丑獄事) 당시 성혼의 태도를 강하게 비난하였던 인물이다. 소북파인 유영경은 대북파 정인홍과 많은 마찰

을 빚었고 광해군 즉위 후 대북파의 탄핵으로 종성에 유배되어 사사(賜死)되었다. 그때 유영경의 사람이었다가 함께 사사당한 사람 중에 김대래(金大來, 1564~1608)가 있었다. 김대래는 성문준과는 1585년 사마시 동년(同年)이기도 하다. 정인홍과 맞서 있던 성혼의 아들 성문준과 김대래와 이덕온은 모두 정치적인 입장이 비슷하였던 것으로 보인다. 그렇다면 이정이 조카 이덕온에게 준 풍죽 그림일 수도 있다. 이정의 그림에 성문준이 시를 쓰고 김대래가 글씨로 옮긴 것은 아닐까. 아직은 막연한 추정일 뿐이다.

세 가지 맑은 것

석양정 이정은 나옹(懶翁) 이정(李楨)과 같은 시대를 산 화가였으나 나옹 이정은 불화나 산수화를 많이 그렸으며, 석양정 이정은 주로 묵죽을 그렸던 것으로 구별된다. 두 사람은 출생과 신분 또한 다르다. 석양정 이정은 왕족 가문에서 태어나 명문 귀족의 삶을 살았으며, 나옹 이정은 화원 집안에서 태어났고 그의 조부는 사노비 출신의 이상좌였다. 또 석양정 이정은 70세가 넘는 장수를 누렸으나, 나옹 이정은 서른 해도 살지 못하였다.

석양정 이정은 다른 화가들과는 달리 왕족 출신의 시인 묵객이었으나 그의 예술 세계에도 마땅히 통과의례는 있었다. 임진왜란 중에 왜군의 칼에 팔목이 거의 잘릴 만큼 큰 상처를 입었는데 다행히 잘 치료하여 상흔만 남았다. 당시 많은 문인이 이정의 다친 팔을 걱정해 주었고 오히려 전화위복이 되었다고 입을 모아 위로하였다. 팔을 다친 후에 공교로이 묵죽 솜씨에 더욱더 하늘의 기운이 느껴진다고 위로하는 찬사를 보냈다. 종실이었던 그의 신분에 어울리는 찬사였지만, 실제 그의 묵죽 그림은 임진왜란

이후 더욱더 생생하고 경이로워졌음이 사실이다.

전쟁이 끝나고 만난 모임에서 사람들이 전쟁 통에 없어진 서화들을 걱정하자, 이정이 가지고 온 보따리를 끌러 자신이 그린 두루마리 그림을 보여 주었다. 모두가 그의 그림 솜씨에 감탄을 금치 못하였고, 최립은 하늘이 이정의 솜씨가 더 높은 경지에 이르게 하려고 차마 그의 손까지 자를 수는 없었을 것이라며 찬사를 바쳤다.

이후 이때의 대나무, 매화, 난초 그림과 여러 문인의 화평과 찬을 받아 첩으로 묶은 것이 바로 『삼청첩(三淸帖)』이다. 삼청이란 세 가지의 맑은 것을 이르는데 대나무와 매화와 난초이다. 지금은 대나무 그림 12폭, 매화 4폭, 난초 4폭이 있으며 5수의 제시가 덧붙여 간송미술관에 소장되어 있다.

『삼청첩』은 이정의 묵죽 솜씨에 대한 본격적인 화평이 시작된 것이라고 할 수 있다. 그중에서 최립이 쓴 「삼청첩서(三淸帖序)」의 문장은 미술사적으로 중요한 아름다운 비평문이다. 그리지 않아도 소리가 들리고 색을 칠하지 않아도 진짜 대나무와 같으니, 기운을 그리지 않았어도 그 형상만으로 상쾌함이 엄습해 오고, 덕을 그리지 않았어도 마음을 수양하고 공경하는 예를 절로 베풀게 한다며 삼청첩의 묵죽을 칭찬하였다.

사실 전쟁이라는 고통과 상처가 이정의 예술 세계에 하나의 전환점이 되어 주기도 하였을 것이다. 그러한 변화를 당대의 문인들은 이미 알아차렸던 것이다. 전쟁 중에 왜군의 칼에 팔이 잘릴 뻔하였으니 이정에게는 새로운 예술 세계가 열린 필연의 계기였다고 할 수 있다.

이정이 그린 대나무는 살아가면서 변화하는 군자와 같은 상징물이다. 바람 불 때의 대나무, 비를 맞는 대나무, 서리 앉은 대나무, 눈 속의 대나무, 야윈 대나무, 늙은 대나무, 대나무의 순, 어린 대나무, 새로 나는 대나무 등 다양한 그 모습을 살피고 마음을

다해서 대나무의 형상에 정신을 불어넣었다.

조선 후기 영의정을 지낸 이유원은 이정이 그린 8폭의 묵죽 병풍에 글을 쓰면서 그림의 오묘함이 신(神)의 경지에 들어서 비바람 소리가 들리는 듯하다가, 뜰에서 햇볕을 쬐면 까마귀와 까치가 날아들었다며 이정의 대나무 그림에 신비로움을 입히기도 하였다.

월선정에 드난살다

이정은 왕족으로 태어났지만 권력의 가운데에 들지 않고 서로 뜻이 맞는 사람들과 어울려 자신의 예술적인 취향과 더불어 도가적인 소요유(逍遙遊)의 삶을 살았다고 볼 수 있다. 그런 이정은 초연하면서도 세한(歲寒)에도 변치 않는 지조 있는 인물이라고 평가받고 있다.

선조 승하 이후 광해군이 왕위에 오른 뒤 영창대군의 어머니인 인목대비를 서궁에 유폐시키는 반성리학적인 참사가 일어났다. 아마도 이정은 그 일에 더욱더 참담함을 느꼈을 것이며 그래서인지 나랏일에 얼굴을 내밀지 않았다는 이유로 여러 번 곤욕을 치렀다. 그 역시 여전히 선비의 기개와 지조를 가진 은일자였던 것이다.

풍류가 아름다운 공자는

비할 데 없이 빼어나 절세로다

초연히 혼탁한 세상을 싫어하여

속된 무리 멀리했어라

가슴 속에는 천 이랑의 대나무

세한에도 푸르름 변치 않는구나

翩翩佳公子 標致逈絶代

超然厭蜀世 退擧謝流輩

胸中千畝竹 歲寒常不改

— 권필의 「석양정에게 드리는 시」 중에서

공주에 월선정(月先亭)이라는 이름의 별서(別墅)가 있었다. 이정의 집안은 공주에 일가를 이루며 살았던 것으로 알려졌고 임진왜란 즈음에 이정은 월선정이라는 별서를 지어 거처하였다. 월선정의 아름다운 풍광을 많은 문인이 글로 남겼는데, 이정은 월사(月沙) 이정구(李廷龜, 1564~1635)에게 정자의 기문을 청하면서 스스로 자신의 월선정에 대해 설명하였다.

남쪽으로는 금강이 흐르고 서쪽으로는 계룡산이 이어지며, 그 산세 중에 마을이 있고 자신의 정자는 그 마을의 높은 곳에 있다고 하였다. 들판은 멀리 백 리까지 내다보이고 산세는 아름다운 눈썹 같고 날아오르는 봉황 같은데, 둘러싼 산들이 마치 병풍을 둘러친 듯하다고 하였다. 이정구는 이정이 자신의 정자에 월선정이라는 이름을 붙인 이유를 생각하며 월선정의 기문을 썼다.

저 달은 혼자만으로는 가치가 있지 않으나, 산이 반드시 달을 얻으며 더 높아지고, 물은 반드시 달을 얻어야 맑아지며, 들판이 달을 얻으면 더욱 드넓어지는 법이다.

정자에 달이 먼저 오르면 그곳이 높은 곳임을 짐작할 수 있으며, 높은 곳에 정자를 두니 또한 달을 먼저 얻게 되고, 그러니 정자의 빼어난 풍광은 더할 바가 없는 것이다.

夫月一無價物也 而山必得月而高 水必得月而淸 野必得月而逈 月先於亭 則地之高可想 地旣高而又先得月 則亭之勝 蔑以加矣

…

생각건대 그 산의 해가 기울어 저녁 경치가 창연하면, 그대가 문을 열지 않아도 달은 먼저 정자에 들어와 있고, 백발에 두건을 쓰고 달그림자를 희롱하며 노닐면, 산하는 적막하나 천지는 환히 밝을 것이다.

想其山日初沈 暮景蒼然 子未開戶 月先在軒 白髮綸巾 弄影婆娑 山河寂寥天地晃朗

– 이정구의 「월선정기(月先亭記)」 중에서

유몽인도 「월선정기」를 썼는데 달빛과 어우러지며 시와 그림을 벗하는 소요유를 노래하였다.

무릇, 소리 있는 그림과 소리 없는 시를 읊으며 자연 그대로의 터를 정하여 사니, 이는 반드시 하늘이 지은 것을 땅이 간직하여 그 사람에게 내려준 것이요.

夫以有聲之畫 無聲之詩 卜居於無何有之鄕 是必天作而地藏之 以遺其人乎

– 유몽인의 「월선정기(月先亭記)」 중에서

이렇듯 당대의 많은 문인과 교유하였던 이정은 먹을 적신 붓대 하나로 만들어 내는 댓잎 하나하나마다 깊은 사유를 담아낼 줄 알았다. 변방의 왕족으로 살아가는 그의 회포를 그림 속 대나무들이 대변하고 있는 것이다. 그래서인지 이정의 대나무는 광해군이 등장한 이후로 더욱더 사람과 닮아간 것이 아닌가 싶다. 어쩌면 그는 종실이었지만 나랏일에 나서기를 꺼리다 보니 그림에 더 몰입하였을지도 모른다.

그가 그렸던 많은 대나무 중에서도 사람들은 유난히 풍죽을 좋아한다. 바람을 타는 대나무의 은근한 강인함이 사람들의 마음에 진하게 와 닿는다. 바람에 견디는 대나무의 줄기며 휘어질 듯하면서도 본연의 자리로 되돌아올 듯한 탄력이며 뒤집히거나 꺾어진 잎사귀, 강직한 대나무와 잎사귀들의 앞과 뒷면의 농담의 대비가 너무나 생생하다. 더군다나 조선 시대 사대부들의 성리학적 가치를 담은 대나무가 아니던가?

대나무는 군(君)이라는 호칭까지 붙여진 또 다른 사람의 형상이었다. 그래서 동시대를 산 허균은 이정의 묵죽 그림을 보면서 대나무가 먹으로 탈바꿈한 것인가, 아니면 먹이 대나무로 탈바꿈한 것인가 물었다. 검은 먹빛의 붓질 하나로 대나무가 환생한 것처럼 보인다는 찬사였다.

> 지상에서 부는 모든 바람과 바람 사이 한사코 한사코 허튼 바람이 또 치리야
>
> 그대 감은 두 눈시울이 부려 놓는 뭇 섬들 사이, 그 창백한 그늘 속으로 허튼 바람이 치리야
>
> – 오태환의 詩 「허튼 바람이 치리야」 중에서

이정은 월선정에 머물면서도 강릉에 있는 별서를 오갔으며, 1603년에는 강원도 간

성의 군수로 부임한 최립과 흡곡의 현령으로 부임한 석봉 한호를 찾아가 금강산과 관동팔경을 유람하기도 하였다. 이처럼 당대에 삼절로 불린 석양정 이정, 간이 최립, 석봉 한호는 함께 어울리며 조선 중기의 시서화의 역사를 만들어 갔다.

그러나 최립도 한호도 세상을 떠난 뒤 노년의 이정은 더 많은 시간을 월선정이 있던 공주 근처에 머물렀던 것으로 생각된다. 기록에 의하면 1612년에는 금산의 군수로 부임한 이안눌과 함께 3일 동안 산수 유람을 한 것을 알 수 있다.

성리학적 이상을 꿈꾸었던 이정으로서는 광해군의 통치 시절에 시골에서의 삶과 간간이 찾아오는 유람의 때가 얼마나 반갑고 향기로웠을까? 이처럼 월선정에서 은거하면서 작품 생활에 몰두하였을 이정은 1623년 인조반정(仁祖反正) 이후 석양정에서 석양군으로 격이 높여져 봉해졌다.

그러나 이미 노쇠한 그의 몸은 1626년 먼 하늘의 달이 먼저 들어와 임종하는 월선정에서 대나무처럼 고고하게 살아온 생을 마쳤다.

그의 부음을 들은 이안눌은 이정이 옮겨 간 북망산 저쪽에서는 곧 대나무들이 성대하게 자라날 것이라며 시를 써서 바쳤다.

> 오늘 동풍이 삼베 휘장에 불어 대니, 북쪽에서는 성대한 대나무밭이 시작되겠구나
> 今日東風吹繐帳 北枝能傍竹林開

만일 누구든지 그곳에 가게 된다면 푸른 대나무밭을 드난사는 한 귀공자를 만나게 될지도 모른다. 대나무처럼 고고한 한 선비를 만나면 그가 바로 석양정 이정이라는 것을 짐작하길 바란다.

詩人 **오태환**(1960~)

서울 출생으로 조선일보와 한국일보 신춘문예로 등단하였다.
시집으로 『북한산』, 『별빛들을 쓰다』, 『복사꽃, 천지간의 우수
리』 등이 있다.

찬란
아니면

아무것도
아닌

❖
이정(李楨, 1578~1607)의 〈산수도(山水圖)〉
종이에 수묵 | 34,5×23,5cm | 국립중앙박물관

찬란하였으므로 찬란한

조선 시대에 '이정'이란 이름을 쓴 화가는 여러 명 있다. 효령대군의 아들인 이정(李定)이 산수화를 잘 그렸다고 전하고, 세종의 현손인 이정(李霆)은 대나무 그림으로 조선 시대를 통틀어 손꼽히는 왕족이다. 그리고 두 사람과는 다르게 신분이 낮은 화원 출신의 이정(李楨, 1578~1607)이 알려져 있다. 물론 그 외에도 이름을 남기지 않은 화가 중에 '이정'이라는 이름의 화가가 더 있을 것이다.

호를 나옹(懶翁)으로 썼던 이정은 노비 출신의 화가 이상좌의 손자로 알려졌으며, 아버지인 이숭효가 죽고 나서 숙부인 이흥효가 맡아 길렀다. 할아버지와 아버지, 작은아버지가 모두 화가였으니 그 또한 자연스럽게 화가의 길을 받아들였을 것이다.

그런데 이정의 가계에 대해서는 여러 설이 있었다. 어숙권의 『패관잡기』나 허목의 『미수기언(眉叟記言)』에서는 이상좌가 이정의 조부라고 하였지만, 남태응의 「청죽화사」에서는 이상좌가 이정의 아버지라고 한 것을 보면 그의 가계에 대한 확실한 기록이 예전에도 없었음을 짐작할 수 있다. 다만 이정과 절친하였던 허균은 「이정애사」에서 이정의 증조부는 소불이고, 조부는 배련이며, 아버지가 이숭효라고 증언하고 있다. 허균의 말대로 배련이 조부였다면, 상좌는 배련의 다른 이름이었을 것으로 생각되고 있다.

사노비였던 이상좌를 할아버지로 모셨던 이정이 지닌 신분의 한계는 지금의 우리

로서는 이해하기 힘들 것이다. 물론 지금, 현대의 삶에서도 돈과 학벌에 따라 게다가 외모에 따라 차별을 받는 새로운 신분제도가 존재하기는 하지만 조선 시대처럼 요람에서 무덤까지, 뼛속까지 낙인찍히지는 않으니 얼마나 다행인가?

조선 시대 뛰어난 문인이자 평론가였던 허균은 화가 이정과 친구처럼 지냈다. 허균의 아버지인 허엽은 서경덕 문하에서 학문하였으며 대사성과 대사간, 부제학을 지냈던 인물이다. 명문가에 고관이었던 허엽은 화원인 이흥효와도 신분을 꺼리지 않고 친하게 지냈다. 그 모습을 보아온 허균은 자신의 형 허봉(許篈, 1551~1588)에게 아버지가 어찌 그리 화원을 후하게 대접하는가 물었다. 허봉은 "그는 아름다운 선비여서 책 읽기를 좋아하며 옛 현인을 존경한다. 시를 좋아하고 거문고와 바둑을 이해하며, 생각이 탁 트여서 세속에 얽매이지 않는 사람이다"라고 말해주었다.

허엽과 이흥효는 '백아절현(伯牙絕絃)'이라는 고사에 나오는 백아와 종자기처럼 예술적 친구이자 정신적 위안이 되는 사이였다. 사실 두 사람이 가깝게 지낼 수 있었던 것은 허엽이 완고한 조선의 신분 사회와는 다르게 어느 정도 개방된 사상과 의식을 지니고 있었기 때문이었다.

허엽은 화담(花潭) 서경덕(徐敬德, 1489~1546)의 문인이었다. 평생을 관직에 나가지 않고 처사의 길을 걸었던 서경덕의 문하에는 정통 성리학뿐 아니라 우주의 이치와 깨달음에 관심을 두어 천문과 역학을 공부하고자 하는 이들이 많이 모여들었다. 노비 출신, 상인 출신, 서자 출신 등 일반적인 학파의 인맥과는 다르게 다양한 신분의 문인들이 모여 공부하였으며, 성리학뿐 아니라 도교와 불교에도 관심을 가졌다.

허엽은 사대부 출신이었지만 스승인 서경덕의 열린 사상에 영향을 받았음은 당연한 일이다. 그러니 일개 화원의 신분이라 하더라도 그 사람의 생각과 예술성을 이해하

게 되면 함께 어울리기를 마다하지 않았던 것이다.

　허균 역시 그런 아버지의 모습을 보고 자랐으니 당연히 아버지의 마음가짐과 행동을 닮고 자랐다. 이정은 어린 시절부터 숙부를 따라다니다가 소년 허균을 만나게 되었을 것이고, 두 사람은 많은 생각과 행동을 나누고 공유하면서 평생을 친구로 지냈다.

머리를 깎다가 그린 그림들

　이정은 11세에 금강산에 들어가 3년을 머물며 불가(佛家)에 귀의하려고 하였다. 그러나 1592년 임진왜란이 터지고 이듬해에는 숙부 이홍효가 세상을 떠나면서 좌절된 듯하다. 어린 나이에 부친을 잃고, 열여섯 살에는 작은아버지마저 세상을 뜨는 비운을 겪었다. 이홍효의 부인이 그를 대하기를 친자식처럼 잘해주었다고는 하지만 이정의 삶에는 분명 결핍의 그림자가 깔려 있었을 것이다. 그림으로도 세상이 알아주었고, 더군다나 사대부가의 훌륭한 문인들이 친구처럼 대해 주었지만 충족되지 않는 본능이 그를 유랑하게 하고 그의 삶까지 단명하게 하였는지 모른다.

　이정이 그린 금강산 장안사(長安寺)의 벽화를 보고 지었던 허균의 시가 있다.

　　　장안사 회칠한 벽은 깊고도 깊어라
　　　이정이 그렸을 때 그때 나이 열세 살이라
　　　기운이 흘러 스몄으니 벽이 가히 젖었구나

해와 달이 환하게 비추니 연운을 머금었네

長安粉壁深潭潭 楨也畫時年十三

元氣淋漓壁猶濕 日月照耀煙雲含

　이정은 20대 초반에 선조의 비인 의인왕후의 명에 따라 금강산 도솔원(兜率院)에 백의대사(白衣大士)의 모습을 그려 한쪽 벽에 걸었다. 맞은편 벽에는 그의 조부와 숙부가 붉은 비단에 금으로 그린 〈용주인접도(龍舟引接圖)〉 족자가 걸려 있었다고 전한다. 허균은 그 일을 "이씨(李氏) 셋이 그림을 그렸으니 아름다운 빛깔이 무리 지어 서로 비친다"고 노래하였다.

　화원으로 한평생 그림을 그리며 지내던 이정은 1602년에는 사은사(謝恩使)로 가는 정사호(鄭賜湖)를 따라 명나라를 다녀왔고, 1606년에는 허균을 따라 원접사(遠接使)의 수행화원으로 다녀오기도 하였다. 이는 이정을 아끼던 두 사람이 예술가를 위해 더 넓은 세상을 보여 주려는 배려였을 것이다.

　그러나 허균과 명나라 사행을 다녀왔던 이정은 이듬해 평양에서 세상을 뜨고 말았다.

　허균의 「이정애사」는 이정이 겪었던 죽음 직전의 일을 전하고 있다. 이정이 평양으로 떠난 것은 사실은 도망친 것이었는데 그 이유는 다음과 같았다. 어느 날 세도가의 정승이 이정을 불러서 그림을 그리게 하려고 흰 비단을 마련해 놓고 술과 안주까지 잘 대접하였다. 정승의 후한 대접을 받으며 이정은 술에 취한 듯 한참을 누워 있다가 일어나서는 그림을 그리기 시작하였는데, 소 두 마리에 물건을 가득 실은 두 사람이 솟을대문으로 들어오는 그림이었다. 그림을 다 그리고 난 이정은 붓을 던져버리고는 그 집을 나가버렸다.

아마도 말로는 차마 할 수 없었던 세도가의 부패를 한 장의 그림 속에 담아 세도가의 면전에 던져버리고 싶었을 것이다. 그 그림을 본 정승은 너무나 화가 나서 이정을 찾아 죽이려고 하였고, 이정은 평양으로 도망을 칠 수밖에 없었다. 평양으로 피신한 이정은 그곳의 자연과 사람의 아름다움에 매료되어 노닐다가 병이 들어 죽고 말았는데 선연동(嬋娟洞)에 임시로 매장되었다. 선연동은 평양에서 기생이 죽으면 매장되던 곳이다. 동시대를 살았던 권필의 시에도 「선연동」이 있다.

오랜 골짜기는 쓸쓸하고 적막한데 풀은 절로 푸르네
나그네가 찾아와 마음이 아프니 어쩐 일인가
가련해라 주옥 비취가 묻힌 땅이라
그때에 노래하고 춤추던 사람이 여기에 있구나
古洞寥寥草自春 客來何事暗傷神
可憐此地埋珠翠 盡是當時歌舞人

1607년 2월 이정의 부음을 들은 허균은 누구에겐가 보내는 편지에서 애통함에 겨워 눈물을 흘렸다.

서쪽에서 온 사람의 말에 나옹이 죽었다고 하니, 이 말이 사실이란 말인가. 애통하여 울고 피눈물을 흘리니 하늘이여 원통하도다. 이제 누구와 함께 세상 밖을 노닐란 말인가. 사람들은 그의 그림을 중히 여기지만 나에게는 그 사람이 중하도다. 알지 못하겠지만, 이제 풍류가 꺾이고 다했으니 어찌 슬프지 않겠는가.

허균은 1608년 이정이 죽은 지 일 년 만에 평양을 지나던 길에 이정의 무덤을 찾아 갔다. 술과 안주를 준비하고 시를 읊어 이정의 무덤에 바쳤다. 쓸쓸한 무덤 위로 봄기운이 내리던 음력 2월 그믐이었다.

이정의 생애는 찬란하다. 찬란이 아니면 아무것도 아닌 한평생을 살다가 갔다. 그가 살고자 하였던 날들이 다 찬란이었고 그가 남긴 그림들도 다 찬란이었으며 그가 사랑한 여인들, 그가 고민한 삶과 그가 스스로 버렸던 몸도 모두 찬란이었다. 너무 짧았던 그의 삶은 찬란이었으며 그가 세상에서 배운 것은 바로 그림과 시와 풍류로 색칠한 찬란이었을 것이다.

찬란의 순간은 흙이 이파리를 틔우는 순간에, 책장을 넘기는 그 순간에도 온다. 불볕더위와 무시무시한 물폭풍을 만나는 지구에도 늘 찬란이 있다. 매미 소리에 느티나무의 잎사귀들이 흔들리고 그늘에 쉬는 작은 개미들이 잠시 눈을 붙이는 그 순간에 찬란이 있다.

〈산수도(山水圖)〉에는 어디론가 빠른 걸음을 옮기는 남자가 보인다. 봇짐을 들던 지팡이를 옆구리에 낀 것을 보면 아마도 그는 산등성이 숲속에 보이는 절간의 일꾼인지도 모르겠다. 허름한 의관과 구부정한 허리 그리고 넓은 보폭은 그가 사대부는 아닌 게 확실하다.

다리를 건너 절간으로 가는 바위 언덕에서 만나는 꽃의 향기와 저녁 햇살에 반짝이는 풀잎의 반짝임에 그도 마음이 찬란하지 않았을까? 그때 절간에서 종소리가 들려왔다면, 저녁연기가 어슴푸레 숲의 정수리에 오르고 있었다면, 그 시간은 시인도 화가도 절간의 노비라 하더라도 아름다운 한순간을 경험하는 찬란한 생애일 것이다.

짧은 인생을 살다 간 이정의 그림은 전해지는 것이 드물다. 일찍 세상을 떠나기도

하였지만 한곳에 머물지 못하고 여기저기 떠돌며 살던 삶의 행적을 보면 당연한 일일 것이다. 더군다나 원래 게을러서 그림을 많이 그리지 않았다는 허균의 증언이 있으니 그의 작품이 많지 않은 것이 이해된다.

전해지는 그림은 대부분 이정의 그림일 것이라고 짐작되거나 후대의 누군가 이정의 그림이라고 낙관을 찍은 것이 대부분이다. 이처럼 조선 중기까지만 해도 낙관도 없이 전해지는 그림이 매우 많다. 자기가 그린 그림에 이름을 남기지 않았던 그 시대에, 그림을 소유하고자 하는 사람들은 일개 화원의 이름이 써진 그림을 원치 않았을지도 모르겠다. 하물며 이정은 자신의 그림이 수백 년 후에 박물관의 높은 벽에 걸릴 줄을 상상이나 하였을까? 그저 권세 있는 사람들의 자랑거리거나 그림을 알아주는 문인들의 취미 거리라고 치부하였을지도 모른다. 그러니 거기에 자신의 붉은 도장을 찍어 놓은들 무엇이 달라질 것인가?

〈산수도〉는 이정의 전칭작으로 분류되었던 작품 중에서 숙부인 이흥효의 화풍과 닮아 있다는 이유로 신빙성 있는 이정의 작품으로 생각되고 있다. 또 국립중앙박물관에 소장된 『산수화첩(山水畵帖)』에는 모두 12엽의 그림이 있는데 이정의 다른 그림들과는 화풍이나 화격의 차이가 있어서 모두 이정의 작품인지는 여전히 논란거리이다.

그런데 『산수화첩』에 등장하는 인물은 모두가 쓸쓸하고 외롭다. 동자를 거느리거나 나귀를 타고 있는 신분도 아니며 그저 고깃배를 저어 집으로 돌아오거나 어디론가 길을 가고 있는 촌사람이다. 나뭇짐을 어깨에 메고 산모퉁이를 돌아 집으로 오는 사람, 바위에 걸터앉아 물에 발을 담근 사람, 홀로 낚시를 하거나 소나무에 기대어 기러기를 바라보는 사람.

이정도 그렇게 쓸쓸히 세상의 여기저기를 돌아다녔을 것이다. 아름다운 여인들 틈

에서 웃고 떠들어도 끝내 벗어날 수 없었던 공허함이, 뼈저리는 절대 결핍이 그의 영혼을 지배하였을지 모른다.

이정애사(李楨哀詞)

허균은 이정이 죽고 난 뒤 「이정애사」를 썼다. 허균은 나옹 이정이 가난하여 남의 집에 기식하고 살았지만 의가 아닌 것은 취하지 않았으며, 자신과 마음에 안 맞으면 아무리 권세 있는 사람이라도 별것 아니라고 여기며 거리를 두었다고 하였다. 또 친구들과 어울려 좋은 시절과 아름다운 경치를 보면 큰소리로 노래를 불렀고, 산수 유람에 빠져 집에 돌아갈 줄도 몰랐다. 그러면서도 길을 가다가 가난한 이를 만나면 옷을 벗어 주었다는 것을 보면 마음이 매우 따뜻한 사람이었을 것이다.

> 내 속세에 어울리지 못하여 세상의 손가락질 받았을 때
> 오직 그대만이 나와 뜻이 맞아 일찍이 막역한 벗이 되었지
> 어지럽고 번잡스럽게 헐뜯고 매도하는 무리의 책망
> 슬프다 나는 이제 어디 가서 편안할 수 있을까
> 다만 그대를 이끌고 돌아와 산속으로 갈까 생각했네만
> 티끌 먼지가 날아와 흰옷을 더럽히는구나
> 난초 지초는 추풍에 여위고 장차 저물어 갈 세월이 두려워
> 빠른 수레를 타고 동쪽으로 나아갔구나

누가 옥루(玉樓)에서 죽기를 재촉한다고 말하던가

일찍이 인간 세상에 연연치 않고

아득한 바람에 말을 부리니 붙잡기 어려워라

봉래산에는 오색구름이 아련하고

아름다운 퉁소 소리 울리는 아득한 소리를 듣는다

끝없이 흐르는 내 눈물을 닦고 말리면

이 몸의 슬픔은 누구를 의지하리오

비통하도다 사랑하는 친구 이미 멀리로 떠나갔네

계수나무는 차가운 벼랑이요 가을날 꽃은 그윽한 골짜기로다

누구와 함께 돌아가 노닐 것인가

외로운 그림자 가련하여 비통하고 슬프구나

아름다운 연못에는 맑고 순결한 달빛

달은 밝게 빛나서 멀리 달빛이 흩어지는데

바람에 불어오는 네 영혼을 황홀하게 바라본다

높은 소리로 읊는 다섯 소절을 듣자니

슬프다 어찌 천추만세를 다 끝내버렸는가

그대를 그리는 마음 잊을 수가 없으리

余不諧俗兮爲世之畸 子獨與我同調兮 早締交而莫逆 般紛紛衆訾署而群訶兮

哀余行之安適 獨携子以歸來兮 思自放於山之中 塵容容而緇素兮 蘭芷悴兮秋風

恐年歲之將晏兮 期速駕而徂東 執云玉樓之催召兮 曾莫戀夫人寰 邀飆馭之難挽兮

杳伍雲於蓬山 聽玉簫之縹緲兮 渙余涕兮闌干 悲此身之孰儔依兮 痛知音之已隔

桂樹兮寒巖 秋花兮幽谷 誰同歸兮逍遙 弔孤影兮憯惻 瑤潭淨兮皎潔 月同同兮舒光
悅然覿子之風神兮 聆高詠其伍章 塢呼千秋萬歲兮何終極 懷伊人兮不可忘

– 허균의 「이정애사」 중에서

이정이 죽기 바로 전인 1607년 1월에 허균은 평양으로 사람을 보내어 이정에게 그
림을 부탁하였다.

한 줄기 향불 연기가 주렴 밖에서 피어오르고 두 마리의 학이 돌이끼를 쪼는데
동자가 비를 들어 떨어진 꽃잎을 쓸고 있는 풍경을 내게 그려 주게
一縷香煙 颺於箔外 仍以雙鶴啄石苔 山童擁帚掃花

– 1607년 1월 이정에게 보낸 편지 중에서

그러나 이정은 허균이 부탁한 그림을 채 그리지 못하고 2월에 세상을 떠나 버렸다.
그리고 허균은 꿈에서 죽은 이정을 만났다.

어젯밤 꿈속에서 나옹을 만났는데 죽음이 아주 즐겁다고 말했습니다. 이것이야말로
인생을 통달한 말이지요. 잠에서 깨어 생각해 보니 이 몸 또한 내가 가진 것이 아니
고 보면 세상일이란 덧없는 것이니 어찌 생각을 옭아매겠습니까. 마침내 벼슬일랑
버리고 바다 위의 갈매기와 짝할 뿐 그저 맑은 물이나 쳐다보렵니다.

昨夜夢見懶翁 言死甚足樂 此達生之言也 既覺而思之 此身亦非吾有 浮生萬事 何足胃
念 終當投綬 去伴海上白鷗耳 聊指白水

– 1607년 8월 어떤 이에게 보낸 허균의 편지 중에서

이정은 허균이 1604년 수안의 군수로 나가 있을 때 관사로 허균을 방문하였다. 봄
날에 이정이 다녀간 뒤 가을이 다 되어 석봉 한호가 찾아와 두어 달을 머물다 갔다. 그
리고 한호는 갑자기 세상을 떠났고 말았다. 한호의 죽음으로 슬픔에 겨워하였던 허균
은 2년 만에 다시 사랑하는 친구 이정을 잃고 애통한 심정으로 눈물에 젖은 이별가를
썼던 것이다.

봄바람과 함께 손님이 오니

지금 내 병이 나으려 하는구나

사상만큼 춤을 잘 출 수도 있거니와

자고로 우린 술꾼 무리가 아니던가

할 일은 서까래 같은 붓이요

삶은 옥병에 맡겨 버렸네

하찮은 벼슬아치 그게 뭐 별거라고

돌아갈 길은 저 강호에 있지 않은가

客逐東風至 令余病欲蘇 能爲謝尙舞 自是高陽徒

事業餘橡筆 生涯付玉壺 微官亦何物 歸路在江湖

- 허균의 詩 「나옹(懶翁)이 오다」

이정이 살다 간 한 생애는 찬란이다. 그가 남긴 슬픔도 찬란이다. 그를 사랑한 사람들이 남긴 눈물도 찬란이다. 조선의 사내들이 그랬듯이 조선의 여인들이 그랬듯이 여전히 21세기의 우리도 눈물겹다.

시를 읽으면서, 그림을 보면서, 문득 젖어오는 한순간이 영혼 깊숙한 곳으로부터 올라오는 한 방울의 찬란이다.

3
—
두 개의 영혼

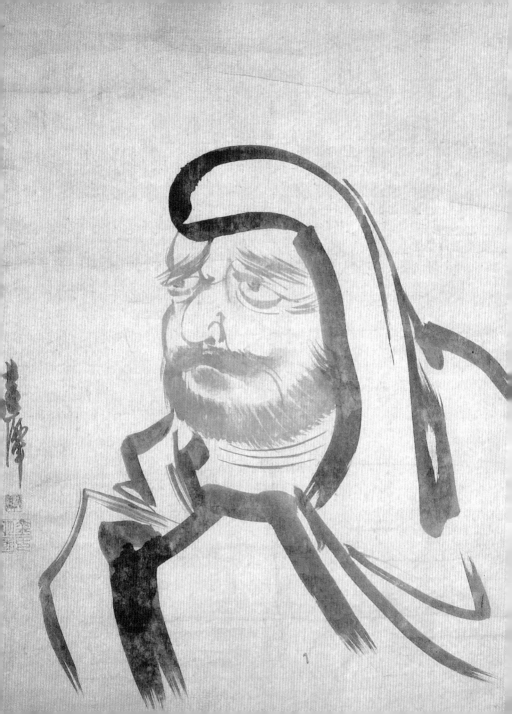

이탈하는

영혼

❖
김명국(金明國, ?~?)의 〈달마도(達磨圖)〉
종이에 수묵 | 83.0×57.0cm | 국립중앙박물관

유체 이탈을 하는 영혼

　조선의 그림쟁이였던 김명국(金明國, ?~?)은 연담(蓮潭)이라는 호 말고도 취옹(醉翁)이라는 호가 있다. 말 그대로 해석하자면 술 취한 늙은이이고, 좀 여과하자면 술 취한 그림쟁이라고 할 수 있다. 송나라 시인 구양수(歐陽脩)의 호도 취옹이고 보면 김명국은 구양수를 생각하면서 자신의 호로 삼았는지 모르겠다. 구양수는 시를 쓰기 가장 좋을 때가 세 가지 있는데 그중의 하나가 나귀의 등에 올라앉아 있을 때라고 하였다. 김명국의 그림 중에서 유독 나귀를 탄 인물을 그린 〈귀려도(歸驢圖)〉가 여러 점 전해 오는 것을 보면 그는 분명 구양수의 아름다운 시문을 즐겨 읽었을 것이다.

　구양수가 쓴 「취옹정기(醉翁亭記)」에 흥미로운 구절이 있다.

　　　　취옹의 뜻은 술에 있지 않으니
　　　　아름다운 산수 지간에 있구나
　　　　산수의 즐거움을 얻은 마음이
　　　　잠시 술에 기대는 것이로다
　　　　醉翁之意不在酒 在乎山水之間也
　　　　山水之樂 得之心而寓之酒也

취옹이라고 함이 단순히 술에 취하는 게 아니라 아름다운 산수를 감상하면서 한 잔의 술로 그 즐거움을 표현한다는 뜻이다. 그러나 김명국에게도 그런 깊은 뜻이 있었는지는 알 수 없다. 김명국은 취옹이라는 호처럼이나 성격이 호탕하여 술을 좋아하였다. 그래서 그림을 청하는 이가 있으면 먼저 술을 요구하였고 술기운에 취하기 전에는 절대로 자신의 재주를 쏟아내지 않았다고 전한다.

세조 연간에 살았던 홍일동(洪逸童)의 시가 『동문선(東文選)』에 전해진다. 그는 소동파가 적벽에서 뱃놀이를 한 것처럼, 왕희지가 난정 물가에 모여 시를 쓴 일처럼, 이백이 봄밤 도리원에서 시를 읊은 것처럼, 구양수가 취옹정에서 자화상을 시로 노래한 것처럼 우리도 놀아보자고 하였다. 아마도 그가 언급한 소동파와 왕희지와 이백과 구양수의 산수 간의 놀이는 조선 시대에 문인들이 하고자 하였던 최고의 희망 사항이었을 것이다. 홍일동이 과음으로 세상을 떠났다는 기록을 보면 그도 김명국만큼이나 술을 좋아하였을 거라는 생각이 든다.

17세기 조선의 화가는 먹물을 적신 붓을 손에 움켜쥐고 화선지에 그림을 그렸다. 영혼이 시키는 대로 몸이 그려내는 일필휘지의 얼굴, 달마의 얼굴이었다. 그림 속의 달마대사(達磨大師)는 살아서 꿈틀댄다. 신들리지 않고서야 눈에 보이는 만큼의 몇 개 선으로 한 인물을 이처럼 생생하게 살려낼 수 있겠는가? 선 하나하나는 화가가 뿜어내는 기운에 따라 굵고 진하게 혹은 여리게 달마의 형상을 재창조하고 있다. 그래서 우리의 눈에 보이는 것은 낯선 달마대사의 형상이 아니라 김명국이라는 화가의 정신에 투영된 구도자의 영혼이다.

자루에 매달린 진한 붓털이 순간적으로 달마의 두건이 되고 커다란 눈주름과 턱수염으로 화한 것은 아닐까? 붓끝에 묻은 먹물은 소매 섶으로 젖어 들어가 혈관을 타고

흐르는 피가 되었을 것이다. 이처럼 몇 번의 손놀림으로 그려낸 〈달마도(達磨圖)〉의 그림 기법을 감필법이라 한다니, 언어가 다 버려지고 난 뒤 남은 몇 개의 언어가 비로소 자유롭게 시를 만드는 것과 어쩜 그렇게 같은 이야기인지.

오직 깨달음이 있고 호방함이 있고 진액으로 남은 몇 가닥의 선과 여백만이 있는 그림, 대담한 생략과 절제이며 침묵으로 9년간 면벽참선을 하였다는 선승의 정신세계를 그대로 표현한 그림이다.

시의 영혼은 제 몸을 벽 속에 가두고 혼자서 도망치지만, 남겨진 몸은 영혼을 그리 아쉬워하지 않는다. 벽에 갇혀 앉아 있거나 서 있거나 그냥 존재하면 될 일이니 말이다. 몸은 벽에 기대 서 있다가 힘들면 눕기도 하고 그러다가 잠이 들기도 한다. 생각이 없어도 누가 뭐라 하지 않는다. 그래서 몸은 꿈도 꾸지 않는다. 꿈을 꾸지 않는 몸은 시답지 않은 것인가? 시는 죽은 것인가? 살아 있는 것인가?

그래서 화가와 이 시대의 시인은 딜레마에 빠진다. 시는, 그림은 어디에 있는가? 떠나간 영혼이 나인가? 남아 있는 몸이 나인가? 여기저기를 떠도는 영혼, 유체 이탈을 한 영혼은 여행도 하고 연애도 하고 죽은 친구도 만나보면서 신나게 돌아다녔을 것이다. 남겨 둔 몸뚱이쯤이야 잊어버리고 자유롭게 떠돌고 싶었을지도 모른다. 자유롭다는 것이야말로 모든 사람이 꿈꾸는 이상이 아니던가. 시인은, 화가는 가끔씩 유체 이탈을 한다. 어쩌면 그때, 초월적인 착란과 착시 속에서 시를 쓰고 그림을 그리고 있는지도 모른다.

고대 이집트의 무덤 벽화에는 무덤 주인의 머리맡에 새의 머리 모양을 한 사람이 그려져 있다. 죽은 이의 영혼이 새로 변해서 둥지 위를 맴돌고 있는 것이다. 예로부터 신과 인간의 소통을 담당하였던 새는 영혼의 상징이어서 우리들의 고향 마을 솟대들

도 새의 형상을 하고 있다.

새처럼 몸을 떠났던 영혼은 다시 돌아와 몸뚱이를 부른다. '너'라고. 그러면서 말한다. '너'를 버려라, 그리고 '나'처럼 이렇게 훨훨 날아보라. 시인은 다시 궁지에 몰린다. 나와 너로 나눠진 자신을 바라보면서 자신이 몸인지 영혼인지 모르는 혼란에 빠진다. 버리라고? 뭘? 뭘 더 버리라고? 영혼은 어찌하여 빈껍데기뿐인 몸에 자꾸만 채근하는 건가?

내 광기를 잠재우라

남태응의 「청죽화사」에는 김명국이 통신사의 화원으로 일본에 갔을 때의 일화들이 전해진다. 어느 날 그를 초대한 일본인이 별채에 벽화를 그려달라며 벽지를 비단으로 도배하고 금으로 만든 즙을 준비하였다. 그러나 그림을 그리려고 온 김명국은 술을 먼저 찾아 한 잔, 두 잔 들이켜 취기가 올라서야 붓을 들었다. 기다리던 집주인이 드디어 금물이 든 대접을 건네주었더니 김명국은 금물 대접을 입술에 대고 얼른 들이키는 것이 아닌가. 그리고는 입안 가득 고인 금물을 벽의 네 귀퉁이에 뿜어 버렸다. 놀라고 화가 난 주인이 칼을 들어 죽일 듯 다그쳤지만 김명국은 크게 웃으며 아무렇지도 않은 듯 붓을 들었다. 붓을 세워 금물을 쓸어내리고 올려치니 얼룩덜룩하던 금물 자국은 산수의 형상으로, 인물의 형상으로 변하여 갔다. 이윽고 비단 벽 위에는 한 폭의 아름다운 산수화가 완성되었다. 놀란 가슴으로 이 광경을 지켜본 집주인은 크게 사죄하였다고 한다. 물론, 이후 그 집의 벽화는 소문이 나서 구경꾼들이 낸 돈으로 별채 꾸미기에

들었던 투자비를 다 돌려받을 정도였다고 한다.

이러한 자유분방한 김명국에 대한 일화는 남유용(南有容)의 『뇌연집(雷淵集)』에도 전해진다. 어느 날 인조는 공주에게 줄 비단 빗접에 그림을 그리라고 김명국에게 명을 하였다. 그런데 다 그렸다고 가져온 빗은 그림이 없는 그냥 빗이었다. 임금이 화가 나서 호통을 쳤으나 김명국은 그저 조금만 기다리면 그림을 보게 될 거라는 선문답 같은 말만 늘어 놓았다.

할 수 없이 며칠간의 말미를 가진 임금은 며칠 후 공주가 가져온 빗을 보고는 깜짝 놀랐다. 결 고운 참빗의 손잡이 부분에 머릿니가 두 마리 기어 다니는 것이 아닌가? 공주는 이를 죽이려고 손톱을 눌러댔으나, 이는 살아 있는 벌레가 아니라 김명국이 그려 넣은 머릿니였던 것이다. 임금을 상대하여 벌인 김명국의 기인적인 행동은 분명 평범하지 않으니 그는 대담한 성격을 가졌던 것 같다. 당시 임금이 원했을 어여쁘고 고상한 그림 대신 징그러운 벌레를 그려 넣은 그의 담대함과 그림으로 대신했을 어떤 저항정신까지도 읽힌다.

이런 이야기도 있다. 정래교(鄭來僑)의 『완암집(浣巖集)』에 전해지는 〈지옥도〉에 관한 이야기이다.

어느 날 시골 스님이 김명국을 찾아와 〈지옥도〉를 그려달라고 청하며 삼베 수십 필을 사례로 놓고 갔다. 그러나 김명국은 그림을 그릴 생각은 안 하고 그림값으로 주고 간 삼베를 팔아 술을 사 마시며 시간만 보내는 것이었다. 스님이 찾아오면 이런저런 핑계로 돌려보내고를 여러 번 하던 끝에, 더는 기다릴 수 없었던 스님이 찾아왔다.

드디어 김명국은 스님이 건네는 곡차를 마시다가 취기가 막 오를 때가 되어서야 비단을 꺼내놓고 붓을 들었다. 붓이 쓱 지나간 자리마다 지옥의 불바다와 악귀에 쫓기

는 형상들이 그려지고 처참하고 끔찍한 인간의 모습들이 하나씩 드러나기 시작하는데, 시간이 갈수록 그 인간들은 장삼을 걸친 스님으로 변하는 것이 아닌가.

얼굴빛이 하얗게 변한 스님을 쳐다보며 몽롱하게 술기운이 오른 김명국이 "어찌 그러시오. 장삼 입은 스님들이야말로 바로 지옥에 먼저 들어가야 할 무리가 아니던가!" 하며 껄껄 웃었다.

스님은 화도 나고 기가 막혀 지금 그린 그림을 다 태워버리고 삼베를 다시 돌려달라고 말하였다. 그러나 삼베는 이미 술값으로 다 날아간 뒤였다. 잠시 생각하던 김명국은 술을 한 잔 걸치고는 다시 붓을 들었다. 지옥에 빠져 허우적대는 불쌍한 중의 머리에 머리칼을 그려 넣고 장삼에는 색칠을 입히니 그림 속의 스님들은 간데없고 무수히 많은 중생이 지옥의 아수라에 갇혀 있는 〈지옥도〉가 탄생하였다.

그러나 이처럼 기가 막히게 잘 그려졌다는 〈지옥도〉는 지금 전해지지 않는다. 그러고 보면 〈달마도〉를 그린 김명국이라는 화가는 또 다른 달마의 환생은 아니었을까?

취옹(醉翁)의 카타르시스

〈달마도〉는 김명국이 일본에 통신사로 처음 갔던 1636년 혹은 1643년에 일본에서 그린 그림이라고 알려졌다. 그가 일본에 머물렀던 1636년 11월 14일의 기록에는 조선 화가의 그림을 원하는 일본인들이 밤낮으로 몰려들어 조선의 화원들이 너무 힘들어 괴로워하였는데, 그중에서도 김명국은 울려고 할 정도였다고 한다. 달마도는 일본에서 가장 인기 있는 화제 중 하나여서 일본인 화가들도 많이 그렸지만, 특히 김명국의

달마도는 인기가 높았다. 〈달마도〉도 그런 그림 중 하나로 오랫동안 일본에 수장되어 있다가 고국으로 돌아왔다.

달마대사는 5세기 말에서 6세기 초에 살았던 인도 출신의 승려로 서기 520년경 중국으로 와 소림사에 머물렀다고 전한다. 석가모니의 제자 중에서 염화시중의 미소로 알려진 마하가섭 이후 28대 조사이며 중국 선종의 시조이기도 하다. 그래서 그림으로 처음 만나는 달마대사는 부리부리한 눈과 매의 부리처럼 길고 둥근 콧날을 가진 이국적인 인물이다.

우리나라에서는 수년 전에 배용균 감독의 '달마가 동쪽으로 간 까닭은'이라는 영화의 표제 덕분에 달마라는 이름이 대중적으로 친근하게 되었다. 그러나 영화 속 어디에도 달마의 크고 둥근 눈매와 시원스러운 코는 보이지 않았다. 국제 영화제에서 수상을 하면서 달마대사가 동쪽으로 간 까닭보다는 맑고 아름다운 영상이 많은 사람에게 수수께끼 같은 신비함을 전하였다. 그래서 감명 깊게 영화를 보았던 사람 중 누구도 달마가 동쪽으로 간 까닭에 대해서 수군대지 않았는지도 모른다.

1500년 전 남인도의 왕족이었던 달마대사의 행적에는 많은 살이 붙여지면서 그에 관한 신기하고 감동적인 이야기가 전해진다.

당시 중국의 양무제(梁武帝)는 불심이 깊어 달마대사가 왔다는 소식에 기뻐하며, 그를 초청하여 함께 이야기를 나누며 지냈다고 한다. 양무제는 많은 절을 짓고, 숱한 경전을 번역하여 출판하고, 수많은 스님에게 공양을 한 자신의 공적에 대하여 달마대사에게 물었다.

그러나 달마대사의 대답은 "공덕이 전혀 없다"는 것이었다. 그렇다면 "부처님의 진리 중에 가장 숭고한 것은 무엇입니까?" 물었으나 그것 역시 "별것 없다"는 대답이

었다. 부처님의 불심을 전하기 위하여 그토록 몸과 마음을 다 바친 양무제의 속이 편할 리가 없었을 것이다. "여기 있는 당신은 누구요?"라는 물음에도 "모릅니다"라는 답을 할 뿐 달마대사의 표정에는 변화가 없었다.

실망한 사람은 양무제보다 오히려 달마대사였을지 모른다. 대사는 자신이 생각하는 선불교와는 너무나 먼 양무제의 불심에 실망하여 곧 양무제의 곁을 떠나게 된다. 그러나 괘씸죄에 걸린 달마를 그냥 보낼 리가 없는 양나라의 군사들이 먼지 바람을 휘날리며 말을 타고 뒤따라 왔다. 그러자 달마대사는 강가의 갈대 한 잎을 꺾어 물 위에 띄워 그 갈댓잎에 올라타고 동쪽으로 유유히 떠나갔다. 이후 '달마절로도강(達磨折蘆渡江)'이라는 화제의 그림이 많이 그려졌는데 글자 그대로 달마대사가 갈댓잎을 타고 강을 건너는 그림이다.

그 후 달마대사는 소림사 근처의 동굴 속에서 아홉 해 동안 면벽좌선을 하였다고 한다. 결국 달마대사는 선불교에 반대하는 세력에 의해 독살되었다는 이야기가 전해진다. 그러나 달마대사가 입적한 이후에 양무제는 국장을 성대히 치르고 왕릉처럼 묘를 만들어 그를 섬겼다.

달마대사가 입적한 뒤 3년이 지나고, 중국의 사신이었던 송운이 인도에서 돌아오는 길에 지팡이에 신발 한 짝을 꿰찬 스님을 우연히 만나게 되는데 그는 자신의 눈을 의심하였다. 그 스님은 3년 전에 죽은 달마대사였던 것이다. 깜짝 놀라며 어찌 된 것인지 묻는 송운에게 달마대사는 이제 고국으로 떠나간다면서 태연히 서쪽을 향해 걸어갔다. 고향에 돌아온 송운이 황제에게 그 사실을 알리고 달마대사의 무덤을 파보니, 관 속에 있어야 할 달마대사의 몸이 온데간데없었다. 다만 신발 한 짝만 외롭게 나뒹굴고 있었다고 전한다. 이 이야기 속의 달마대사는 '달마수휴척리(達磨手携隻履)'라는 화

제로 전해지고 있다.

달마대사는 돌아온다. 무덤에서, 벽 안에서, 갈대 가지를 타고 동쪽으로 갔다가 다시 서쪽으로 돌아온다. 그리고 김명국이 그린 달마도도 고향으로 돌아왔다.

시인이나 화가는 죽은 영혼을 두려워하지 않는다. 그 두 사람은 똑같이 자신의 영혼을 부르기도 하고 떠나보내기도 하면서 아무렇지도 않게 섬뜩한 신비를 경험하고 있는 것이다.

도플갱어

김명국의 그림 중에는 명나라에서 유행하던 '광태사학파(狂態邪學派)'의 경향을 보인 그림이 여러 점 있다. '광태사학'이란 명나라 절파의 후기에 나타난 화풍으로 필법이 대담하고 호방하며 산이나 바위 언덕을 거칠게 표현하고 묵법의 대비가 강렬한 특징이 있다. 일반적으로 문인이 그리는 차분하고 여유로운 필법과 비교하면 마치 미치광이의 그림 같다는 뜻이 된다.

나귀를 타고 길을 떠나는 사람과 사립문에 기대어 배웅을 하는 여인의 모습을 그린 김명국의 〈설중귀려도(雪中歸驢圖)〉 역시 광태사학파적인 경향을 보인다. 눈 덮인 산세가 각지고 거친 선으로 이어지고 사립문 옆으로 벌어진 나무의 자세도 그렇고 붓질도 거칠다. 이런 점에서 한쪽으로 치우친 구도는 절파 양식이면서 바위나 산세, 나무의 표현마다 광태사학적인 붓놀림이 보인다.

그래서 김명국이 그렸다고 전하는 그림 중에는 지나치게 호방하고 거친 붓놀림으

로 인하여 감동이 덜한 그림도 있다. 물론 진작 여부에 대한 논의도 있지만, 술을 좋아하고 예술적인 광기로 붓을 들었던 김명국의 또 다른 모습일 것이다. 어쩌면 이러한 수작(秀作)과 태작(怠作)이 예술가로서의 김명국이 지닌 진실이었을지 누가 알겠는가.

김명국에게는 지아비로서, 아버지로서의 삶이 있었겠지만 또한 화가로서의, 예술가로서의 삶이 있었을 것이다. 예술가 김명국의 자아와 초자아는 분리되거나 결합하면서 기인의 삶과 예술을 만들어 갔으리라 생각된다. 그의 두 자아는 쌍둥이 형제처럼 아니 도플갱어처럼 어둠 속에서 자꾸 말을 걸어왔을지도 모른다.

그래서 기인 화가 김명국은 아버지의 상중에 아내를 맞았다는 반윤리적이었던 행실로 추고를 받기도 하였다. 나와 네가, 너와 내가 서로 엉키고 헤어지는 쌍둥이 영혼은 때로는 달마처럼 자유롭게 세상을 떠돌다가 서로를 품어 주기도 밀어내기도 한다.

달마대사는 그를 시기하던 사람들이 건넨 독이 든 공양을 태연하게 받아먹었다고 한다. 대사는 입안에 들어온 밥알들이 속삭이는 말을 들은 것은 아닐까?

"당신이 누군지 내가 아는가? 내가 누군지 당신이 아는가? 내가 머금은 독이 그대를 영원히 살게 하리라."

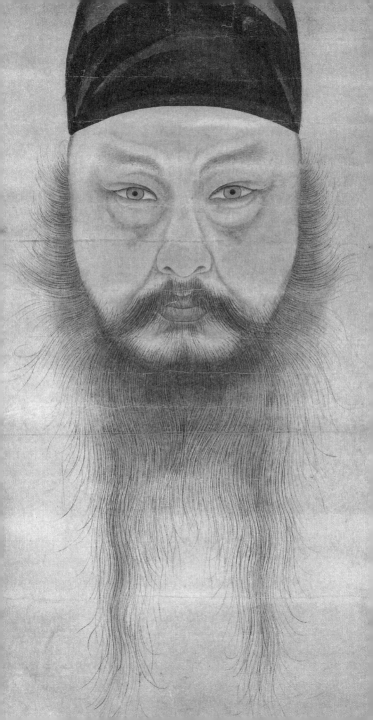

눈빛으로
말하는
자화상

❖
윤두서(尹斗緖, 1668~1715)의 《자화상(自畵像)》
종이에 수묵담채 | 38.5×20.3cm | 해남 녹우당 소장

비밀스러운 통로

자화상이란 처절한 자의식이 만들어 내는 하나의 탈출구이다. 화가가 자화상을 그릴 때, 그는 자신에게로 향하는 비밀스러운 통로를 홀로 고통스럽게 닦고 있는 것이다. 조금 다르게 말하자면, 화선지에 투영되는 자신의 얼굴에 다 못한 붓질을 들이대면서 냉정하게 스스로를 학대하고 있는 것은 아닐까? 그래서 자화상에는 기쁨이나 행복보다는 슬픔과 고통, 외로움과 번민이 고스란히 드러나 있다. 그러고 보면 고독한 예술가 빈센트 반 고흐가 서른여섯 번이나 자화상을 그렸던 이유가 다 설명이 되고도 남는다. 결국 화가가 그리는 자화상은 자신을 찾아 떠나는 구도자의 고독한 길인 것이다.

조선 시대에 초상화는 여럿 남아 있지만 자화상을 그린 화가의 이야기는 별로 전해지지 않는다. 영조 대에 승지(承旨)를 지낸 임위(任瑋)에게는 아들인 임희수(任希壽, 1733~1750)가 있었다. 어린 나이에도 초상화를 잘 그린다는 소문이 났는데 소년의 화첩에는 당시 유명한 사람의 얼굴이 많이 들어 있었다. 소년의 그림 솜씨를 전해 듣고 찾아온 선비들이나 아버지를 찾아온 손님의 얼굴을 가만히 보면서 그렸을 것이 틀림없었다. 집이 가난해서 물감을 살 수가 없어 먹으로만 그렸는데도 인물의 표정이 살아있는 것처럼 생생하였다고 한다.

김홍도(金弘道)의 스승인 표암(豹菴) 강세황(姜世晃, 1713~1791)이 그 소문을 듣고선, 마침

자신이 그린 자화상에 스스로 만족하지 못하던 터라 잘되었다 싶어 그림을 들고 소년을 찾아갔다. 소년은 표암이 그린 자화상을 물끄러미 쳐다보더니 광대뼈 사이에 몇 번의 가필을 하였다. 그랬더니 금방이라도 그림 속 강세황이 걸어 나올 것처럼 생생하게 변하는 것이 아닌가.

안타깝게도 이처럼 재주가 뛰어났던 소년은 열일곱 살에 세상을 뜨고 말았다. 이름이 바랄 '희'에 목숨 '수'인 것을 보면 어릴 때부터 병약해서 장수를 기원하는 이름을 주었던 것은 아닌가 싶다. 천재는 요절한다더니 그 소년이 바로 그런 천재적인 존재였을 것이다. 이덕무(李德懋)의 『청장관전서(靑莊館全書)』에 전해지는 이야기이다. 임희수가 남겼다고 전해지는 『칠분전신첩(七分傳神帖)』이 국립중앙박물관에 소장되어 있는데 여러 인물 중에 강세황의 초상도 있다.

조선 시대 문인들이 말하던 전신(傳神)이란 외형적으로 보이는 사실을 초월하여 그리고자 하는 대상의 내면적 진실을 얻는 것을 참으로 여겼던 회화관이었다.

조선 후기의 문인 권헌(權憲, 1713~1770)은 인물이 어수룩하고 못생긴 편이어서인지 당대의 선비 화가 이인상(李麟祥)이 그의 초상을 꼭 그리고 싶어 하였다. 남들은 별로 기이하게 여기지도 않았는데 이인상은 굳이 그의 모습을 그리고 싶다는 것이었다. 그러나 권헌은 끝까지 허락하지 않았다.

그는 자신의 문집인 『진명집(震溟集)』에서 초상화 그리기를 거절한 이유를 구구절절 써 내려갔다. 그 글이 바로 「전신론(傳神論)」인데 전통적으로 내려오는 화론에 대한 글이었다.

"나의 이목구비는 남과 별다르지도 않거니와 더군다나 나의 정신은 은밀하게 감추어져 있는데, 그림 그리는 자가 어찌 은밀한 나의 정신까지 그려낼 수 있겠는가?"라고

하면서 한 올의 터럭, 한 올의 머리칼로 한 사람의 일생을 제대로 드러낼 수 있겠냐고 반문하였다.

이처럼 조선 시대의 초상화나 자화상에는 눈에 보이는 형상만이 아니라 그 인물이 가진 정신이 그대로 드러나야만 하였다. 그런 면에서 공재(恭齋) 윤두서(尹斗緖, 1668~1715)의 〈자화상(自畫像)〉이야말로 조선 시대 최고의 초상화이자 자화상이라고 할 수 있다.

신기(神氣)의 얼굴

윤두서의 〈자화상〉을 처음 만난 건 2004년 한중일 초상화전 '위대한 얼굴'에서였다. 윤두서의 눈빛은 너무 높고 멀리 있어서 그저 신비하고 비장하기만 하였다. 이후 삼성 리움에서도 만날 수 있었고, 국립중앙박물관 개관 전시, 해남의 윤선도유물전시관 개관 기념 전시에서도 반갑게 만났었다. 그 이후로 '위대한 얼굴'을 가장 가깝게 만났을 때가 2014년 광주 국립박물관에서 열린 서거 300주년 특별전이다. 〈자화상〉은 편한 눈높이로 내려와 있어서 한결 친근한 얼굴로 가깝게 느껴졌다.

일반적으로 전시장에서 만난 윤두서의 〈자화상〉은 그림의 보존 문제 때문인지 가까이 들여다볼 기회가 쉽지 않았다. 한참을 머물며 들여다보지 않으면 터럭을 그려낸 세세한 연필선을 살펴보기 힘들었고 숨겨진 의습선이나 있어야 할 귓바퀴의 흔적도 찾을 수 없었던 게 사실이다.

다시 만난 눈가의 안경 자국만으로도, 그림의 전체적인 이미지에서 드러나는 강한 의지가 느껴졌다. 양 볼에서 턱으로 난 수염은 한 가닥도 그냥 매달린 터럭이 없었다.

셀 수 없을 만큼의 터럭 한 올 한 올이 모두 각기의 형상으로 제 나름의 방향으로 살아 움직이고 있었다.

무서우리만치 사실적인 터치로 그려낸 자화상임에 틀림없으나, 전신사조(傳神寫照)의 기운으로 주인공의 정신까지 그대로 베껴내고 있으니 붓의 힘이 이처럼 신비로울 수 없었다. 으스스할 정도의 또렷한 눈빛은 수백 년을 살아 빛났고, 예리한 눈빛에서 전율이 느껴지기까지 하였다. 그의 눈빛과 내 눈빛이 부딪히는 순간, 알지 못하는 두려움과 함께 희열과도 같은 감정이 교차되는 묘한 기분을 느꼈다. 약간 치켜 올라간 눈썹과 눈꼬리에서 흐르는 예사롭지 않은 기운은 조선 후기를 살아간 야인으로서의 선비정신을 한눈에 보여 주고 있었다. 더군다나 얼굴의 양쪽에 있어야 할 두 귀도 보이지 않고 목도 어깨도 보이지 않으니 그의 자화상에서 어떤 신기(神氣)가 느껴지는 게 당연하다.

근래 미술계의 학자들이 과학적인 분석을 통하여 원래 자화상 속 윤두서의 얼굴에는 두 개의 귀가 그려져 있었던 것이 판명되었다. 또 선비다운 단정한 옷차림을 하고 있었던 것으로 밝혀졌다. 사실 잘 인쇄된 도판에서 들여다보면 두 귀와 옷매무새가 희미하게 보이고, 적외선으로 촬영한 사진에서는 아주 뚜렷하다. 그런데 사라진 귀와 의습선에 대한 학계의 의견은 다양하다. 혹시 후대에 추가한 것이 아닌가 하는 의혹을 지닌 연구자들도 있다. 한편, 은은한 효과를 위해서 화선지의 뒷면에 배채법(背彩法)으로 그려졌던 옷이 다시 배접되면서 앞면에서는 보이지 않게 된 것이라는 주장도 있다.

사실 한 폭의 화선지 안에 몸을 이루는 모든 형상이 다 그려져야 한다는 것은 중요한 일이 아니다. 윤두서의 신기는 〈자화상〉의 지워진 선을 다시 일으키거나 쓸데없는 선을 지우기도 하면서 자신의 모습을 다시 그려가고 있는 것이다.

화가는 스스로 묻는다. 나는 어디에 있는가? 화가는, 윤두서는 무거운 육체 속에 정신을 단단히 여미었지만, 알고 보면 그의 정신은 이미 몸을 벗어나 있었을지도 모른다. 그렇게 해서 수백 년 동안 윤두서의 자화상이 만들어 낸 또 하나의 세상에 우리가 들어와 있는 것은 아닌가?

실존과 공존

공재 윤두서가 살았던 시대는 진보적인 학자들이 실사구시(實事求是)라는 새로운 사회사상을 받아들이기 시작하던 때였다. 윤두서는 천문지리에도 많은 관심을 보여 우리나라 지도인 〈동국여지지도(東國與地之圖)〉나 〈일본여지도〉를 그림으로 그리기도 하였다. 물론 실제로 측량을 하여 그린 것이 아니라 당시에 있던 지도를 그대로 베껴서 그림으로 재탄생시킨 지도 그림이다. 지도의 선을 그리고 지명을 써넣고 산수에 색을 입힐 때의 윤두서는 화가라기보다는 분명 실학자의 정신으로 지도를 그렸을 것이다.

권력의 중심에서 떨어져 나온 재야의 문인으로서, 실학이야말로 그가 도달할 만한 최고의 가치였을지도 모른다. 분명 세상을 보는 새로운 방법이었던 실학을 받아들이고 있었음을 그의 그림이 잘 보여 주고 있다.

그래서 윤두서의 그림에서는 인간에 대한 따스한 시선이 느껴진다. 나물 캐는 여인, 짚신 삼는 사람, 돌 깨는 석공, 밭을 가는 사람들처럼 양반이 아닌, 학문하는 사람이 아닌, 일을 하는 사람들의 모습이 그림의 주제로 등장한다. 실학의 중심에 농사와 상공이 있었듯이, 일하는 사람들의 땀방울이 새로운 가치를 인식시켜 준 것이다. 윤두

서는 노동을 하는 서민들의 모습을 본격적으로 그림으로 담아낸 조선 최초의 선비 화가였다. 그래서 그의 그림은 관아재(觀我齋) 조영석(趙榮祏)을 거쳐 단원(檀園) 김홍도(金弘道)로 이어지는 풍속화의 시작을 알리는 데 자리매김하고 있다.

　그의 아들인 윤덕희(尹德熙)가 쓴 「공재 윤두서 행장」을 보면 아버지 공재는 종을 부려도 덕으로 대해 주었으며, 궁핍한 이의 빚을 탕감해 주기도 하였다고 한다. 하인을 부를 때도 반드시 이름을 불렀고 추위에 떠는 이를 위해 입고 있던 옷을 벗어 주었다고도 한다. 이처럼 따뜻한 성품의 윤두서가 순박한 촌부들의 그림을 그린 것은 당연한 일인지도 모른다. 시서화뿐 아니라 천문지리, 과학 등에도 재능과 관심이 출중하였던 윤두서의 자화상은 그러한 정신이 번득이고 있는 그림이다. 보이지 않는 인간의 정신 세계를 종이와 먹으로만 이처럼 선명하고 생생하게 표현해낼 수 있음은 예술적인 재능보다도 그의 빛나는 정신이 살아 있기 때문일 것이다.

　「어부사시사(漁父四時詞)」로 유명한 윤선도(尹善道, 1587~1671)가 윤두서의 증조부이다. 남인 윤두서의 집안은 서인과 치열한 당쟁 한가운데 있었다. 그의 증조부가 기해예송(己亥禮訟)에서 3년설을 주장하여 유배를 떠났다가 보길도의 부용동에서 남은 생을 보냈듯이, 그 또한 나이 마흔여섯에 혼돈스러운 당쟁을 떠나 낙향을 하였다. 그리고 1715년 세상을 뜨기까지 햇수로 3년 동안, 고향에서의 삶은 거듭된 흉사로 인해 머리카락은 반백이 되었다. 더군다나 물과 풍토가 맞지 않아 건강이 매우 좋지 않았다. 윤두서는 고향 땅에서 사람들의 삶을 바라보고 그림으로 그리기도 하면서 남은 생애의 짧은 시간을 해남에서 보냈다. 결국 낙향한 지 3년 만에 윤두서는 아쉽게 세상을 떠났지만, 아들 윤덕희와 손자인 윤용이 그림을 그렸으니 그가 그리고 싶어 하였던 세상을 그의 핏줄이 대신 그려서 다행이라면 다행이다.

일하는 사람들의 얼굴을 그리면서 윤두서는 무슨 생각을 하였을까? 조선의 사대부 화가들이 고전을 읽으면서 탐매도를 그리고, 달밤의 대나무를 앞에 두고 시를 읊고 있을 때, 그는 나물을 캐러 나온 아낙네들의 낡은 소매 섶을 생각하고, 나무 그늘에 앉아 땀을 닦는 농부들과 짚신을 삼는 사람들의 고단한 삶을 위로하고 싶었을까?

고산(孤山) 윤선도의 4대조 윤효정(尹孝貞)은 처가에서 물려준 재산으로 졸지에 큰 부자가 되었다. 그가 커다란 부자가 된 이후 해남 윤씨 가문이 비로소 살아나게 되었고, 그런 행운이 위대한 인물을 배출할 수 있는 토대가 되었다는 이야기도 있다.

윤효정이 삼았던 호는 어초은(漁樵隱)으로, 말 그대로 고기도 잡고 나무도 하면서 숨어 사는 선비라는 뜻이다. 그런 이름의 의미에서 운명적인 해남 윤씨 가문의 인연이 이어진 것인지도 모르겠다. 그래서인지 고산 윤선도는 낙향하여 은자 생활을 하면서 「어부사시사」와 같은 시를 남겨 가문의 이름을 떨쳤고, 그의 증손인 윤두서도 당쟁이 싫어 고향으로 내려와 그림을 그리면서 어초은의 일생을 보내게 되지 않았는가. 거기서 그치지 않고 윤두서의 외증손인 정약용(丁若鏞) 또한 그 같은 삶을 택하게 된다. 그러니 윤두서가 가난하고 순박한 어초들의 삶에 공감을 하고 애정을 갖게 된 것은 순전히 가문으로 이어지는 핏줄 때문일 수도 있겠다.

남태응의 「청죽화사」를 보면, 윤두서는 자기 예술에 대한 긍지가 너무 높아서 쉽게 그림을 그리지 않았으며 다른 사람에게 함부로 그림을 주지도 않았다고 전한다. 그래서 그의 그림을 얻으려는 사람들이 문전에 가득하였지만 손을 내저으며 거절하기 일쑤였다는 것이다. 간혹 그리더라도 마음에 감흥이 일어나서야 그림을 그렸는데 물을 그리는데 열흘이요, 돌을 그리는데 닷새가 걸릴 정도였다. 그러다가 마음에 들지 않으면 그 자리에서 아예 없애버렸다고 전한다.

공재 윤두서는 26세에 진사시에 합격하고도 남인인 친족들이 첨예한 당쟁에 휘말리는 바람에 관직에 나가는 일을 포기하고 과거를 보지 않았다. 당시 관직에 나간다는 일은 사대부로서의 가치였던 '입신양명(立身揚名)'이었다. 학문으로서 자신을 닦고 세상의 이로움을 위하여 나아간다는 의미이다. 관직을 포기한다는 것은 이러한 유가적 가치뿐 아니라 부와 권력으로부터도 멀어진다는 뜻이기도 하였다. 어쩌면 사대부의 법도를 행하지 못하면서 그림을 그리는 자신의 처지를 용납하기 싫었을 수도 있다.

그래서 더욱 윤두서의 자화상은 얼굴을 그린 것이 아니라 자신의 정신을 그린 것이다. 자화상의 서늘한 눈빛은 냉정하면서도 온화하고, 날카로우면서 후덕한 그의 마음이다. 두려울 만큼 쏘아보는 눈빛, 그 안에 담겨 있는 연민과 배려야말로 실학이라는 새로운 사상에 눈뜬 선비의 모습이다. 그러면서 인간 존재에 대해 사유하고 자신의 내면을 들여다볼 줄 알았던 실존적인 인간의 모습일 것이다.

시로 쓰는 자화상

화가가 붓끝으로 자신의 세계를 빗질하고 다듬을 때, 시인은 세상을 향해 언어의 비수를 들이댄다. 화가에게 자화상이 있다면 시인에게는 칼날 같은 언어가 있다. 언어로 짠 한 폭의 추상화가 바로 시인이 그려내는 자화상이다. 시인이 자신의 언어로 세상을 조롱하며 고통스러워할 때, 세상을 향하는 언어의 칼끝은 어느새 돌아와 시인의 가슴을 찌른다. 그래서 언어의 칼끝을 마주 보는 시인의 정신은 언제나 투명하게 긴장되고 경련한다.

자신의 얼굴을 향해 붓질을 하는 화가와 자신의 얼굴에 언어를 집어 던지는 시인의 정신은 결국 같은 길로 통한다. 시인은 시를 써냄으로써 자신이 지금 존재하고 있음을 확인하고 싶은 것이다. 결국 화가가 된 시인은 자신의 얼굴을 그리면서 지나간 세월을 다시 새김질하고 있음에 틀림없다.

시인들은 고뇌한다. 살아 있음으로 감당해야 하는 몫을 시로 풀어내는, 풀어내지 않고는 견디지 못하는 속성이 그를 가만히 놓아두지 않기 때문이다.

매일매일 병자처럼 자신에게 말을 걸고 자신에게 대답하면서 살아 있음을 확인한다. 하나하나 언어를 짚어, 시 속에 희망을 숨기고 고통을 입히면서 절망하지 않으려고 발버둥 친다. 그래서 시인들의 언어에서는 달그락거리는 영혼의 두레박 소리가 찰랑거린다. 그 두레박 소리 위에는 울음을 참아내느라 터진 실핏줄의 피가 살얼음으로 얼어 있다. 시는 피가 엉겨 붙은 상처의 흔적이다.

시인이 그리는 자화상은 자신의 생에 대한 연민으로 가득하다. 마치 종의 이름을 스스럼없이 불러주던 300년 전의 윤두서처럼 자신의 이름을 부르면서 그 존재적 가치를 끝없이 확인하는 자화상을 시로 쓰고 있는 것이다.

말미는 말 그대로 사물의 끄트머리,
가장 먼 데에 있을 법한 처소격이다

그러나 나는 말미에 갔다
개울가에는 큰물에 뽑히고 다친 풀들의 주검이 엉켜 있고
매미는 나무에 붙은 시간을 빨아먹으며

피 터지게 울었다

미물은 번식을 위해 자신의 목숨을 버리고

계절이 다음 꽃을 위해 젊음을 버리는 끄트머리

무수히 많은 꽃과 벌레들이 숨어든 말미는

누구나 수정을 하고 교미를 하는 아주 오래된 원시림

그대의 편지에 떨어진 한 방울의 피

마지막이라고 여겼던 참혹한 시간들은

사실은 신성한 낭떠러지였다

처소격으로 들고 나면

말미 끝에 또 말미가 있어 여전히 말미에는 도착하지 않았다

수정을 끝낸 꽃잎이 떨어지고 매미의 목청은 잦아들어

도대체 끊어질 틈이 없는 시간의 윤회 속

나는 당당히 말미로 갔다

– 임희숙의 詩 「말미(末尾)에 가다」

세월이 흐르면 누구나 자신의 생을 사랑하고 있었다는 것을 알기 시작한다. 너무나 절절한 생의 욕구가 절망의 밑바닥을 헤엄치면서 절망의 찌꺼기를 걷어내 버렸는지도 모른다.

시인은 자신의 끝 저쪽이 보이는 어떤 영원의 순간이 오면, 삶과 죽음이 그 경계를 허물고 새로운 길을 내어줄 것이라고 말하고 있는 것이다. 그렇게 시인은 희망을 말하지 않고 기쁨을 소리 내어 웃지 않으면서도, 자기 자신을 버티는 생을 만들어 가고 있다. 마치 식물이 스스로 엽록소를 만들어 푸르러 가고, 아메바가 저 혼자 개체 분열을 하여 제 자손을 번식시키듯이.

시인은 언제나 병상에 홀로 있는 환자이다. 아프고 아픈 영혼의 상처를 보듬어 주는 이는 시뿐이라며 시로써 자신의 현존을 고통스럽게 확인하고 있는 것이다.

詩人 **임희숙**(1958~)

서울 출생으로 1991년 『시대문학』으로 등단하였다. 시집으로
『격포에 비 내리다』, 『나무 안에 잠든 명자씨』가 있다.

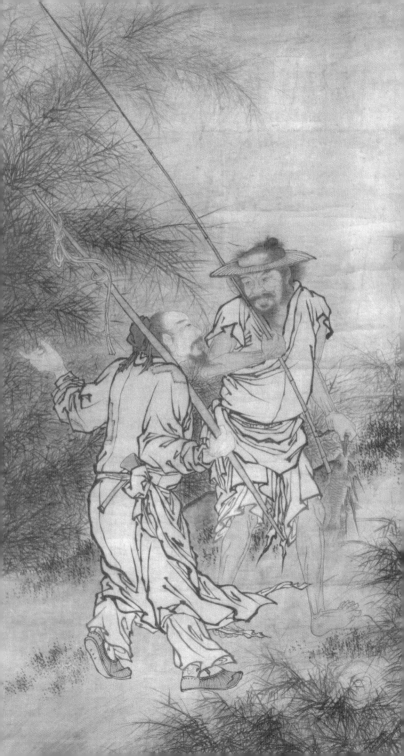

때를
만난

사람들

❖
이명욱(李明郁, ?~?)의 〈어초문답도(漁樵問答圖)〉
종이에 수묵담채 | 173.2×94.3cm | 간송미술관

은자(隱者)의 시

　조선 중기 도화서 화원이었던 이명욱(李明郁, ?~?)의 〈어초문답도(漁樵問答圖)〉는 어부와 초부가 만나 이야기하는 그림으로 송나라의 소옹(邵雍)이 지은 「어초문대(漁樵問對)」를 화의(畵意)로 삼았다. 소옹의 '어초문대'는 낚시꾼과 나무꾼의 이야기가 물고기와 사람의 이해관계로 나아갔다가, 땔나무와 물고기로 옮겨지고, 다시 물[水]과 불[火]의 관계로까지 발전하면서 천지 만물의 이치에 관한 토론을 전개한다.

　이런 〈어초문답도〉의 화제(畵題)는 이명욱뿐 아니라 조선을 넘어 동아시아의 여러 화가도 즐겨 그렸다. 낚시꾼과 나무꾼으로 그려진 두 사람은 천지 만물, 즉 자연의 이치를 알고 있는 초월적인 사람들의 상징이기도 하다. 두 사람은 지자와 인자를 뜻하기도 하면서, 한편으로는 서로의 마음을 읽어 주는 벗이며 자연을 소요유하는 사람들이다. 어부와 초부는 자연과 더불어 욕심과 근심을 잊고 살아가고 싶은 옛사람들의 소망이었다. 그래서 옛 선비들은 스스로를 초부(樵夫)나 초은(樵隱) 또는 어초자(漁樵子)라고 부르기를 좋아하였던 것이다.

　지금 우리가 속한 문명의 화려함과 교만함에 비교하자면, 조선 땅 어디나 모두 은일하기 좋은 산수였을 것 같은 수백 년 전에도 그들은 어디론가 홀로 떠나가고 싶었던 것이다. 아니 그 소망은 수천 년 전에도 그리고 수천 년 뒤에도 인간들의 영원한 노

스탈지어일지 모르겠다.

〈어초문답도〉를 그린 이명욱은 무슨 생각을 하면서 이 그림을 그렸을까? 그도 낚싯대를 어깨에 걸쳐 메고 강가를 소요하기를 원하였을지 모른다. 그가 남긴 그림도 거의 없고 그가 남긴 생애의 기록도 별로 없으니, 화가로서의 그의 생 역시 어부나 초부였다고 말할 수 있을는지 모르겠다.

이명욱은 조선 숙종 재위 연간(1674~1720)에 활동하였던 화원 화가로 〈어초문답도〉만이 확실한 그의 유작으로 전해진다. 조선 역대 임금의 시문집인 『열성어제(列聖御製)』의 「숙종태왕」 편에 그에 관한 기록이 남아 있다. 숙종이 「속허주필의(續虛舟筆意)」라고 새겨진 도장을 하사하였는데 '속허주필의'란 허주(虛舟) 이징(李澄)의 화기를 잇는 화원이라는 뜻이다. 또 「속악치생필의(續樂痴生筆意)」를 새긴 도장도 하사하려 하였는데, 이명욱이 죽어서 그 뜻을 이루지 못해 아쉬워하였다. '악치(樂痴)'는 병자호란으로 청에 볼모로 잡혀갔던 인조의 왕자들을 따라 조선에 와서 4년 가까이 살다 돌아간 청나라 화가 맹영광(孟永光)의 호이다.

맹영광은 심양에서 소현세자와 효종이 된 봉림대군 그리고 인평대군을 만났고, 대표적인 배청(排清) 인물인 김상헌(金尚憲, 1570~1652)과도 그림과 시를 나누었던 인물이다. 1645년 2월 소현세자가 먼저 귀국한 후, 세자의 별세 이후인 5월이나 6월에 봉림대군이나 인평대군의 일행과 함께 서울에 왔을 것으로 생각된다. 사대부들이나 화원 이징 등과 어울려 그림을 그리며 시간을 보낸 맹영광은 1649년 2월까지도 인평대군의 집에 머물렀다는 기록이 있다.

맹영광은 채색화를 주로 쓰면서 매우 섬세한 공필화(工筆畵)를 그렸는데, 그의 그림이 국립중앙박물관에 여러 점 소장되어 있다. 숙종은 이명욱의 그림에서 이징과 맹영

광의 붓을 느낄 만큼 그림을 보는 혜안이 있었던 것을 알 수 있다.

이명욱은 도화서 교수였던 한시각(韓時覺, 1621~1691 이후)의 사위이다. 한시각은 1664년 지방 유생의 학업을 장려하기 위해 함경도 길주에서 실시한 특별 과거의 시험장에 수행화원으로 갔었다. 그때 〈길주과시도(吉州科試圖)〉와 〈함흥방방도(咸興放榜圖)〉를 그렸고, 이어 칠보산을 여행하면서 그린 6점의 그림이 『북관수창록(北關酬唱錄)』이라는 시화첩에 수록되어 있다.

조선 후기 학자인 이덕무(李德懋, 1741~1793)의 글에 「어초문답」이 있다. 이덕무는 책벌레로 알려진 엄청난 독서광이었다. 지독한 가난으로 배를 곯는 저녁이 하루 이틀이 아니었는데 낮에는 밭을 갈고, 저녁에는 책을 읽고 글을 쓰는 일이 그의 일상이었다. 정조 때에 그의 해박함이 알려져 규장각의 검서관으로 임명되었지만, 서자 출신으로 어머니와 누이를 영양실조와 폐병으로 보내야 하였던 그는, 노을이 물들고 어스름이 내리는 저녁 무렵이면 산과 들과 강물과 바람을 바라며 어초문답을 하곤 하였다.

> 서리 맞은 꼴을 베어 여윈 당나귀를 부르고
> 안장을 풀면서 점점 시골의 삶에 익숙해지네
> 술 받아오는 일도 청산에선 마땅치 않아
> 단풍에 둘러싸여 홀로 글을 쓴다네
> 가을의 맑은 물빛 밖에는 우마가 오가고
> 석양 무렵 여가에 어초문답을 하네
> 한가한 사람이 오히려 일이 많아서
> 아침에 묵정밭을 돌아보고 저녁에야 오두막에 눕는다

自到霜蒭喂瘦驢 村風漸慣卸鞍初

靑山缺處時沽酒 紅樹圍中獨著書

牛馬去來秋水外 漁樵問答夕陽餘

閒人到此還多事 朝涉荒園暮個廬

〈어초문답도〉는 유유자적하며 한가로이 지내는 은자들이 때를 기다리는 이야기가
아니다. 위수(渭水)에서 낚시를 하던 강태공처럼 때를 못 만난 사람의 모습이 아니라,
진정한 자신의 때를 만난 사람들의 이야기인 것이다.

그래서 이덕무는 낚시하는 일을 참선하는 일에 비유하기도 하였다.

긴 낚싯대에 가느다란 낚싯줄을 거울 같은 물에 드리우고, 말도 표정도 없이 간들거
리는 낚싯줄에 마음을 두면, 산을 부서뜨리는 우렛소리도 들리지 않고 도시의 어여
쁜 여인이 회오리바람처럼 춤추는 모습도 보이지 않는다. 달마대사가 면벽참선할 때
와 같다.

漁翁長竿弱絲 投乎鋪水 不言不笑 寓心於嫋嫋竿絲之間 疾雷破山而不聞 曼秀都雅之
姝 舞如旋風而不見 是達摩面壁時也

그동안 그림에서 봐왔던 조선의 선비들은 대부분 시를 짓거나, 나귀를 타고 매화를
보러 가거나, 산등성이에 앉아 거문고를 타거나, 계곡물 흐르는 모습을 바라보거나 발
을 담그거나 하는 모습이 많았다. 거기에 비해 〈어초문답도〉는 비록 그림의 뜻이 고전
에서 온 것이라 하더라도 지금의 시간에서 바라보기에는 자연을 삶의 일부로 받아들

이고, 그 안에서 생존하고 화해하면서 살아가는 모습을 보여 주고 있다. 정신만이 아니라 몸뚱이까지, 고기를 잡고 나무를 패는 어부가 되고 초부가 된 선비를 보여 주는 것이다. 그들이야말로 벼슬보다 더 높은 곳에 있는 초월인의 삶을 살고 있는 것이 아닌가.

그러나 세상의 욕망을 버리고 초부가 된다는 것은 쉬운 일이 아니다. 그래서 농사꾼이 된 대학교수의 이야기가 세간의 화제가 되는 것이다. 잘못하면 초부가 된다는 것은 그냥 꿈이고 이상이고, 잘못하면 현실도피가 되어 버리는 세상이다. 어쩌면 초부가 된다는 것은 오랫동안 인간이 꿈꾸어 왔던 이상 세계와 다름없다. 세상을 떠난 전직 대통령이 커다란 밀짚모자를 쓰고 자전거 페달을 밟으며 논둑길을 가던 사진 한 장이 떠오른다. 그도 그렇게 초부로 남고자 하였을 것이다.

흙에 꼬리를 끌며

『장자(莊子)』의 외편(外篇)에 삼천 년 묵은 거북이 이야기가 있다. 장자가 복수(濮水)라는 강가에서 낚시를 하고 있는데, 초나라 임금이 사람을 보내 나랏일을 도와달라는 뜻을 전해 왔다. 장자는 돌아보지도 않은 채 말하였다.

> 초나라에는 죽은 지 삼천 년이 된 신령스러운 거북이를 비단에 싸서 사당 위에 잘 모셨다고 하던데, 그 거북이는 자신이 죽어 뼈를 남겨 귀해지기를 바라겠는가, 아니면 살아서 진흙에 꼬리를 끌면서 여기저기를 다니고 싶었겠는가

吾聞楚有神龜 死已三千歲矣 王巾笥而藏之廟堂之上 此龜者 寧其死為留骨而貴乎 寧

其生而曳尾於塗中乎

 …

나도 그처럼 흙에 꼬리를 끌며 다니고 싶다오.

吾將曳尾於塗中

후한 때 엄자릉(嚴子陵)의 이야기도 유명하다. 그는 어렸을 때 광무제와 함께 놀고 공
부하였으나 광무제가 임금이 되자 자신의 이름을 감추고 숨어 살았다. 광무제가 잊지
않고 있다가 낚시를 하며 세월을 보내는 그를 찾아 자신을 도와달라고 신하를 세 번
이나 보냈지만 가지 않았다. 할 수 없이 광무제 자신이 직접 찾아가 벼슬까지 하사하
였지만, 엄자릉은 권력과 명예를 고사하고 평생 부춘산에서 밭을 갈며 살았다는 이야
기이다. 그래서 많은 화가의 그림에 부춘산이 그려지고 있다. 부춘산은 엄자릉이 살았
던 중국의 산이 아니라 진정한 군자의 삶을 지향하는 선비들의 땅인 것이다.

부춘산을 그린 그림 중에 원나라 때 황공망(黃公望)이 그린 〈부춘산거도(富春山居圖)〉는
중국 회화사에서 손꼽히는 그림 중 하나이다. 웬만해서 공개되지 않는 이 그림이 몇
해 전 대만의 고궁박물관에서 전시되었을 때 인산인해를 이룰 만큼 중국인들의 관심
을 많이 받는 그림이기도 하다.

그런데 엄자릉에 관한 선비들의 생각은 또 갈린다. 조선 초기 생육신의 한 사람이
었던 추강(秋江) 남효온(南孝溫, 1454~1492)의 「조대기(釣臺記)」의 일부이다.

하물며 물고기는 나에게 먹히고, 나는 조물주에게 먹히니, 내가 조물주에게 먹히는

것이 즐거운 일임을 안다면, 또한 물고기가 나에게 먹히는 것도 즐거운 일인 것이다. 그러니 어찌 물고기를 낚는 것에 이름을 내걸지 않을 수 있겠는가. 기문을 짓고 내가 두 선생에게 다음과 같은 말씀을 드렸다.

옛날 엄자릉이 동강의 칠리탄에서 물고기를 낚으며 앉았던 곳을 조대라고 이름지었다. 내가 가만히 생각하니, 이것과 저것은 이름은 같으나 취하는 것은 다르다. 엄자릉의 큰 절개는 오랫동안 떨쳐 임금과 더불어 빛을 다투었으나, 군신의 의리를 억지로 끊음으로써 그 마음은 초목과 함께 썩어 잃고 말았다. 나는 성인이 부르면 행하고, 버리면 은둔할 뿐인 것이다.

而況魚食於我 我食於造物 知我之食於造物爲樂 則亦知魚食於我之爲樂矣 安得不以釣揭其名乎 記訖 余又獻其說於二先生曰 昔嚴子陵釣魚於桐江之七里灘 名其坐處曰釣臺 余竊謂此與彼 名同而趣異也 蓋嚴陵大節 奮乎百世之上 直與日月爭光 而強絶君臣之義 甘心草木之腐則殊失 吳聖人用行 舍藏之義耳

지금 어느 강가에 한 시인이 앉아 있다. 그가 언제부터 이 강가에 나와 있었는지는 모른다. 또 그가 기다리는 것이 배를 태워 줄 어부인지, 땔감을 구해 줄 초부인지 모른다. 얼마의 시간이 흐른 건가. 하염없이 무엇을 기다리던 시인은 나무가 되기도 하고, 다시 숲이 되기도 한다.

숲에 앉아 있었어
오래고 긴 낮이 계속되었지
팔에서 무수히 잎사귀들 돋아나

나는 나무가 되기로 했네

가려운 쪽으로 꽃이 피고

열매가 매달렸어

새는 그늘의 넓이로 생의 무게를 달 줄 아네

바람 당신이 아니었다면 나는 죽어도 죽지 못했을 거야

떨구고 버려서 온전해지는 것

발밑에 떨어진 그림자를 주워

한 칸씩 키를 세우고

저녁이면 반짝이는 창문 하나 갖는 일

두 눈에서 별이 자꾸 태어나고

황산 부엉이

핏줄을 묻고 떠나는 뿌리 근처

무허가 입주벌레들 시끄러운 소리 건축되는 날

어두운 한 채 얼굴 위로

불빛 오소소 켜진다는 것

바람 당신이 아니었다면 나는 죽어도 죽지 못했을 거야

－ 유정이의 詩 「숲의 일」

나무가 되고 숲이 된 시인은 물가의 버드나무 무릎을 베고 나직이 노래를 부른다. 버드나무는 어릴 적 할아버지처럼 시인의 머리카락을 쓸어 주며 옛날이야기도 해주고 가슴을 토닥거리며 잠도 재워준다. 바람에 몸을 누이고 한숨 자고 나도록 아직 오지 않은 무엇! 시인은 바지를 걷고 물가로 들어간다. 찰랑찰랑 발을 적시는 물의 부드러움과 그윽한 향내. 시인의 핏줄을 타고 천천히 몸 안으로 번져오는 최면 같은, 마술 같은 어떤 기운…

제 발등을 간질이는 물의 노래를 들으면서 시인은 자신이 왜 이 숲에, 이 강가에 오게 되었는지, 그리고 무엇을 하였는지 까맣게 잊어버린다.

숲속 강가에서 푸른 머리칼을 다 지나 보내고 드디어는 먼 훗날, 나무가 되고 별이 되고 그리고 바람의 가슴에 창문을 그릴 것이다. 그리고는 세상이 바라보이는 창문 밖으로 반짝이는 별빛도 슬쩍 밀어낼 것이다.

어부와 초부가 만나다

그림 속 초부는 긴 끈을 감은 막대기를 어깨에 걸쳐 메고 있다. 허리춤에 꽂은 도낏자루는 은근히 허리끈 속에 숨어 뒤통수를 가렸다. 헤진 팔꿈치와 등허리와 어깨 쪽을

누덕누덕 기워 입은 초부의 옷은 낡고 지저분한 것이 아니라 오히려 정갈해 보인다. 어떤 기운에 떠밀리는 듯 엉덩이 아래가 한쪽으로 기울어진 채, 옷자락이 날리는 모양이 마치 비천(飛天)의 옷자락 같기도 하다. 훗날 김홍도의 〈신선도(神仙圖)〉에 그려진 옷자락과도 비슷한 것을 보면 그림 속 초부는 선인의 옷을 입은 것이 분명하다. 바람이 부는 것도 아니어서 길가의 풀들은 전혀 흔들리는 기색이 없다.

어부는 대나무로 만든 낚싯대를 어깨에 걸고 초부를 쳐다본다. 뭉뚝한 콧방울이나 눈가의 주름을 봐서 마음이 착하고 여유가 있는 사람일 것이다. 물고기 두 마리가 아가미가 꿰어진 채 어부의 손에 들려 있는데, 끈을 부여잡은 어부의 손아귀가 당차다. 팔과 다리의 근육, 맨발과 다섯 개의 발가락이 주는 강인함이 야인의 자유로움과 남성적인 힘을 전하고 있다.

그림의 배경이 되는 강가에 자라는 들풀 무더기의 흐드러진 분방함이 두 남자의 머리카락과 수염에 대비가 되면서 분방함과 차분함이 묘한 조화를 이룬다는 생각이다.

어느 날, 시인이 있는 강가로 나무꾼이 온다. 그는 허리춤에서 도끼를 꺼내어 강물에 씻는다. 검불과 흙덩이를 손으로 훑어내고 푸른 강물에 손목도 씻고 목덜미에 송골송골한 땀도 닦아내면서 버드나무의 긴 머리칼 아래에 털썩 주저앉는다. 짚신을 벗어 흙도 털어내고 머리에 쓴 두건도 고쳐 맨다. 그러면서 강물의 먼 곳으로 시선을 보내다가 멈칫 시인을 쳐다본다. 당신은 언제부터 여기 있었지? 하는 표정이다.

시인과 나무꾼은 강가에 앉아 올해의 누에 농사와 물고기 시세에 관해서 이야기하고, 호미를 만드는 대장장이 박 씨의 손놀림과 그물을 깁는 여자들의 아픈 허리도 이야기한다. 그러면서 막걸리도 한 잔 걸치고, 버리고 온 속절없었던 욕망과 게으름을 질펀히 풀어놓기도 한다.

초부는 강으로 눈을 돌려 시인이 던져 놓은 낚싯줄을 쳐다본다. 낚싯대는 혼자 흔들리다가 숨을 멈춘 듯 긴장하다가 금세 고요해진다. 사실 강가에 나온 시인의 낚싯줄은 처음 던진 그대로 강물 속에 담겨 있다.

초부는 중국 동진(東晋)의 시인 도연명이 「귀거래사(歸去來辭)」를 노래하며 전원으로 돌아간 것을 상기시켜준다. 도연명이 집 앞에 다섯 그루의 버드나무를 심었던 일과, 시인이 오늘 강가의 버드나무 앞에 서 있는 것은 너무나 흡사하다고 위로도 해준다. 그러나 저잣거리를 떠난 강가가 시인에게 무릉도원이 될 수 있을지는 알 수 없다.

낚싯대는 저만치서 홀로 물속을 깔딱거리고 강물은 바람을 쫓아 흐느적거린다. 시인과 초부는 한참을 말없이 잔을 비운다. 해도 뉘엿뉘엿 기울어 강가에 놀던 바람도 돌아가려 하고, 도끼날에 긴장하던 나무는 이제는 초부의 술잔 안에 제 손가락을 담글 정도가 되었다. 세상 돌아가는 이야기에, 농사 이야기에, 강물을 거슬러 돌아오는 물고기 이야기에 시간이 가는 줄 모르던 두 사람이 자리를 털고 일어선다.

그래서 〈어초문답도〉는 서 있는 그림이고 움직이는 그림이다. 바위에 앉아 있거나 언덕에 걸터앉은 선비가 아니라 도끼를 허리춤에 차고, 잡은 물고기를 손에 쥐고, 장대를 어깨에 진 일하는 선비인 것이다. 그들의 눈빛에서는 촌부만이 가질 수 있는 평화로움이 묻어나온다. 그렇게 그들은 작별을 한다. 그대는 어디로 가는가? 나는 이리로 가네. 올 농사 마무리 잘하시게. 그대도 고기 많이 낚아 처자식 굶기지 말게. 그런 가슴 속 말을 나누며….

시인과 작별한 초부의 옷자락은 여전히 날개처럼 날리고 있다.

어쩌면 지금 시인과 화가는 지나간 젊은 날을 추억하고 있는 것인지도 모르겠다. 학문과 명예와 권력을 향하여 치열하던 시절, 먹고 사는 일이 치열할 수밖에 없던 그

시절에 나무의 푸른 그늘이 필요했었다. 누구나 그런 커다랗고 아름다운 나무를 끌어 안고 싶은 마음이다.

그러나 세월이 흘러 풀로 엮은 모자를 쓰고 도끼를 차고 나무를 베거나, 아예 맨발 로 강가에서 낚시를 하며 세속의 짐을 훌훌 털어내 버린 채 살아가고 있는 사람들.

그래서 〈어초문답도〉의 두 친구는 젊은 날의 추억을, 아무런 미련도 없이 거리낌도 없이 훌훌 털어내고 있는 것이다.

시인은 가끔 주머니를 뒤져 푸른 나무 잎사귀 한 장씩을 꺼낸다. 그럴 때마다 나뭇 잎은 묻는다. 그늘이 필요한가? 푸른 시간이 필요한가?

시인은 답한다. 내가 기다리는 배는 어디 오고 있는가?

그새 시인은 반백이 다 되었다.

詩人 유정이 (1963~)

충청남도 천안 출생으로 1993년 『현대시학』으로 등단하였다. 시집으로 『내가 사랑한 도둑』, 『선인장 꽃기린』, 『나는 다량의 위험한 물질이다』가 있다.

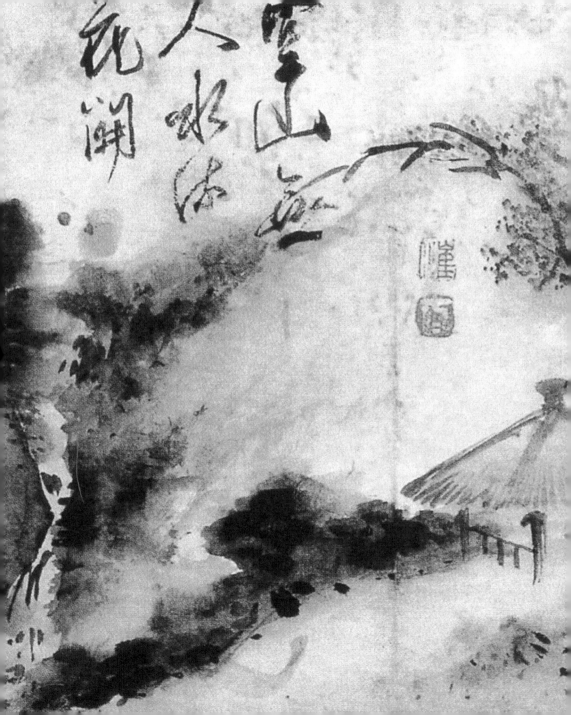

눈을
찌르거나
가슴을
찌르거나

❖
최북(崔北, 1712~?)의 〈공산무인도(空山無人圖)〉
종이에 수묵담채 | 33.5×38.5cm | 개인 소장

공(空), 텅 빈

맑고 푸른 담채로 그려진 〈공산무인도(空山無人圖)〉를 처음 보았을 때, 텅 빈 숲을 향해 순식간에 발끝이 움직이더니 나도 모르게 그림 속으로 들어갔다. 적막의 긴 숲에 이르니 차차 온몸이 아늑해지고 이내 알지 못할 그리움에 마음이 젖었다. 마음이 한결 편해졌고 환해졌다.

얼마나 지났을까? 정신을 차려보니 내가 그림 속 초옥 마루에 누워 있는 게 아닌가. 숲의 향기와 바람 소리가 가까이에 있었다. 여름 매미도 한몫을 하였고, 어디서 계곡물이 한꺼번에 떨어져 내렸다가 휘돌아 나가기도 하면서 물소리의 곡조가 가슴을 울렸다. 나는 잠시 정신을 잃었었는지 모르겠다. 아니면 잠깐 잠이 들었었는지 모르겠다.

다행히 그날 미술관 학고재에는 나 말고 다른 관람객은 없었다. 미술관 여직원은 커피를 마시고 있어서 나의 외도를 짐작하지 못한 듯하였다. 나는 얼른 그 숲에서 빠져나왔다. 잠시 객에게 자리를 내주었던 초옥은 아무 일도 없었던 것처럼 시침을 뗐다.

2012년은 최북(崔北, 1712~?)이 태어난 지 300년이 되는 해였다. 최북 탄신 300주년 기념특별전이 열리는 국립전주박물관으로 가면서 다시 〈공산무인도〉의 초옥을 만날 일에 가슴이 설렜다. 그러나 소소하고 담박하였던 그 초옥은 여름날 울울한 숲에 가려져 쉽게 문을 열어 주지 않았다.

〈공산무인도〉에는 '공산무인 수류화개(空山無人水流花開)'라는 화제가 쓰여 있다. 말 그대로 산은 비고 사람은 없어도 물은 흐르고 꽃은 핀다는 말이다. 이 말은 북송 시대 소식(蘇軾)의 「십팔대아라한송(十八大阿羅漢頌)」에 나오는 '공산무인 수류화개'를 인용한 것이다. 그런데 이 구절은 당나라의 시인 왕유(王維)의 「녹시(鹿柴)」에 나오는 '공산불견인(空山不見人)'에서 비롯되었을 것이라고 생각되고 있다.

'산이 비었다'는 '자연이 비었다' 혹은 '세상이 비었다'로 읽힌다. 우리에게는 빈 것에 대한 무한의 지향이 있다. 굳이 불교적인 공(空)이 아니어도 동아시아적인 심미(審美)에는 '공의 매혹'이 있다. 프랑스의 미학자이자 작가인 장 그르니에(Jean Grenier, 1898~1971)가 「공(空)의 매혹」이라는 글로 공을 이야기하였다.

저마다의 일생에는, 특히 그 일생이 동터 오르는 여명기에는 모든 것을 결정짓는 한순간이 있다. 그 순간을 다시 찾아내는 것은 어렵다. 그것은 다른 수많은 순간의 퇴적 속에 깊이 묻혀 있다.

…

그때 나는 몇 살이었을까? 예닐곱 살쯤이었다고 여겨진다. 어느 날, 한 그루의 보리수 그늘 밑에 가만히 누워 구름 한 점 없는 하늘에 눈을 던지고 있다가, 문득 그 하늘이 기우뚱하더니 허공 속으로 송두리째 삼켜지는 것을 보았다. 그것이 내가 처음 느낀 무(無)의 인상이었다.

…

내 앞에 나타난 것은 파멸이 아니라 공백이었다. 입을 딱 벌린 구멍 속으로 모든 것이, 송두리째 모든 것이 삼켜져 버릴 판이었다. 그날부터 나는 사물들이 지니고 있는 현실성이

란 실로 보잘것없다는 사실에 대하여 생각을 되씹어보기 시작하였다. '그날부터'라는 말은 적당하지 못할 것 같다. 우리의 삶 가운데 일어나는 여러 가지 사건들은—하여간 내면적인 사건들—내부의 가장 깊숙한 곳에 감춰져 있던 것이 차례차례 겉으로 드러나는 일에 지나지 않는 것임을 나는 확신하고 있는 터이니까 말이다.

<p style="text-align:left">– 장 그르니에의 『섬』 중에서</p>

〈공산무인도〉를 보면서 장 그르니에의 글을 떠올린 것은 무슨 이유였을까. 그 일도 내면 깊숙한 곳으로부터 차례차례 드러나는 것에 지나지 않는 일일까?

알려진 최북의 생애는 그리 고요하지만은 않다. 그의 생애에도 삶의 한쪽이 커다란 구멍 속으로 빨려 들어가는 경험을 한 순간이 있었을지도 모른다. 그렇다면 눈에 보이는 사물이 지닌 실체의 공허함을 이미 알고 있었을 것이다. 한 사람의 생애가 기울어져도 물은 흐르고 꽃은 피고 그림 속 세상은 자신의 생애를 묵묵히 살아가고 있다. 그래서 최북이라는 화가는 그림 속의 고요와 더불어 고요하지 않은 삶의 무늬들을 여기저기 남겨 놓았다. 이것이 최북이 지닌 예술가의 광기는 아닌가.

술 취한 광기, 고요한 광기

조선 시대 술과 기행으로 유명한 세 사람의 화가가 있었다. 가장 먼저는 〈달마도〉로 유명한 김명국인데 그의 아호는 취옹(醉翁)이다. 그 이름만으로도 짐작이 갈 정도이

니 술을 마시고 취기가 오르는 경계의 극단에서 그린 그림이 가장 훌륭하였다고 한다. 김명국 다음으로 오는 기인이 바로 애꾸눈 화가 최북이고, 그다음은 영화 '취화선'으로 유명해진 19세기의 화가 장승업(張承業)이다.

조선 초만 해도 예술가의 기(氣)가 이(理)의 통제를 받은 사회적 분위기가 있었지만, 후기로 가면서 많은 예술가가 자신이 가진 기를 자연스럽게 발휘하였고 창작 행위로 연결하였다. 인간이 지닌 예술적 기, 그것이 광기라 한들 조선 초기에는 없었겠는가? 다만, 그런 개인의 기질과 성향이 인정되는 사회적 배경이 있게 되면서 기인적인 화가의 예술이 서서히 받아들여지기 시작하였다. 그런 시기가 일반적으로는 조선 중기를 지나면서라고 볼 수 있다.

김명국이나 최북, 장승업은 모두 중인 출신이다. 어찌 생각하면 출생 신분으로 인한 갈등과 사회적인 반항 의식이 그들을 기인 화가로 만들었는지 모른다. 그들의 술버릇과 기행은 시인이 혼자 흘리고 혼자 닦는 피처럼 그들의 아픔이고 한이었을 것이다.

조선 후기에는 역관을 중심으로 한 중인 계급이 사회의 중요한 위치를 형성하게 되었다. 그들은 인간 평등사상이나 개인의 자유와 같은 새로운 사회의식에 눈뜨고 있었다. 그래서 예인이나 기술자들은 자신의 능력을 가지고 새로운 직업을 만들며, 기존의 사대부들이 누렸던 것처럼 그들의 시대를 만들어 갈 수 있었다.

최북의 부친은 계사(計士)로 중인 신분이었고, 최북도 그림을 팔아 생계를 유지하는 전업 화가였다. 최북은 괴팍하고 기이한 행동으로 소문난 화가여서 사람들은 그를 광생(狂生)이라고도 불렀다. 또 메추라기를 잘 그린다고 최메추라기[崔鶉]라고도 불렀다고 한다. 스스로 자신의 이름인 북(北)을 낱낱으로 떼어서 '七七'이라고도 썼으며, 붓으로 먹고사는 자신을 가리켜 호생관(毫生館)으로 빗대어 부르기도 하였다.

최북은 1748년 일본으로 가는 통신사를 따라 사행길에 다녀오기도 하였지만, 국가의 녹을 먹는 화원이 아니었으므로 비공식 수행 화가로 동행하였을 것으로 생각된다. 이때 성호 이익(李瀷)이 최북에게 준 전송 시가 있다. 다음은 3수 중 마지막 부분이다.

곤궁하고 게을러 평생토록 멋진 풍경 못 봤구나

세상 밖 기이한 유람을 이런저런 일이 막았으니

부상 가지 위 일본의 참모습을 부디 잘 그려 와 내게 보여 주게나

拙賴平生欠壯觀 奇遊天外隔波瀾

扶桑枝上眞形日 描畫將來與我看

중인이었던 최북은 그의 호방하고 기이한 성격을 시인이자 화가로서의 예술적 기질로 인정받았던 것으로 보인다. 당대의 유명한 서예가인 이광사와 교유하였고, 신광수 · 신광하 형제와 가깝게 사귀었으며, 남공철(南公轍, 1760~1840)은 최북의 전(傳)을 쓰기도 하였다. 또 김홍도의 스승인 표암 강세황과도 인연을 맺었고 김홍도가 그린 〈단원도(檀園圖)〉에 친구 강희언(姜熙彦)과 함께 등장하는 정란(鄭瀾)과도 교유하였다. 정란은 동으로는 금강산에, 서로는 묘향산에, 북으로는 백두산 꼭대기에, 남으로는 한라산까지 처자식을 버리고 떠도는 나그네라고 일컬어졌던 문인이다. 정란은 백두산 여행을 다녀온 뒤 최북에게 〈백두산도〉를 그리게 하였다.

최북의 생애는 잘 알려지지 않았지만 그와 관련된 일화는 많이 전한다. 그중에서 남공철은 「최칠칠전(崔七七傳)」에서 최북이 하루에도 술 대여섯 되를 마셨는데, 어떤 날은 시장의 술을 죄다 사 마시고는 술병을 끌고 다녔다고 전한다. 또 가난하여 살림살

이가 궁색해지자 평양과 부산까지 오르내리면서 그림을 팔아 생계를 유지하였다고 한다.

조희룡(趙熙龍)의 『호산외사(壺山外史)』에는 최북이 애꾸눈이 된 사연을 전한다. 어느 날 신분이 높은 사람이 최북에게 그림을 그려달라고 청을 하였는데, 최북은 마음이 내키지 않아서 거절을 하였다. 그랬더니 돌아오는 답이 거의 협박 수준이었다. 그러자 최북은 "남이 날 저버리는 게 아니요 내 눈이 나를 저버리는구나(人不負吾 吾目負吾)" 하며 스스로 송곳으로 눈을 찔러 애꾸가 되었다. 그래서 최북은 남은 평생 한쪽 눈에 안경을 끼고 그림을 그렸다고 전한다.

그의 이런 행동에는 사대부에 대한 강한 거부감과 함께 자신에 대한 높은 자존감이 보인다. 서양의 화가 고흐가 제 귀를 면도칼로 잘라버렸듯이, 최북은 스스로 제 눈을 멀게 한 것이다. 그렇게 한쪽 눈이 먼 그는 안경을 쓰고 화첩에 반쯤 얼굴을 갖다 대고서야 그림을 그렸다고 하니, 하나의 눈으로 그린 산수, 인물, 영모의 그림은 보는 이들로 하여금 더 절실하게 와 닿았는지도 모른다.

그러나 광기의 화가 최북에게도 〈공산무인도〉의 아름다운 서정이 당연히 존재하고 있었다. 거칠 것 같은 그의 붓질 속에 감추어진 적막과 고요를 고스란히 맛볼 수 있다.

우리 역사 속에서 한쪽 눈이 먼 인물로 후고구려의 궁예가 있다. 왕의 서자로 태어난 그가 위험한 인물이 될 거라는 예언 때문에 왕은 갓난아이였던 궁예를 내다 버리라고 명한다. 명을 받은 부하는 갓난아기를 난간 밖으로 던졌으나, 아래에 서 있던 유모가 떨어지는 아기를 받아내다가 손가락이 눈을 찌르는 바람에 그만 한쪽 눈을 잃고 말았다.

또 멀리는 노자의 아버지가 애꾸눈이었다는 전설 같은 얘기도 있다. 칠십이 넘은

노인과 사십이 넘은 여인이 숲에서 만나 사랑을 하였고 80개월 혹은 80년 만에 아이가 태어났다고 한다. 그런데 아기의 머리와 눈썹은 나면서부터 하얗게 세어 있었는데 바로 그 아기가 최고의 사상가 노자라는 얘기이다. 나머지는 상상에 맡기겠지만, 결론적으로 역사에 전해 오는 애꾸눈을 가진 인물들은 선천적이든 후천적이든 평범하지 않은 인물이 되었다.

유달리 자의식이 강하였던 예술가들, 최북은 스스로의 끼를 어쩌지 못하던 많은 예술가 중의 한 사람이었다. 그가 애꾸눈이면서도 대담한 구성과 필묵으로 운치 있는 작품들을 남긴 것은 귀가 들리지 않던 베토벤이 아름답고 황홀한 음악을 작곡할 수 있었던 것처럼 집중과 몰입의 천부적인 기질 때문이었을 것이다.

특히 그의 술버릇에 대해서는 여러 일화가 전해져 온다. 남공철이 남긴 일화는 거칠 것 없는 최북의 충동을 단적으로 보여 준다.

술을 마시며 놀러 다니기를 좋아하던 그는 어느 날 일행과 함께 금강산 구룡연에 가게 되었다. 지금도 그렇지만 물가에 앉아 흥에 들떠 술을 마시다 보면 괜히 호기를 부리는 이들이 있기 마련이다. 그러니 최북은 어떠하였겠는가. 너무나 즐거워서인지 울다가 웃다가 통곡을 하다가 "천하명인 최북이 죽을 곳은 오직 천하 명산인 금강산이다!"라고 외치더니 구룡연으로 몸을 던지는 것이었다. 함께 간 일행이 놀라 물에 빠진 그를 건져 널따란 바위 위에 눕히자, 최북은 일어나 앉아 아무렇지도 않게 휘파람을 불더라는 것이다.

이처럼 그가 남긴 일화는 함부로 흉내 내지 못할 일이었다. 확실하지는 않지만 마흔아홉이던 겨울에 길거리에서 얼어 죽었다고 전해지는 그의 생애는, 불우한 예술가의 자유로웠던 영혼을 보여 준다. 그런 의미에서 최북은 짧은 생애를 예술가다운 끼와

능청스러움으로 살다 간 화가였다.

최북이 자신이 죽을 곳은 오직 여기뿐이라고 할 정도로 수려한 풍광을 자랑하는 천하제일의 구룡연을, 몇십 년 먼저 유람한 윤휴(尹鑴)는 이렇게 표현하였다.

> 구룡연은 어둑어둑하고 그 깊이를 헤아릴 수 없을 만큼 깊어서 용과 새 그리고 짐승들이 살고 있다. 그뿐만 아니라 한낮에도 천둥소리 같은 바람이 일고 괴물도 나타나고 하니 사람의 발길이 미치지 못하는 곳이다.

용과 짐승들이 산다는 구룡연에 몸을 던진 화가 칠칠이, 잠시라도 푸른 심연에서 용을 만나보기는 하였을까?

최북의 그림 중에 〈풍설야귀인(風雪夜歸人)〉이 있다. 말 그대로 눈보라 치는 밤에 집으로 돌아오는 사람을 그린 이 그림은 세차게 부는 바람의 차고 매서움을 생생하게 보여 주고 있다. 살을 에는 바람이 불어 가는 방향으로 나뭇가지가 휘어져 흔들리고 그 바람을 맞으며 걷고 있는 사람의 등허리는 너무 외롭고 지쳐 보인다. 아마도 눈보라 치는 밤, 술에 취해 집으로 돌아오는 최북 자신의 모습이 아닐까? 산은 높고 세상은 적막한데 거칠게 휘휘 갈기듯 한 붓질이 더욱 춥고 매섭다.

동시대를 살던 이규상(李圭象)의 「화주록(畵廚錄)」에는 최북의 그림에서는 가늘게 그린 선 하나라도 갈고리처럼 기운찬 모양이 되었다고 기록되어 있다. 그의 성격 또한 칼끝처럼 날카로워서 조금이라도 어긋나면 욕을 보이는 불같은 성질이 몹쓸 독 같았다고 전한다. 사람들이 말하길 그 성질은 몹쓸 독이어서 고치기 어렵다고들 하였다. 늘그막에는 남의 집에서 더부살이를 하다가 결국 죽음에 이르렀다고 한다. 자신의 생각에는

잘 그려진 그림인데 사려는 사람이 제대로 평가를 안 하면 그 자리에서 북북 찢어 버렸다고 하니 확실하고 예리한 성품이었을 것이다.

　　신광수(申光洙, 1712~1775)는 「최북설강도가(崔北雪江圖歌)」를 남겼는데 최북과 어울려 흥취를 맛보고자 하였던 그의 생각이 드러난다.

　　　　최북이 장안에서 그림을 파는데

　　　　평생 사는 초옥은 사방이 다 비었다네

　　　　문을 닫아걸고 종일 산수화를 그리니

　　　　유리 안경과 나무로 된 필통만 있지

　　　　아침에 한 폭을 팔아 아침밥을 먹고

　　　　저녁에 한 폭 팔아 끼니를 해결한다네

　　　　날은 추운데 객은 낡은 담요 위에 앉았고

　　　　문밖의 작은 다리엔 눈이 세 치나 쌓였네

　　　　그대에게 청하노니, 내가 올 때는 雪江의 그림에

　　　　斗尾의 물살과 달빛 아래로 나귀를 타고 가는 사람

　　　　그리고 청산마다 환한 흰빛이 바라보이게 그려 주게

　　　　어부의 집은 눈에 눌리고 낚시 배만 외로우니

　　　　어찌 파교와 고산 풍이라고만 할 것인가.

　　　　눈 속에 단지 맹호연이나 임포만 있을까나

　　　　그대와 나도 봄날 도화수를 기다리며

　　　　흰 종이 위에 다시 봄 산을 그려 보세나

崔北賣畫長安中 生涯草屋四壁空

閉門終日畫山水 琉璃眼鏡木筆筩

朝賣一幅得朝飯 暮賣一幅得暮飯

天寒坐客破氈上 門外小橋雪三寸

請君寫我來時 雪江圖斗尾

月溪騎蹇驢 南北靑山望皎然

漁家壓倒釣航孤 何必灞橋孤山風

雪裏但畫孟處士林處士

待爾同汎桃花水 更畫春山雪花紙

그가 죽고 난 뒤 신광수의 아우 신광하(申光河, 1729~1796)가 쓴 「최북가」가 있다.

체구는 자그맣고 눈은 애꾸였지만
술 석 잔 마시면 거칠 것이 없었다네
　　　　　　…
술에 취해 미친 듯 붓을 휘두르니
귀한 집안에 한낮의 산수가 펼쳐지고
그림 한 폭 팔고 나서 열흘을 굶더니
크게 취해 돌아오던 한밤중에
성곽 모퉁이에 쓰러졌다네
아! 최북이여

몸은 비록 얼어 죽었어도 그 이름은 영원하리라

　그가 정말 술에 취한 채로 얼어 죽었는지는 알 수 없으나 그의 광기가 결국 외롭고 쓸쓸한 죽음을 가져오게 하였을 것이고, 그런 면에서 〈풍설야귀인〉은 그의 자화상일 수도 있을 것이다.

作家 장 그르니에(Jean Grenier, 1898~1971)

프랑스 브르타뉴 출생으로 알제리 대학에서 미학을 강의했고, 제자였던 소설가 알베르 카뮈(Albert Camus)에게 많은 영향을 준 작가이다.

4

—

움직이는 진경眞景

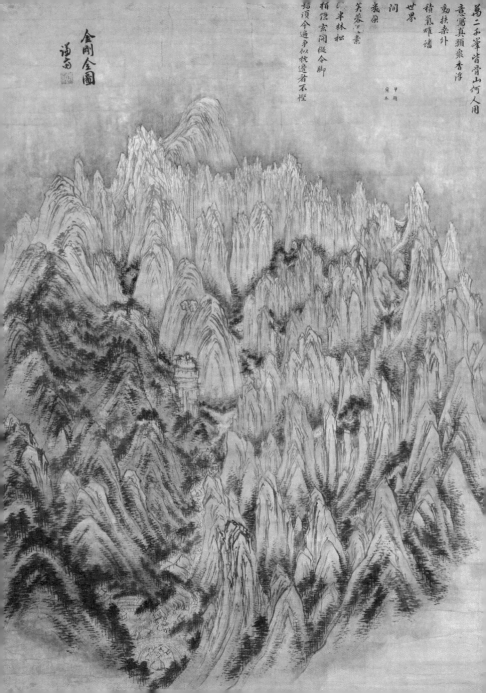

가는
길이

화엄이다

❖
정선(鄭敾, 1676~1759)의 《금강전도(金剛全圖)》
종이에 수묵담채 | 130.7×94.1cm | 삼성미술관 리움

내 안에 풍경이 있다

　시인은 여행 중이다. 커다란 배낭 하나를 등 뒤에 둘러멘 시인은 꼭 언제, 어디로 가야 하는 것은 아닌 듯 여기저기를 두리번거리며 걷는다. 그의 신발은 누추하고, 굽은 닳아 한쪽으로 기울어졌다. 어쩌다 닳은 굽 때문에 발목을 삐끗거리며 몸 한쪽이 기울어지기도 한다.

　배낭 속에는 지도가 한 장 들어 있다. 지도 한편에는 함께 살아가는 가족의 얼굴이 그려져 있고, 또 한편에는 어느 섬에서 구멍 난 문틈에 종이를 바르며 사는 오래된 친구가 웃고 있다. 그리고 험난한 도시의 거리에서 밥을 벌어먹는 아이들이 있고, 먼 계곡 고적한 산사에서 머리를 깎은 제자가 있다.

　그의 고단한 발이 멈추어 선다. 시인은 허리를 굽혀 자신이 밟고 있는 흙덩이와 발에 차이는 돌멩이들을 만지기도 하고, 쭈그리고 앉아 허겁지겁 달아나는 개미들을 찬찬히 살피기도 한다. 그리고는 여기저기를 둘러보다가 사람들이 흘리고 간 거품 같은 슬픔의 흔적들을 배낭에 쓸어 담는다.

　　　누항에 짐을 벗어 놓고
　　　백두대간에 들다

거칠거칠한 발걸음

봉우리마다 장엄 피리 소리

산지팡이로 땅을 구르며

허공을 잡아채면

번쩍 우주가 들어 올린다

아홉 구멍 퀭한 이 육신

걷고 또 걸으리

물 없는 능선을 홀로

— 최명길의 詩 「입산」

　시인은 가방에서 지도를 꺼낸다. 지도 안에는 새로 그어진 길과 그 길마다 스며든 슬픔의 흔적들이 있고 사람들의 얼굴이 있다. 삼천리 방방곡곡이 다 금수강산인 이 땅에서도, 새로 길을 그린다고 다시 행복하고 평화로운 것은 아니어서 그는 혼자 앉아 경전을 읽듯 지도를 읽는다.

　같은 지도 위에서도 축적이 제각각인 온갖 풀과 나무들이 제 이름표를 꺼내면 사람과 바다가, 집과 짐승이, 게와 연꽃이 제 생긴 대로, 입체적으로 엎드리고 올라앉고 뒤집히면서 살아가는 지도가 되는 것이다. 마치 피카소의 그림처럼 왼쪽과 오른쪽, 위와 아래, 육체와 영혼이 서로 껴안다가 혹은 서로 외면하다가 어느 순간 자연과 인간이, 물질과 정신이 서로를 순응하는 순간이 오면 비로소 시인은 그의 경전을 덮을 것이다.

겸재(謙齋) 정선(鄭敾, 1676~1759)은 우리나라 회화사에서 '진경산수'라는 화법을 처음으로 시작한 위대한 화가로 불린다. '진경산수'란 용어는 당시의 화단에서 으레 따르던 중국의 화제와 화법을 버리고, 우리나라 산수를 있는 그대로 제대로 표현하는 독특하고 새로운 화법을 말한다. 겸재의 그림에서 우리는 우리나라 물과 땅의 생김새를 만난다. 그러나 눈에 보이는 그대로를 사진 찍듯이 그려낸 것이 아니다. 분명 우리의 금수강산이지만, 그 안에 깃든 정신은 이상 세계를 향한 화가의 지향이 담겨 있다. 그림이 보이는 그대로만 묘사한다면 그것은 동아시아에서 이어져 내려온 전신(傳神)이나 사의(寫意)로 그린 그림이 아니다. 정선은 마음의 눈으로 보는 금수강산을 그려낸 화가였던 것이다. 지금 우리가 '진경산수'라고 부르는 정선의 화풍은 조선 시대 화단에 새로운 전환기를 가져오게 하였다. 이 화풍은 조선으로서의 주체적 미의식을 주제로 한 것이어서 조선 후기의 사회적인 변화와도 잘 어울리는 새로운 화풍이었다.

몰락한 양반 가문 태생으로 알려진 정선은 어린 시절부터 성리학과 역학을 공부하였으며 그림에서도 음양의 조화와 대비의 원리를 독특하게 표현하였다. 그는 묵법을 이용해 부드러운 음의 기운인 흙산을 그렸고, 붓질에 따라 달리 표현되는 성질을 이용하여 뾰족하고 날카로운 바위산을 양의 기운으로 표현하였다. 그래서 우리 산천의 아름다움을 오로지 아름다움 그대로, 느껴지는 그대로 표현할 수 있었던 것이다. 눈에 보이는 단순한 외형이 아니라 본질을 있는 그대로 표현한다는 것이 그가 시작한 진경산수이다. 그래서 정선의 진경은 눈에 보이는 그대로를 그리는 실경하고는 다르며, 사물이 가진 내적 진실을 찾아 그린 그림이다.

결국 사물이 가진 기(氣)와 질(質)의 바탕에 화가의 마음에 든 풍경을 더불어 표현한 것이라고 할 수 있다. 그러므로 정선의 그림은 그리고자 하는 대상의 기질이 화가의

정신을 통하여 새롭게 구현되는 전신을 보여 주는 것이다. 그 전신은 그리고자 하는 대상의 것이면서, 화가의 전신이기도 한 점이 정선의 위대함이다.

그림이 가면 시가 왔다[詩畵換相看]

겸재 정선에게는 평생을 함께 한 친구가 있었으니 그가 바로 시인 사천(槎川) 이병연(李秉淵, 1671~1751)이다. 80세를 살다 간 그는 13,000여 수에 달하는 시를 남겼고, 죽은 뒤 『영조실록(英祖實錄)』에 졸기가 써질 정도로 당대를 풍미한 시인 중 한 사람이었다.

지금의 북악산인 백악산 아래 순화방(順化坊)에 살았던 정선은 김창흡(金昌翕, 1653~1722)의 문인이던 이병연과 관아재 조영석(趙榮祏, 1686~1761)과 어울려 지냈다. 어렸을 때 명문가인 김창흡의 문하에서 공부를 한 것으로 알려진 정선은 북쪽에 모인 노론의 명문자제들과 자연스럽게 교유를 하게 되었을 것이다.

이병연은 정선보다 다섯 살이 위였으나 그들은 60년간 우정을 이어 왔다. 그들의 우정은 시와 그림이 하나라는 동서양의 공통된 깨달음을 직접 보여 준 아름다운 대화로 많이 알려져 있다. 정선이 양천 현령으로 있던 시절인 1740년 초가을, 한강 주변의 아름다운 경치를 그려 이병연에게 보냈다. 물론, 그림을 받은 이병연은 시를 보내 화답하였다. 이때 그들이 주고받은 시와 그림은 『경교명승첩(京郊名勝帖)』이라는 시화첩으로 남아 있다. 이병연이 정선에게 보낸 서찰 중에 '겸재와 약속하길, 시가 가면 그림이 오기로 하였으므로 약속대로 오가는 일을 시작한다'는 대목이 있다. 아마도 시가 먼저 가기도 하였고 그림이 먼저 가기도 하였던 것으로 보인다. 두 사람의 아름다운 약속을

그린 그림이 바로 〈시화상간도(詩畫相看圖)〉이다. 정선은 그림 한쪽에 이병연이 보낸 서찰 중 일부를 제시로 써놓았다.

나의 시와 그대의 그림을 서로 바꾸어 보니
그것의 경중을 어찌 말로 논하여 값을 매길 것인가?
시는 간(肝)에서 나오고 그림은 손이 휘두르니
어떤 것이 더 쉽고 어떤 것이 어려운지 모르겠네
我詩君畫換相看 輕重何言論價問
詩出肝腸畫揮手 不知難易更誰難

백악산 아래 함께 살던 관아재 조영석은 정선보다 열 살 아래였지만 그림을 좋아하고 풍속화를 잘 그렸던 명문가 출신이다. 몰락한 가문의 정선과는 신분상 거리가 있었지만 그들은 서로 통하는 사이였다. 그가 정선의 『구학첩(丘壑帖)』에 쓴 발문에는 이런 내용이 있다.

겸재가 그림을 그릴 때 다하는 정성은, 다 쓴 붓을 땅에 묻으면 무덤이 될 정도에 이를 것이다. 스스로 새로운 화법을 창출하여 여태까지 내려온 산수 화가들의 한결같은 방식의 병폐와 누습을 씻어 버리니, 조선적인 산수화법은 비로소 겸재에서 출발한 것이다.
若其功力之至 則亦幾乎埋筆成塚矣 於是能自創新格 洗濯我東人 一列塗沫之陋 我東山水之畫 盖自元伯始開闢矣

바람이 맑고 달이 밝았던 어느 겨울밤, 겸재가 막내아들을 데리고 조영석을 찾아왔다. 그러더니 지난번 약속을 지키겠다며 붓과 벼루를 찾는 것이었다. 잠시 후 두껍닫이 방문을 화선지로 삼아 붓을 냅다 휘둘러 〈절강추도도(浙江秋濤圖)〉를 그렸다고 한다. 물론 조영석은 그 그림에 시를 읊었고, 다음날에는 사천 이병연이 와서 그림을 보고 시를 지었다.

한 시대의 시인과 화가들의 아름답고 열정적인 이야기는 디지털 시대를 살아가는 시인의 가슴을 아리게 한다. 어쩌면 그들은 성별이나 나이와 상관없이 서로를 깊이 사모하고 그리워하였을 것이다.

만다라(曼陀羅)에 닿다

겸재 정선은 평생에 걸쳐 금강산을 그렸다. 그가 처음 금강산을 가게 된 것은 금화의 현감으로 부임하였던 이병연의 초청 덕분이었다. 1711년 8월, 스승이던 김창흡을 비롯하여 다섯 사람이 함께 한 여행이었다. 정선은 이병연과의 친분도 깊었지만 금강산의 아름다운 풍광을 그림으로 그리기 위해서 함께 동행하였을 것이다. 이때 그린 금강산 그림은 1711년 엮은 『신묘년 풍악도첩(辛卯年楓嶽圖帖)』으로 남아 있는데 이 화첩은 겸재가 남긴 그림 중 가장 이른 시기의 그림이다. 그때 정선의 나이 서른여섯 살이었다. 어쩌면 그는 서른여섯이 되도록 그림 그리는 일을 단순한 여기로 여겼을지 모른다. 화가의 삶이 자신의 숙명인 것을 받아들이지 못하였거나, 아니면 아주 늦게 내재된 천기를 발휘한 인물일 수도 있다.

당시에 유행하던 금강산 기행의 일반적인 여정은 동대문 밖을 지나 경기도 양주를 거쳐 포천과 철원을 지나 금화에 이르러 가는 길이었다. 신묘년에 금강산을 다녀온 정선은 이듬해 1712년 다시 금강산을 찾았다. 이때는 이병연의 부친과 이병연의 동생이 함께 하였다. 이때 유람에서 그린 그림을 첩으로 꾸며 『해악전신첩(海嶽傳神帖)』을 남겼지만 소실되고 말았다. 이후 정선은 1747년에 노령의 무르익은 필력으로 다시 금강산을 그리고 『해악전신첩』이라고 이름 붙였다. 지금 이 첩은 간송미술관에 소장되어 있다.

금강산으로의 여행을 다녀온 5년 뒤에 정선은 종6품인 관상감으로 첫 벼슬을 하게 된다. 과거에도 나가지 못하였던 그가 관상감을 할 수 있었던 것은 천문학에 밝았던 그의 재주를 알아주었던 것으로 생각된다. 후대에 풍고(楓皐) 김조순(金祖淳, 1765~1832)이 정선이 김창집(金昌緝, 1648~1722)에게 벼슬을 부탁하였다는 글을 보면 짐작이 간다. 김창집은 김조순의 선고조(先高祖)이다. 당시의 권력가 장동(壯洞) 김씨 집안 형제들은 정선의 능력을 알아보았을 것이다.

겸재의 그림 솜씨는 1733년 경상도 청하의 현감으로 부임을 하면서 더욱 무르익었다. 그러나 벼슬을 한 지 20년이 다 되도록 종6품인 현감에 머무르는 겸재의 벼슬길은 몸도 마음도 힘들고 곤궁하였으리라 생각된다. 당시 삼척에는 부사로 부임한 이병연이 있었으며 간성에는 이병연의 동생이 군수로 나가 있기도 하였다. 아마도 이 시기에 동해안을 따라 쭉 이어져 있는 고장에서 관직을 맡고 있던 세 사람이 함께 어울려 금강산 기행을 하게 된 게 아닌가 싶다. 그랬다면 이때 그렸을 금강산 그림이 바로 국보로 지정된 그림 〈금강전도(金剛全圖)〉이다.

들어보라, 산줄기 어느 하나를 붙들고

온몸을 들이대어 보라

꽃망울 망울지듯 망울진 산봉우리

천지의 산이 모두 그리로 와 울리리라

가령 마을 아주 조그만 뒷동산이라 할지라도

올라가 사방에 눈을 주어 보라

능선을 능선끼리 헝클어지듯 풀어지며

허공을 끌고 와 춤을 출 것이다

한 산에는 만 산의 뿌리가 있다

그 뿌리는 다시 줄기를 뻗어 산을 낳고

강을 낳고 벌판과 언덕을 낳고 풀과 나무를 낳고

날짐승과 들짐승을 뛰놀게 한다

너와 나의 둥지 또한 거기 놓인다

한 산은 만 산이요 만 산은 한 산이다

한 산의 줄기는 만 산에 뻗쳐있고

만산의 뿌리는 한 산을 향해 굽이친다

산아 네가 나요 내가 너다

– 최명길의 詩 「산노래」

〈금강전도〉에는 장안사의 무지개다리인 비홍교를 시작으로 봉우리 사이에 앉은 표훈사, 정양사와 원통암, 보덕굴, 마하연, 은적암, 영원암, 지장암 등 작은 암자까지도 고스란히 그려져 있다. 그러면서 그림의 한가운데로 만폭동의 물소리가 흘러넘치는 듯 장엄하다. 또 그림의 윗부분에는 금강산 비로봉이 우뚝 솟아 있어 금강의 위엄을 여실히 보여 주고 있다.

21세기에 인공위성으로 촬영한 장면도 이처럼 금강산 일만 이천 봉 하나하나의 아름다움과 독특한 형태를 한눈에 보여 줄 수 있겠는가?

마음속에 든 지도, 화엄

서양 그림의 공간에 원근법이 있다면, 동양 그림에는 초월적 공간이 있다. 눈에 보이는 형태적 거리가 아니라 정신의 무궁한 속까지를 오고 가는, 현실과 이상이 조화를 이루는 체험적 공간인 것이다. 그러한 초월적 공간이 들어 있는 〈금강전도〉는 겸재 정선이라는 화가의 정신을 넉넉히 뿜어내면서 조선의 동쪽에 있는 영험한 산을 그린 그림이다. 그러면서도 그림 속의 금강산은 절대적인 금강산일 뿐 화가에 의해서 변형되거나 조작된 산이 아니다. 그래서 〈금강전도〉가 있는 세상은 겸재 정선이 평생을 기다렸던 이상 세계, 화엄의 땅인 것이다.

정선이 살았던 시대는 비교적 정치적, 경제적으로 안정되어 여행이 유행처럼 번지게 되었다. 여행을 하고 시문을 짓는 기행문학이 발전하였고, 명승고적을 그림으로 그리는 일들이 사대부층에 널리 퍼졌다. 그중에서도 금강산은 사대부라면 누구나 한 번

쯤은 다녀와야 행세를 할 만큼 선호하던 여행지였다. 기암괴석과 아름다운 계곡이 일만 이천 봉의 봉우리마다 가득한 금강산은 단순하게 아름다운 산이 아니었다. 금강산을 다녀왔다는 것은 무릉도원이라도 다녀온 것처럼 사람들을 들뜨게 만들었다. 결국 금강산은 사대부들의 이상향이었다. 조선 초에는 중국의 소상팔경(瀟湘八景)이나 동정호(洞庭湖)를 그리워하던 사대부들이 이제 조선의 땅에 있는 금강산을 실재하는 이상향으로 삼았다고 할 수 있다.

생육신의 한 사람인 남효온은 금강산 기행문을 쓰면서 '옛날 어느 나무꾼이 우연히 이곳에 왔다가 훗날 다시 찾으려 하였으나 찾을 수가 없었다. 그래서 산 아래 사람들은 이곳을 신선들이 사는 곳이라 여겼다고 한다'라고 전하였다. 이 말은 도연명이 쓴 「도화원기」를 은근히 흉내 낸 것이니, 결국 당시 금강산은 선비들에게 무릉도원으로 통하였던 것이다.

김창흡은 젊은 시절 말을 타고 혼자 한 달 남짓 금강산에 다녀왔는데, 창흡의 형인 김창협도 동생의 여행담을 듣고서 그동안 꿈꾸기만 하던 금강산을 가보기로 결심한다. 그리고 유람을 다녀와서 「동유기(東遊記)」를 썼다.

> 금강산을 처음 본 뒤로, 여태 보았던 산은 모두 흙덩어리와 돌 더미에 지나지 않는다고 생각하였다. 이제 동해의 총석정을 보고서야 평생 본 물이란 물 모두 졸졸 흐르는 시냇물이거나 발자국에 고인 물에 지나지 않음을 알겠다.

그림 속의 금강산은 단순히 한반도의 동쪽에 있는 산이 아니다. 겸재 정선의 마음속을 몇 번이나 들락날락하면서 자신의 진정한 본질을 보여 주는 살아 있는 산인 것

이다. 이러한 화법을 미술사학자 이태호 교수는 '발로 걸어서 기억한 형상' 또는 '발로 상상하여 그린' 그림이라고 말한다. 그래서 그의 그림은 다시점과 이동된 시점이 하나로 어우러진 일종의 만다라(曼陀羅)라고 할 수도 있는 것이다.

금강산 일만 이천 봉우리가 다 내다보이는 곳이 내금강의 정양사 서쪽 누각이라고 한다. 분명 겸재도 정양사의 헐성루에 올라 금강산의 봉우리 하나하나를 눈여겨보았을 것이다. 고려 말 문인 이곡(李穀, 1298~1351)은 정양사에 올라 시를 읊었다.

이 산은 볼수록 괴이하고도 기이하여

화가와 시인을 서글프게 하네

다시 한번 가장 높은 곳에 오르고 싶지마는

다리 힘이 쇠할 때가 아닌데 어쩔 수가 없구나

玆山恠恠復奇奇 愁殺詩人與畫師

更欲登臨最高處 嗟嘖脚力未衰時

겸재 정선의 〈금강전도〉는 130cm의 길이와 94cm의 폭을 가진 종이에, 산봉우리 일만 이천 봉이 남김없이 그려져 있는 그림이다. 실재하는 종이는 크지 않지만, 그림을 보고 있으면 온 삼라만상이 다 들어와 있는 느낌이다. 태극의 구도 혹은 달항아리 모양이라고 불리는 전체적 조망이 겸재 정선이 지닌 철학을 보여 준다고도 한다.

이태호 교수의 말대로 정선이 그려낸 참된 경치인 '진경'은 '신선경(神仙境)'이나 '선경(仙境)'의 의미가 내포된 철학적인 공간이다. 그러니 그림 속의 금강산은 겸재가 평생에 걸쳐 그려내고자 하였던 이데아였을지 모른다.

물질과 정신이 궁핍하지 않은 세계, 한 물질이 한 정신에, 한 정신이 한 물질에 상처 주지 않는 세계, 그래서 사람이 살 만한 세상이 되는 것이 어쩌면 더 무궁한 화엄이 될 수 있을지도 모른다. 그래서 그가 오르려는 화엄 세계는 무궁한 창천에 있는 것이 아니라 인간 세계에 있음을 깨닫게 된 것이 아니겠는가?

시인은 세 들어 살고 있는 이 세상의 고통을 견디고 있다. 그리고 집은 따뜻한 곳이라고 믿고 싶어 한다. 300년 전에 겸재 정선이라는 화가가 금강산을 오르내리며 한 세계를 만들어 갔듯이 시인은 사람들이 사는 길 위에서 한 세계를 만들어 간다.

그래서 시인은 산에 들어서도 인간을 생각하고 방 안에 앉아 경을 읽으면서도 세상을 생각한다. 어쩌면 그가 생각하는 무궁의 세계야말로 사람 자체인지 모른다. 그래서 철저하게 사람의 일에 관심과 애정을 갖고 있으면서 사람들 사이를 여행하고 있는 것은 아닌가?

시인은 집으로 돌아온 뒤 자신이 만들어 놓았던 길을 되돌아본다. 그러나 길은 이미 지워지고 없다. 길은 제 안에 품고 있던 씨앗을 태워 다시 새로운 흙을 준비하고 있기 때문이다. 그것이 바로 생명의 속성이고, 삶의 속성임을 시인은 안다. 그래서 우리가 살아가는 세상은 항상 따뜻하고 안락한 것이 아니라 끝없이 떠나고 돌아와야 하는 길이라고 말한다. 그래서 그는 오랫동안 산과 함께 세상을 다독이며 살았던 것인지 모른다.

詩人 최명길(1940~2014)

강원도 강릉 출생으로 1975년 『현대문학』 등단하였다. 시집으로 『화접사』, 『풀피리 하나만으로』, 『하늘 불탱이』, 『바람 속의 작은 집』, 『산시 백두대간』 등이 있다.

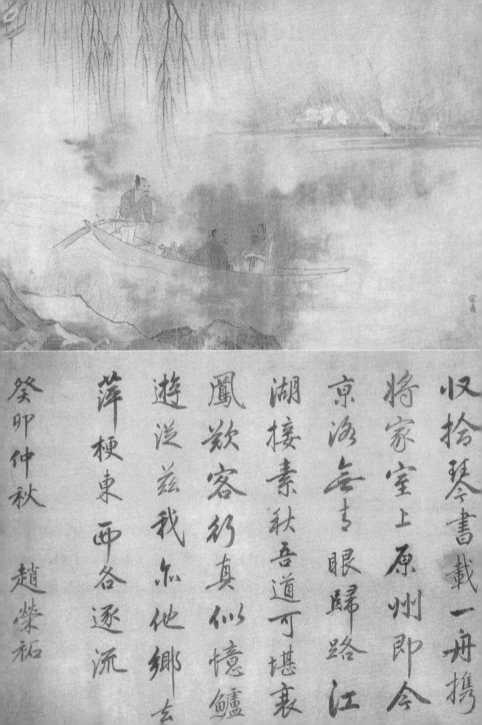

收拾琴書載一舟攜
將家室上原州即今
京海無書眼歸路江
湖接素秋吾道可堪
鳳歡客行真似憶鱸
遊這茲我尔他鄉去
萍梗東西各逐流

癸卯仲秋　趙榮祏

사향노루의

배꼽

❖
조영석(趙榮祏, 1686~1761)의 〈행주도(行舟圖)〉
종이에 수묵담채 | 42.0×29.0cm | 개인 소장

버드나무 아래의 이별

　1723년, 조영석(趙榮祐, 1686~1761)은 사화와 관련되어 원주의 강마을로 돌아가는 친구 김상리(金相履, 1671~1748)를 위하여 그림을 그렸다. 사실 그는 오랫동안 붓을 뒤로 밀어 놓았었다. 당분간은 그림을 그리지 않으리라. 험난한 정치의 물결 속에서는 그저 고요히 기다려야 한다고 뒤로 물러나 있었다. 그러나 먼 길을 떠나는 친구를 위해서 먼지 앉은 붓과 종이를 꺼내 들었던 것이다. 마른 붓에 물을 적셔 먹물을 입히고 붉고 푸른 안료를 입힐 때 그는 잠시 화가로 돌아갔다.

　조영석은 그림 말고도 서문과 시까지 써서 주었다. 1723년 가을이었다.

> 한 척의 배 위에 거문고와 책을 챙겨 싣고
> 집안사람들을 이끌고 원주로 가려는구나
> 收拾琴書載一舟 携將家室上原州
>
> …

　그리고 이듬해 봄인 듯, 시인 정래교(鄭來僑)가 쓴 전별시도 전한다.

다 떠나는구나 임금과 통하지 못함을 깨달은 사람들

봄날 강물은 그득하고 배에 올라 살구나무 골짜기로 들어가는구나

此去人皆羨 知君計不踈 乘舟春水滿 入峽杏花村

...

조영석은 친구가 돌아갈 고향의 푸른 물을 생각하며 옛날 버드나무 껍질 속을 오르던 물소리를 기억하였을 것이다. 겨우내 버드나무를 오르내리던 물소리는 봄날, 출렁이는 가지 끝마다 고운 초록 이파리를 뱉어낸다. 한가하게 배를 타고 놀던 그리운 한 시절은 지나갔다. 멀리 물가에서 먹이를 찾는 백로들의 모습은 그저 아름답기만 하였었다. 그런데 이제 친구도, 조영석도 멀리 숨어 지내게 되었으니 그림에 부친 시의 마지막 행인, 부평초처럼 동으로 서로 각자 떠돌아다니는 신세가 되었던 것이다.

당대의 명문 함안 조씨 조영석의 집안은 국정의 중심에 있던 노론 집안이다. 당시 조선의 정치는 장희빈의 아들 경종이 임금에 오르고 나서 장희빈의 처벌 문제를 두고 노론과 소론이 정쟁을 벌이고 있었다. 노론인 함안 조씨 집안은 장희빈의 처벌을 강력히 주장하였고, 연잉군을 왕세제로 옹립하여 섭정하기를 주장하였다. 그러나 결국 노론은 소론에게 밀려 모두 처형되거나 유배되고 좌천되었다. 조영석까지는 사화의 칼끝이 닿지는 않았으나 스스로 자신이 처해야 할 자리를 깨닫고는 관직을 버리고 한적한 시골에 몇 년간 은거해야만 하였던 것이다.

어린 민물장어들이

강의 하류 쪽에서 헤엄치고 있다

흙탕물 속 같은 이 세상이 너무 어지러워

우리들의 힘 멋지게 과시할 수 없다고

어린 민물장어들이 날렵하게 헤엄쳐

썰물의 바다로 빠져나간다

민물장어 횟집이 강의 하류 쪽으로 닻을 내린 오후

꼴같잖은 너희들이 자꾸만 맑은 물을 흐려 놓는다고

어미 민물장어들은 익숙하게 헤엄쳐

강의 상류 쪽으로 거슬러 올라간다

어린 민물장어들의 노을빛 속살이

강의 하류 그 횟집의 적쇠 위에서

노릿노릿하게 익어 가는 저녁

　　　　－ 김철주의 詩 「민물장어 · 2」

　　화가와 시인이 만나는 우주는 변화와 생성의 진리 속에 존재한다. 시인이 매달려 있던 버드나무 아래를 조선의 선비 조영석이 지나갔고, 이름을 알 수 없는 수많은 사람이 또 지나갔다. 오늘날 시인이 다시 그 나무의 껍질을 노래한다면, 그것은 생명의 순환이 가져다주는 신비이다.

　　그리고 버드나무가 머리칼을 늘어뜨린 강물 속에는 제 앞날을 알지 못하는 어린 민물장어들이 있다. 세상을 모르는 어린 물고기들이 더 넓은 바다 쪽으로 지느러미를 흔들 때, 거기에서 그들을 기다리는 것은 그물이고 덫이다. 세상에 익숙한 물고기들이

때가 되면 상류 쪽으로 돌아가는 이유를 순수한 어린 것들은 눈치채지 못하였기 때문이다. 그래도 강물 속에는 어미를 따라 이미 상류 쪽으로 지느러미를 돌린 장어들도 많을 것이다.

관아재 조영석이 정치의 소용돌이 속에서 선택한 것이 은거의 삶이었던 것처럼, 시인도 강물 속에서 몸을 되돌려야 했던 시간이 있었을 것이다. 어쩌면 더 튼실한 지느러미를 등허리에 매달고 싶었을지도 모른다. 좀 일찍 커버린 지느러미의 가시 때문에 제 살이 멍이 들 수도 있겠지만 그게 뭐 대수인가.

민중을 바라보다

우리나라 회화사에 있어서 조선 시대의 전성기는 당연히 영·정조 시대인 17~18세기라고 할 수 있다. 문화예술에 있어서 르네상스라고 불릴 만큼 질과 양으로 가장 풍성하였다고 평가받는 시기이다. 그런 만큼 조선 시대 회화사에 있어서도 가장 활발하게 그림이 그려졌던 시기였으며, 특히 관아재 조영석이 생존하였던 시기에는 위대한 화가로 일컬어지는 겸재 정선, 공재 윤두서, 현재 심사정 등이 선비 화가로서 이름을 남겼다.

관아재 조영석은 영조 시대에 가장 뛰어난 인물 화가로 평가받았으며, 사대부 출신으로 초상화뿐만 아니라 산수 인물이나 고사 인물을 잘 그렸고, 스케치로 그린 일반 백성의 모습들이 다양하게 남아 전해진다. 또 화가 김홍도 이전에 우리나라 풍속화의 시발점을 만든 사람으로 공재 윤두서와 함께 관아재 조영석이 꼽힌다.

당시에는 풍속화를 속화라고 하여 비하하기도 하였지만 이미 사대부들의 가슴 속에는 민중들에 대한 따뜻한 애정이 싹트고 있었다. 그들의 성리학적 가치는, 책을 읽고 공부한 바를 행하며 다스리는 데에 머물지 않고 민중들의 삶에까지 관심과 애정을 가지는 것으로 발전하고 있었다.

관아재 조영석이 남긴 화첩이 있는데 스케치로 그린 『사제첩(麝臍帖)』이다. 사제첩은 사향노루의 배꼽이라는 뜻으로 '麝臍'라고 쓰여 있는 표지의 오른쪽에 '다른 이에게 보여 주지 말라, 어긴다면 내 자손이 아니다(勿示人犯者非吾子孫)'라는 엄중한 경고문이 쓰여 있다. 아마도 자신의 그림을 세상에 알리고 싶지 않았던 사대부로서의 명분이었을 것이다.

사향노루는 중앙아시아와 시베리아 그리고 우리나라에도 살고 있는 사슴과 동물이다. 천연기념물로 지정되어 있기도 한 사향노루는 수컷의 하복부와 생식기 사이에 향낭이 있어 점액질의 향이 들어 있다고 한다. 사냥꾼들이 그 향낭을 노리고 총을 쏘면 사향노루는 발버둥을 치며 자신의 생식기 근처를 물어뜯는다고 전한다. 사향노루는 죽음의 순간에 자신의 몸에 품고 있는 사향만큼이나 절실한 고통과 마주하는 것은 아닌가? 그래서 사냥꾼은 향낭이 버려질까 봐 함부로 총질을 못 하고 한 방에 명중시키기 위해 사력을 다한다는 것이다. 그러나 그 사향노루도 멸종 위기에 처해 있다. 우리가 탐하는 아름다움은, 탐하는 만큼 고통스럽게 우리에게서 멀어져 간다.

그런 의미에서 조영석이 자신의 화첩 제목을 사향노루의 배꼽이라고 한 이유를 알 것 같기도 하다. 그의 그림은 사향을 담고 있는 향 주머니인 것이다. 어쩌면 출세의 명분이나 사대부로서의 삶보다도 그가 지닌 가치는 향 주머니 속 붓과 안료와 화선지일지 모른다. 그 향 주머니가 열리는 순간 그는 고통스러울 것임을 알고 있었다. 그래서

관아재 조영석은 자신이 한 마리의 사향노루임을 감추려 한 것은 아닐까?

사제첩에는 여자들이 바느질을 하는 그림, 선비들이 우유를 짜는 모습, 새참을 먹는 사람들, 목기를 깎는 사람을 주제로 한 그림 등 모두 14점의 그림이 모아져 있다.

이덕무의 『청장관전서』에 실려 있는 글 중에서 조영석의 그림을 모사(模寫)한 화첩에 대한 이야기가 전한다. 어떤 이가 관아재 조영석의 풍속도를 수집해서 베껴 그린 그림이 70여 점이나 있었는데 그 그림을 보고 서화가였던 허필(許佖)이 속된 평을 하였다. 허필은 세 여자가 바느질하는 그림에 다음과 같이 썼다.

> 한 계집이 가위질을 하고
>
> 한 계집이 주머니를 붙이고
>
> 한 계집이 치마를 깁는다
>
> 세 계집이 모여 간(姦)이 되니
>
> 접시를 뒤집을 수도 있겠구나
>
> 一女剪刀 一女貼囊 一女縫裳 三女爲姦 可反沙碟

내용으로 보아 『사제첩』에 포함된 바느질하는 그림을 모사하였던 그림으로 생각된다. 여성을 그림의 주제로 삼은 것은 민중과 여성에 대한 조영석의 의식이 조금은 열려 있었다는 반증이기도 하다.

그런데 그림을 보는 남자들의 시선은 역시 고루하다. 옷감을 자르고 꿰매어 옷을 만드는 여자가 세 명이나 되니, 계집[女] 셋이 모여 간사할 간(姦)이 된다는 이야기이기도 하고, 이제는 여자들이 세상일에 나설 수도 있겠다는 우려 섞인 농담일 수도 있었

을 것이다.

그러나 허필은 아무리 조선 후기라고는 하지만 역시 점잖지 못하다는 평을 듣고 말았다. 이덕무는 허필의 화평을 듣고 "재기 있는 문인으로서 풍속을 모르면 훌륭한 재주라고 할 수 없으며, 만약 민중들의 풍속이라고 멀리한다면 사람으로서의 정이 아니다"라고 일침을 놓았다.

그림 속의 세 여자는 어머니와 두 딸처럼 보이는데, 맨발을 뻗고 앉아 바느질을 하는 여자의 모습이 일반 서민의 모습을 그대로 보여 준다. 사대부 명문가 출신인 조영석이 눈에 보이는 그대로 여성들의 삶을 그렸다는 것을 알 수 있다.

〈새참〉에도 그러한 조영석의 시각이 그대로 나타나 있다. 새참을 내온 여인, 식사의 가운데를 차지하고 앉은 갓을 쓴 사람, 두셋씩 마주 앉아 밥을 먹는 사람들, 아이의 입에 숟가락을 가져가는 사람. 그림에서는 새참을 먹는 바쁘고 즐거운 소리가 들리지 않는다. 아주 멀리서 그들의 모습을 지켜보고 있다는 느낌이 든다. 그래서 그림은 단순하고 소박하고 고요하다. 어쩌면 이 고요함이 바로 조영석다움이고 솔직한 선비의 시선일 것이다. 그는 어차피 사대부가의 문인이었으므로 더 용기 있게 민중 속으로 들어서지 못하였을 것이기 때문이다.

또 〈절구질하는 여인〉이 있다. 단아한 초가집 앞에서 허리가 구부정한 채 절구질하는 여인은 초로에 든 어머니의 모습을 하고 있다. 어떤 꾸밈도 없는 그림 속 물상들이 정직하고 소박하게 살아왔을 가난한 삶을 보여 주고 있다. 반듯하고 깔끔하게 빗질한 마당에서 그녀가 찧는 것은 쌀일까 보리일까 하는 상상을 한다.

그녀가 묶어 놓았을 빨랫줄은 처마 밑에서 시작되어 절구를 세워 둔 나무 기둥에 연결되어 있다. 그것도 팽팽하게 휜 저고리 속을 꿰고 있다. 저고리의 소맷부리에서

고대를 지나 왼쪽 소맷부리로 나오게 끈을 걸어 일직선으로 나무에 묶었을 그녀의 살림살이를 짐작할 수 있다. 저렇게 말린 저고리는 구김이 훨씬 적었을 것이어서 별도의 다림질을 하지 않아도 남편이나 아들에게 말끔한 옷을 입힐 수 있었을 것이다.

저 여인이 집중하고 있는 절구질은 가족들에게 먹일 음식일 것이며, 저 여인이 골몰하며 널어놓은 흰 저고리는 가족에게 입힐 의복인 것이다. 거기에 그들의 삶의 가치와 진실이 있다. 그 진실은 마치 누에가 실을 만들어 내는 시간일 수도 있다. 사대부 양반이 보는 민중들의 고요와 침묵은 누에의 고요한 시간이자 집중의 시간이다. 그렇게 조선의 민중들은 고요한 침묵의 시간을 지나 보내고, 서서히 나비가 되어 가고 있었다.

이처럼 민중들의 삶에 다가가서 그들이 살아가는 모습과 소박함을 있는 그대로 표현하고, 또 그 소박한 아름다움과 진실을 그림으로 보여 주고 있음에 조영석이 그렸던 풍속화의 의의가 있다.

순화방(順化坊)에서의 날들

조영석은 숙종 12년인 1686년 2월 14일 서울 인왕산 아래 동네에서 태어났다. 함안 조씨는 당시 노론계의 신흥 세력인 명문이었으며, 그의 선조는 생육신의 한 사람이었던 조여(趙旅)이다. 조여는 수양대군이 임금이 되자 고향인 함안으로 낙향하여 백이산 아래 평생을 은거하였던 충절 높은 선비이다.

그의 할아버지인 조봉원은 안동 김씨의 세력가 집안인 김창집, 김창협, 김창흡을

가르쳤다. 아버지인 조해는 높은 벼슬에 오르지는 못하고 순창 군수를 마지막으로 세상을 떴으나, 그의 맏형인 조영복은 본과에 급제한 뒤 1719년에는 승지로 임명되었으며 동지 부사로 청나라 연경에 다녀오기도 하였다.

조영석은 28세에 진사시에 합격을 하였으나 본과에는 오르지 못하였다. 당시는 노론 세력이 주도하고 있던 때여서 출세를 위해서는 좋은 시기였다. 조영석은 가문 덕분에 33세에 장릉 참봉으로 관직에 나갔으나, 3년이 지난 뒤 일어난 신임사화로 노론계 관료들이 축출을 당하고 말았다. 1724년 영조가 즉위하자 다시 득세한 노론 세력 덕분에 형님인 조영복은 귀양에서 풀리고 조영석도 다음 해에 공릉 참봉으로 관직에 나가게 되었다. 이후 종6품과 정6품직을 두루 거쳐서 1728년에는 제천 현감을 제수받았으나, 그해에 맏형 조영복이 사망하고 더구나 2년 뒤에는 장남이 요절을 하게 되자 그는 현감직을 사직하고 서울로 돌아왔다.

대과에 나가지 못하고 지방을 도는 자신의 신세도 그렇거니와 부모를 일찍 여의고 의지하였던 형과 사랑하는 아들을 잃었던 그의 삶은 매우 우울하였을 것이다. 결국 고향으로 돌아온 조영석은 순화동 장의리 실곡에 있는 집을 사들여 '관아재'라는 현판을 내걸었다.

이처럼 명문가를 배경으로 가졌던 그였지만 열네 살 때 아버지를 여의고 곧이어 어머니까지 여윈 소년 시절은 매우 외롭고 쓸쓸하였을 것이다. 명분과 의를 중요시하였던 사회에서 마음속에 지녔을 욕구 충족의 욕망은 결국 그림을 그리는 것으로 대치되었을 것으로 짐작된다. 예술가는 불완전한 인간이며, 일생은 결핍을 충족시키기 위한 생존 투쟁인 것이다. 그런 면에서 조영석의 그림 그리기는 본능적인 욕구 충족의 방편이었을지 모른다.

순화방의 집은 조영석이 삼척 부사나 적성 현감으로 떠나갈 때나 소임을 끝내고 돌아올 때나 항상 따뜻한 동네였다. 지방 관리로 떠돌다 보면 집에 머무는 시간은 길지 않았지만, 가까운 곳에 사천 이병연과 겸재 정선이 살고 있어 서로를 의지하며 세 사람이 각자 지닌 예술적 취향을 나눌 수 있었기 때문이었다.

시인 이병연이나 화가인 정선 역시 지방관으로 부임을 하면 서로 헤어지고 다시 만나기를 반복하면서 지낸 수십 년의 시간이 오히려 깊은 우정을 나누게 하였다. 세 사람이 만나면 매일같이 시화(詩畵)를 주고받으며 지냈다는 기록이 있음은 서로 간에 연배는 서로 달랐지만 의기가 통하는 관계였음이 틀림없다.

조영석이 겸재의 죽음을 애도하며 쓴 애사를 보면 "겸재는 어려서부터 순화방 백악산 아래 살았고 나 또한 순화방에서 대대로 살았는데 나는 공보다 열 살 아래여서 내가 죽마를 탈 때 그는 관을 쓴 사람이었다. 그래서 나는 항상 그를 공경하고 반말을 하지 않았다"라고 하였다. 미루어 보면 조영석은 겸재보다 가문이나 권세가 더 뛰어난 명문가라는 자긍심은 있었겠지만, 성품이 좋고 가난하지만 고고하였고 역학에 깊었던 정선을 진심으로 존경한 것으로 보인다. 더군다나 그림 그리기를 좋아하던 조영석으로서는 겸재 정선이나 사천 이병연과 어울린다는 것은 무엇보다도 큰 기쁨이었을 것이다.

조영석은 1735년 가을 의령 현감에서 해직되었다. 그 후 몇 년간 순화방에서 한가한 날을 보내게 되었는데, 마침 청하 현감을 마치고 돌아온 정선을 자주 만날 수가 있었다. 그때 정선은 자신의 그림 중에서 마음에 드는 그림은 꼭 조영석에게 보여 주며 아침저녁으로 왕래하였다고 기록하고 있다.

그러던 어느 겨울날, 겸재 정선이 막내아들을 데리고 관아재를 찾아왔는데 바람이

맑고 달도 밝은 밤이었다. 정선이 붓을 들어 순식간에 방문의 두껍닫이에 그림을 그렸는데 바로 중국 절강(浙江)의 가을 물결을 그린 그림이었다. 그 가을밤에 두껍닫이에 발린 흰 창호지에 붓질을 하는 흰 도포 자락의 화가를 상상해 보자.

그러나 그 그림은 조영석이 갑자기 안음 현감에 제수되는 바람에 그대로 두고 떠나오게 되어 안타깝게도 전해지지 않는다.

난 화가가 아니다

사대부가의 자손으로 성리학적 삶을 살아온 조영석은 사대부로서, 문인으로서의 삶이 먼저였고 화가로서의 삶은 그 다음다음의 일일 뿐이었다. 그림을 그린다는 것은 문인들의 수양의 한 방편이며 여기(餘技)라고 생각하였던 것이다. 그래서 그림을 그리는 자로 불리는 것을 거부하였다. 그가 의령 현감에서 파직을 당한 이유도 세조 어진을 그리라는 임금의 명을 어겼기 때문이었다. 영조가 즉위하고 10년이 지나 세조 어진을 모사하는 일에 인물화로 이름이 났던 조영석을 불러올렸지만, 그는 그것은 사대부가 할 일이 아니라는 명분으로 거절하였다. 그가 할 일은 어진을 모사하는 일을 감독하는 역할이었지만, 조영석은 어차피 붓을 들어야 한다며 받아들이지 않았던 것이다. 조영석은 의령 현감에서 파직되고 말았다.

그러나 조영석이 명을 거역한 진정한 이유는 세조의 왕위 찬탈에 저항하였던 선조의 절개에 역행하는 일이라고 생각하였는지 모르겠다. 다른 한편으로, 자신이 진사시에 합격하였을 뿐 문과에 급제하지 못한 데 대한 열등감으로 스스로를 더욱 단속하였

을 수도 있다. 그때 남긴 글에 이런 대목이 있다.

> 좋은 글을 공부했으나 과거에 급제하지 못했고
> 세상 사람들은 나를 그림 그리는 사람으로 보는구나
> 그림 또한 제 흥을 쫓기에 어찌 방해가 되리오만
> 이를 어쩌나 눈은 어둡고 어느새 늙은이가 되었네
> 學麗不得一紙紅 世人看我畵師同
> 畵亦何妨自遣興 其奈眼暗便成翁

조영석이 지닌 인물 묘사의 재주를 나라에서는 내버려 두지 않았다. 1748년 63세가 된 관아재에게 다시 숙종 어진에 참여하라는 어명이 내려졌다. 더군다나 영조는 조영석이 그린 그의 형 조영복의 초상화를 보면서 실물과 거의 똑같다고 생각한 바가 있어서 더욱 기대하였던 것이다. 물론 직접 그림을 그리는 화사가 아니라 감독하는 역할인 감동(監董)이었다. 더구나 당대의 선비 화가인 윤덕희와 심사정과 함께 이름이 명부에 올랐다.

조영석은 감동의 직책으로 숙종 어진을 모사하는 일에 참여하였으나, 붓을 잡고 어진을 그려 주기를 희망하였던 영조에게 곡진하게 뜻을 전하며 붓을 드는 일만큼은 거부하였다. 다행스럽게도 임금의 추고는 더는 없었고 감동직의 시기가 끝난 이후 다시 관직이 제수되었다.

이렇듯 조영석은 당대에 임금이 인정하는 수준의 그림 솜씨를 가진 사대부였지만, 자신이 화원처럼 취급당하는 것에 대한 막연한 두려움과 거부감이 있었던 것으로 생

각된다. 그는 자신의 그림이 단순한 재기가 아니라 명문가의 자손으로서, 조선의 선비로서의 전신(傳神)과 사의(寫意)임을 힘주어 말하고 싶었던 것일까.

관아재 조영석은 노년에 〈설중방우도(雪中訪友圖)〉와 같은 원숙한 필력의 그림을 남겼으나, 말년에 그린 그림은 현재 전해지지 않는다. 그는 명분 없이는 권력에도 무릎을 꿇지 않았던 기개 있는 사대부였다. 화가이기를 원치 않았던 조영석을 조선의 후손들은 선비 화가로, 풍속 화가로 추앙하고 있다.

어쩌면 그는 저세상에서 이제야 편안하게 붓을 들어 사람들의 얼굴을 그리고 있을지도 모른다. 뱃놀이를 하였던 강변에 선 버드나무의 껍질 안에는 겨우내 고치에서 늙어 간 벌레가 숨어 있다. 늙어 간다고 해야 애벌레에서 어른벌레로 커가는 것이지만 겉보기에는 죽은 것처럼 매달려 있을 뿐이다. 그러나 벌레는 고치를 이룬 올을 악기처럼 켜면서 자신의 몸을 늙게 하는 일을 마치 예악(禮樂)인 것처럼 이루어냈다.

결국, 관아재 조영석은 사향이 들어 있는 아름다운 낭 주머니를 드디어 자신의 몸 밖으로 꺼내놓은 것인가?

詩人 김철주(1959~)

전라남도 구례 출생으로 1989년『세계의 문학』과『현대시학』
으로 등단하였다. 시집으로『마음의 지리부도를 펼쳐 들고』가
있다.

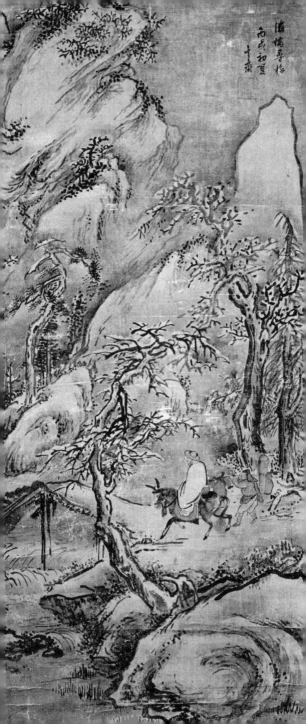

걸인의

꿈

심사정(沈師正, 1707~1769)의 〈파교심매도(灞橋尋梅圖)〉
비단에 수묵담채 | 115.0×50.5cm | 국립중앙박물관

길 떠나는 사람들

시인은 늘 떠난다. 떠난다는 것은 시인에게나 화가에게나 너무나 일상적인 일이다. 떠나는 일, 돌아오는 일은 예술가의 삶을 통하여 늘 있어야만 하는 당연한 의례이기 때문이다. 몸이 떠나거나 마음이 떠나거나 떠나가서 돌아보면, 어둡고 침침하던 삶의 밑바닥까지 훤히 들여다보일 때가 있다. 그래서 시인이나 화가는 늘 떠나기 위해 신발끈을 묶어 놓는다.

시인은 걸인이 되어 이 거리 저 거리를 기웃거린다. 진정으로 자유로워지려면 낯선 곳으로 가야 한다. 오로지 몸뚱이 하나만 가지고 나온 거리, 느릿느릿 걸어도 거슬리지 않고 누구와 술을 마셔도 다툼이 없는, 자유와 꿈과 희망이 아름답게 떠도는 세상. 그런 세상이 가고 싶은 세상이다. 시인을 꿈꾸게 하고 웃고 울게 하는 것이 세상이라면, 시인은 이미 그런 혼란스러우면서 아름다운 세상을 자신의 가슴속에 품고 있지 않은가.

세상을 찾아가는 길은 어디에나 있다. 도시의 호사스러운 골목에서부터 첩첩산중의 우거진 잡목 사이로 난 길, 부모와 자식, 사랑하는 사람의 마음에 낸 수많은 길이 수천수만 가지로 뻗쳐 있다. 그리고 우리는 그 길로 인하여 설레기도 하고 아프기도 하다.

북송의 문인이었던 구양수는 시를 쓰는데 좋은 세 가지의 분위기가 있다고 하였다. 첫 번째가 나귀의 등에 올라 있을 때이고, 두 번째는 잠을 자려고 자리에 누워 있을 때이며, 세 번째는 용변을 보려고 화장실에 있을 때라고 하였다. 정말 공감이 가는 이야기이다. 나귀의 등에는 올라보지 못하였지만 밤늦게 잠자리에 눕거나 혹은 화장실 좌변기에 걸터앉아서야 비로소 나만의 고요한 시간을 가지게 될 때가 많다. 그 잠깐 동안의 많은 생각이 과연 한 편의 시를 쓸 만큼의 사유를 가져올지는 모르겠지만, 사람들의 삶은 시대를 초월하여 크게 다를 게 없다는 생각이 든다.

심사정(沈師正, 1707~1769)의 〈파교심매도(灞橋尋梅圖)〉는 나귀를 타고 매화를 찾아다녔다는 당나라의 시인 맹호연의 고사를 그린 그림이다. 세상에 이름을 드러내기보다는 평생을 은둔하며 시를 짓고 글을 읽었던 맹호연은 겨울의 끝에 오면 설산에 피어 있는 매화를 보기 위해 길을 떠났다. 눈 덮인 산으로 가기 위해 건넜던 다리가 파교인데, 지금은 시안(西安)이라고 부르는 장안(長安)의 파수(灞水)에 놓였던 다리이다.

몇 년 전에 버스를 타고 파수의 현대식 다리를 건넜던 적이 있다. 강가에는 버드나무가 많이 있어서 봄이면 눈이 내리는 것처럼 버드나무의 씨 솜털이 날아다녔다고 한다. 안내인은 예전에는 강가에서 버드나무 가지를 꺾어 흔드는 축제가 있었다고도 하였다. 이별하는 사람들이 다시 돌아오라는 의미로 버드나무를 흔들었다고 전하면서도 정작 맹호연의 파교는 알지 못하였다.

그렇게 파수의 강가는 이별의 상징이 되었고, 그 이별은 다시 돌아오는 것을 전제로 하는 떠남이었다. 게다가 씨를 품은 솜털이 날아가 버드나무의 대를 이어 가는 것처럼, 선비의 탐매행(尋梅行)은 이상적인 세계를 꿈꾸는 씨앗을 품고 '매화'라는 가치를 찾아 떠나는 의미이기도 하였다. 그리고 당연히 맹호연은 매화를 보고 그 향기를 맡고

서 다시 자신의 거처로 돌아올 것이었다.

맹호연이 파교를 건너 매화를 보러 가는 일은 고상한 것을 찾아 나서는 선비들의 이상적인 삶을 상징하였다. 파교를 건넌다는 행위는 곧 선비로서의 정신적인 지향점이었고, 당연히 '파교'는 조선 시대 문인들의 화두가 되었다.

북송의 소동파가 "보지 못하였는가? 눈 속에 나귀를 탄 맹호연이 시를 읊느라 눈썹을 찌푸리고 어깨가 산처럼 솟은 것을[又不見雪中騎驢孟浩然 皺眉吟詩肩聳山]"이라고 시를 썼던 것처럼 맹호연의 '파교심매'는 시상(詩想)이 떠오르는 상태를 비유하기도 하였다. 고려 말 문인인 이곡(李穀)이 원숭이의 놀이를 구경하면서 쓴 시에도 "어깨가 솟았으니 시를 잘 읊겠구나[肩聳似吟詩]"라는 구절이 있다. 이 역시 어깨를 치켜세운 맹호연을 생각하면서 쓴 시이다.

이처럼 파교를 건너는 행위, 눈썹을 찌푸리고 어깨를 세운 모습은 조선 시대 문인들이 닮고 싶었던 인물의 모습 자체였다. 연예인이나 영화 속 배경을 찾아가는 현대의 젊은이들과는 달리, 눈에 보이고 만져지는 형상이 아니라 나귀를 타고 파교를 건너던 맹호연의 이상을 구현하고 싶었던 것이다.

그림 속에서 동자가 둘러맨 장대 끝에 매달린 붉은 봇짐이 눈에 들어온다. 그 안에는 무엇이 들어 있을까? 선비에게 끓여 올릴 차와 술, 부싯돌과 숯덩이 몇 개 그리고 종이와 붓과 먹… 그런데 봇짐의 보자기가 붉은 것은 동자의 시린 발등을 생각한 화가의 따뜻한 마음은 아니었을까? 보자기의 빛깔만으로도 아이의 언 발이 따스하게 느껴지도록 배려한 화가의 자비로움인지도 모른다.

선비를 따라 봇짐을 꾸리던 사내아이의 마음은 어떠하였을지 모르겠다. 선비가 가는 길과 소년이 가는 길은 같은 눈길이지만 너무나도 다른 삶의 길이었을 것이다. 선

비의 발은 발싸개로 싸여 나귀의 등에 올라 있으나 소년과 나귀의 발은 언 땅을 밟는다. 그래도 이제 막 떠나는 길에 소년의 발걸음은 보폭도 넓고 기운차 보인다. 어쩌면 저 어린 소년에게도 매화를 보는 일이 신나는 일이었을지도 모르겠다. 어린 종이지만 글 읽는 선비의 어깨너머로 새로운 꿈을 키우고 있었다면 '심매'라는 연례행사를 기다려 왔을 것이니 말이다.

나귀의 네 다리는 눈길에 미끄러지는 듯 잠시 기우뚱한다. 이제부터 자신이 건너야 할 다리가, 다리를 건너는 소년의 꿈이 그리 만만하지만은 않을 것임을, 짐승도 조금은 눈치챘던 것이다.

출생의 고리

숙종 33년인 1707년에 태어난 심사정은 사대부 집안의 화가였다. 현재(玄齋) 심사정은 겸재 정선, 공재 윤두서, 관아재 조영석 등 네 사람의 이름이 엇갈려 불리며 삼재(三齋)라고 거론되었던 뛰어난 선비 화가였다. 그러나 그의 조부인 심익창(沈益昌, 1652~1725)은 과거(科擧) 부정을 저지른 죄로 10년이나 귀양을 살아 집안의 명예는 실추되었고, 자손들이 과거에 응시하는 것이 금지되었다. 그만큼 심사정의 집안은 기울어져 가는 사대부였다.

심사정의 외증조부는 포도 그림으로 유명한 육오당(六吾堂) 정경흠(鄭慶欽)이고, 외조부 역시 이름난 선비 화가 정유점(鄭維漸)이다. 심사정의 부친인 심정주(沈廷胄, 1678~1750) 역시 포도 그림을 잘 그리는 선비로 당대에 이름을 날렸다. 심사정은 이러한 모친의

가계와 부친의 영향으로 서너 살 때부터 눈에 보이는 것은 무엇이든 똑같이 그려내는 천부적인 소질을 보였다.

심사정이 세 살이던 1709년 겨울에 조부 심익창이 귀양에서 돌아왔다. 다시 집안이 안정을 찾아가는 동안 심사정의 부모는 근처에 사는 겸재 정선에게 아들을 보내 그림을 배우게 하였다. 당시 정선은 하양 현감으로 나가기 전이었으며 심사정이 살았던 인왕곡에서 가까운 곳에 살고 있었다. 부모의 입장에서 볼 때, 과거가 금지된 자식에게는 그림 그리는 일이 오히려 불운한 시절을 헤쳐 나가는 좋은 방법이라는 생각이 들었는지도 모른다.

그렇게 해서 어린 심사정은 31년 연상인 겸재 정선에게서 그림을 배우게 되었다. 아마도 겸재의 문하에서 그림을 배우던 그 시기는 심사정에게는 가장 행복한 유년 시절이었을 것이다. 아직 어린 나이였지만 시간이 흐르면 다시 그의 집안에도 좋은 날이 올 것이라는 기대와 희망이 있었을 것이기 때문이다.

그러나 소론이었던 조부 심익창은 끝내 정치적인 야망을 버리지 못하고 왕세제로 책봉된 연잉군을 폐위하려는 음모에 가담하게 되었다. 숙종 사후 소론의 지지를 받은 희빈 장씨의 아들 경종이 왕위에 오르자, 반대 세력이었던 노론은 숙종의 유언이라는 구실로 연잉군을 왕세제로 책봉하고 대리청정까지 하게 하였다. 다시 불붙은 노론과 소론의 정쟁은 결국 노론의 주요 인사들이 유배되어 처형되는 결과를 가져왔다.

병약하였던 경종이 왕위에 오른 지 4년 만에 세상을 떠나자 임금이 된 연잉군 영조는 노론의 인사들과 함께 왕세제 시절의 폐위 음모를 다시 파헤쳤다. 불행하게도 심익창의 연루가 확인되었고, 모진 심문을 받은 심익창은 죽고 말았는데 그때 심사정의 나이 19세였다. 그러니 역모에 연루된 그의 집안에서 심사정에게 주어진 미래는 과거를

치르지 못한다는 자괴감 정도가 아니라, 역적의 가족으로서 감내해야 하는 가난과 역경이 기다리고 있을 뿐이었다.

출생의 고리는 보이지 않게 엮여 있어서 많은 길을 떠나고 옮겨 살아도 다시 돌아오고야 만다는 것을 시인은 안다. 얼마나 멀리까지 끈을 풀고 다녀왔는지, 그 끈이 다 풀리기도 전에 돌아온 것은 아닌지 시인은 염려하지 않는다. 어차피 깨지지 않는 가족의 틀 속에 자신이 존재하기 때문이다.

그래서 조선의 심사정은 평생을 가족의 틀 속에서 괴로움을 겪는다. 평생 처음으로 숙종의 어진을 개작하는 일을 감독하는 선비로 뽑혀 나갔지만 역적의 손자라는 상소를 받고 영조는 명을 바로 거두어들였다. 심사정 나이 마흔둘이었다. 평생에 걸쳐 이런 업보를 겪어야 하였던 심사정에게는 그림만이 자신의 존재를 지탱하는 유일한 통로였을 것이다.

당시의 조선에는 두 가지의 사조가 번지고 있었다. 스승인 겸재 정선이 일구어낸 진경산수의 화풍과 실학의 영향으로 시작된 풍속화의 흐름이었다. 정선을 중심으로 한 진경산수와 윤두서나 조영석의 풍속화는 새로운 물결처럼 조선의 화단을 변화하고 이끌어 갔다.

그러나 심사정은 고전적인 전신 사조의 화법을 고수하고 있었다. 물론 그의 그림은 기존의 남종화를 답습한 것이 아니라 새롭게 변용한 조선 남종화라고 평가받고 있지만, 여전히 사대부적인 관념으로 그림을 그렸다고 할 수 있다.

이처럼 겸재의 문하에서 공부를 하였음에도 새로운 화풍의 변화에 움직이지 않았던 것은 그가 처하였던 정치적, 사회적, 개인적인 삶과 상관이 있었을 것이다. 물론 정치의 중심에 서지 못하는 소외된 사대부 화가이기도 하였지만, 조부의 역모로 인하여

불우한 삶을 살아야 하였던 그가 가난과 고독 속에서 오직 기댈 곳이란 그림 속에서 만나는 이상적인 정신세계뿐이었는지 모른다.

유행하던 화풍을 따르지 않은 그의 지조는 선비다운 것이었음이 분명하다. 하루도 빠짐없이 붓을 들었다는 그는 세상에 펼 수 없는 자신의 꿈을 그림 속에 펼치고 있었던 것이다.

조선 시대 실학자 이덕무는 심사정이 고벽(古僻)에만 치우쳐 돌아설 줄 모르는 사람이기는 하지만, 세상의 때 묻고 조잡한 자에 비하면 그 뜻의 탁월함은 하늘과 연못의 차이와 같을 것이라고 평하였다. 결국 심사정은 지금으로 말하면 새로운 사회의식이나 경향에는 도통 관심이 없는 지극히 내성적이고 소극적인 화가였던지, 아니면 오히려 확고한 신념을 가진 이상주의자였을 것이 분명하다.

걸인, 여행자

길을 떠난다는 것은 다른 말로 바꾸면 걸인이 되어본다는 것은 아닐까? 마치 산사의 승려가 탁발을 떠나듯이 말이다. 오래전에 동경에서 노숙자를 본 적이 있다. 그는 천장이 유난히 낮은 지하도에서 산더미처럼 쌓인 책에 둘러싸여 있었다. 비좁은 터에는 강의실에 있을 법한 접이식 탁자에 달린 의자가 하나 있었다. 그는 의자에 앉아 책을 읽는 것처럼 보였는데 유랑하는 시인처럼 커피를 마시고 있었다. 젊은 노숙자는 끊임없이 오고 가는 군중들을 위해 퍼포먼스를 하고 있다는 생각이 들었다.

떠돌지 않는 걸인, 보여 주기 위한 걸인에게는 향기가 없다. 오직 자신의 정신으로

길을 떠나는 사람에게서만 향기가 난다. 그래서 〈파교심매도〉에서는 사람의 향기가 난다. 그것도 향료가 없는 무색, 무향의 살 냄새.

내가 찾는 매화향은 어떤 것인가? 아니면 당신이 찾는 매화향은 어떤 향인가? 말로는 다 설명할 수 없는 향기를 쫓아서 우리는 밤마다 다리를 건너고 있었던가? 꿈에서 깨어나면 쓸데없는 몽상과 몽유의 피곤함으로 우리의 현실은 더 각박하게 느껴지고 몸은 긴장과 압박으로 늘어지고 만다.

그때 조선의 선비들이 찾아 나선 매화의 향기는 정신이었으나 나나 당신이 찾아나선 매화향은 혹시 물질이었는지 모른다. 그래서 우리가 꿈에서 깨어나면 오히려 더힘든 세상살이를 만나게 되는 것이다.

〈파교심매도〉에 있는 나무의 굳건한 몸통과 자신 있게 뻗어 나간 가지에서 강인한의지가 느껴진다. 다리 아래로 흐르는 물은 나무의 언 뿌리를 적시는 생명의 물이다. 그물을 건너는 선비는 지나온 길은 버리기로 한다. 나귀를 탄 선비와 보따리를 든 시동의그림만으로도 그들이 찾는 것은 매화가 아니라 매화라고 상징되는 '무엇'이라는 것을알 수 있다. 길이야말로 보이는 곳에 그어진 금이 아니라 자신의 마음이 만들어 내는주름살처럼 내면으로 찾아 들어가야 만날 수 있는 것임을 은근히 암시하는 것이다.

옛 그림에는 흔히 모작(模作)과 임작(臨作)과 방작(倣作)이 있다. 모작은 종이를 위에 대고 베낀 그림이고, 임작은 곁에 두고 똑같이 그린 그림이며, 방작은 원래의 그림을 보면서 자신의 기량으로 재해석해서 그린 그림을 말한다. 그래서 방작은 모작이나 임작과는 달리 화가의 창작물로 인정받고 오히려 원래의 그림보다 높게 평가받는 경우도많다.

당시 남종화풍의 그림을 그렸던 심사정은 『고씨화보(顧氏畫譜)』나 『개자원화보(芥子園

畵譜)』 등의 그림 교본을 보면서 방작을 그리기도 하였는데 심사정의 〈강상야박도(江上夜泊圖)〉는 『개자원화보』의 운무에 쌓인 숲의 묘사법을 빌려 왔고, 〈파교심매도〉는 『고씨화보』에서의 선비와 시동의 구도를 빌려 왔다. 그러나 심사정만이 그릴 수 있는 물과 바위의 배치, 먼 설산의 골격, 부드러우면서 강건한 나무의 필치는 한층 높은 화격을 보여 주고 있다.

〈강상야박도〉는 여름밤 강가의 풍경인데 실제 그림을 그렸던 계절은 한겨울인 정월이었다. 그림은 들여다보고 있으면 한겨울에 한 점 불기운도 없었을 냉골에 앉아 여름밤을 생각하였을 고고한 선비를 떠올리게 한다. 삭막한 추위에 얼어 있는 먹을 갈아서 여름 강을 그리던 그의 곱은 손가락은 그림을 그리는 동안에는 마치 화롯가에 앉은 듯 따스하였을 것이다.

물론 〈파교심매도〉의 화제에도 초하(初夏)라고 썼으니 겨울의 풍경을 여름에 그린 셈이다. 신록이 초록으로 빛나고 매미가 울기 시작하는 여름에 설산을 찾아가는 맹호연을 생각하였을 심사정의 고고함이 진지하다. 만약 매화를 찾아가는 정신이 없다면 산과 나무들을 한쪽으로 은근히 기울게 하는 차가운 바람을 묘사하지 못하였을 것이다. 얼음을 녹이며 흐르는 맑은 물소리나 말발굽 소리에 맞추어 걸음을 옮기는 어린 동자의 생생함도 없었을 것이며, 바위나 나뭇가지 위에 진한 먹을 툭툭 얹은 화가의 초월적 붓질도 볼 수 없었을 것이다. 분명 심사정의 그림 속에 든 풍경은 눈에 보이는 계절이 아니라 자신의 흉중에 있는 또 다른 계절인 것이다.

심사정은 외롭고 고독한 일생을 보낸 화가였다. 가난에 찌들고 자식까지 없었다고 하니, 그의 고고한 정신은 한겨울의 얼음보다 더 날카롭고 냉정하게 스스로 붓을 들게 하였을 것이다. 그가 죽자 장례를 치를 돈이 없어 형의 양손자인 심익운(沈翼雲)이 부

의를 모아 장례 용구를 사고 파주 언덕에 장사를 지냈다. 심익운이 쓴 묘지명을 보면 그는 어려서부터 늙기까지 50년간, 괴로우나 즐거우나 붓을 잡아 형체를 그리고 색을 입혔다고 한다. 평생 그림을 자식으로 삼고 살다 간 것이다.

　그러나 불우하고 정치적으로 소외된 집안이라고 해서 심사정이 유약하거나 우울하게 살았던 흔적은 진하게 남아 있지 않다. 오히려 자신의 외롭고 빈한함을 그림 그리는데 쏟아부어 재능을 더 발휘할 수 있었던 것인지도 모른다. 전해 오는 그의 작품들은 그의 외로운 생애에 비해 훨씬 따뜻하고 아름답다. 그가 그린 꽃과 나비, 매미와 딱따구리, 생쥐와 화초들이 짓고 있는 표정과 몸짓이 그렇다. 그런 반면에 간송미술관 소장의『촉잔도권(蜀棧圖卷)』은 8m가 넘는 대작이다. 그의 호기와 배포를 짐작할 수 있는 이 그림은 심사정의 마지막 대작이면서 최고의 작품으로 평가되고 있다.『촉잔도권』을 보고 있으면 촉나라로 가는 험난하지만 결코 포기할 수 없는 행로가 바로 그의 인생이었을지도 모르겠다는 생각을 하게 된다.

　시인은 오늘, 낚시를 한다. 고기를 잡으려는 것이 아니라 세월을 낚는 세월질이다. 그래서 그에게는 낚싯대도 없고 고기를 담을 종다리도 필요가 없다. 새벽에 잠시 다녀오는 꿈이 있을 뿐이다. 그 꿈이야말로 매화를 보기 위하여 설산을 찾아가는 선비처럼, 혹은 따스한 숯불을 준비하는 심부름꾼 아이처럼 모든 생을 아름답게 만드는 것은 아닐까? 어떤 부모에게서 태어났던지, 무엇을 하고 살든지, 꿈이 있는 생은 항상 새롭게 떠나갈 준비를 한다.

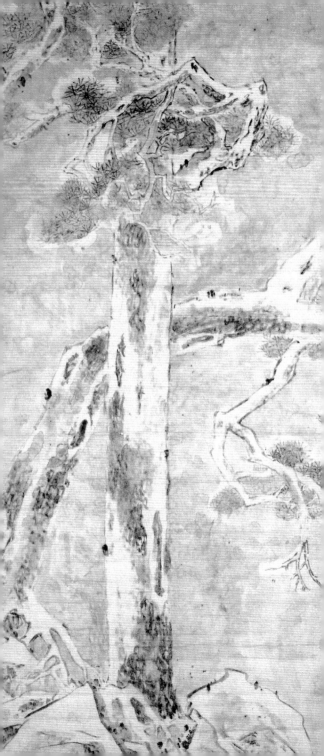

몸속에
키우는
소나무

❖
이인상(李麟祥, 1710~1760)의 〈설송도(雪松圖)〉
종이에 수묵 | 117.2×52.4cm | 국립중앙박물관

　고요하다. 어디서 싸하게 매운바람이 불어오는 듯 사방이 서늘하다. 국립중앙박물
관에서 만난 〈설송도(雪松圖)〉는 그렇게 인사를 건넸다. 둥글게 휘어진 소나무의 등걸에
앉은 흰 눈은 지금 막 내린 것처럼 생생하였고, 눈이 내려앉은 가지마다 시퍼렇게 솔
가지가 살아 있었다. 그러나 그보다 더 차고 매섭게, 보는 사람을 얼어붙게 만드는 것
은 곧게 뻗어 오른 한 치의 흔들림도 없는 소나무의 굵은 몸통이었다. 그때의 기분이
란 몽롱하게 세상을 살아온 나의 얼굴을 솔가지의 뾰족한 침들이 세차게 후려치는 기
분이었다.

　한겨울 들판에 혼자 서 있는 느낌, 보이지 않는 길을 찾아서 앞으로 나가야 하는 막
막함, 그러나 엎드리거나 웅크리고 싶지 않았다. 한참을 그렇게 서 있다가 누가 부르
는 소리를 들었다. 소리가 나는 곳을 향하여 굵은 나무의 둥치 안으로 들어갔다. 나무
의 안은 생각보다 더 따뜻하고 편안하였다. 그 안에 누워 눈이 내리는 바깥세상을 구
경하다가 나도 모르게 잠이 들었다. 깨어났을 때 눈은 이미 멈추어 있었고 밖을 내다
보니 가려져 있던 길이 훤히 보였다.

　이인상(李麟祥, 1710~1760)의 고조부는 인조 때 영의정을 지낸 백강(白江) 이경여(李敬輿,
1585~1657)이다. 그는 병자호란 때에 친명배청(親明排淸)을 주장하다가 심양에 억류되기
도 하였다. 이인상의 그림에서 보이는 절개와 고고함은 보수적인 노론 집안인 탓도 있
지만 고조부의 피로부터 전해진 것이 아닌가 싶다. 이인상이 태어난 노론계의 명문 전

주 이씨의 가계에서는 여러 명의 정승과 학자가 나왔다. 그러나 이인상의 증조부는 이경여의 서자였기에 처음부터 신분적 한계를 가지고 태어났다고 할 수 있다.

어렸을 때부터 이인상의 총명함은 남달랐다고 전해진다. 어린 시절에도 놀기보다는 글공부에 힘썼으며, 기억력이 매우 뛰어났다. 또 어려서부터 전서(篆書)를 잘 썼으며 산수 그리기를 좋아하고 노래도 잘하였다고 한다.

이인상은 어린 시절 일찍 부친을 여의고 모친과 함께 살았으며 글공부나 전각공부는 숙부에게서 배웠다. 진사시에 합격하였지만 과거의 본과에는 나가지 못하고 스물여섯 살에 관직 생활을 시작하게 되었다. 그러는 만큼 그의 생활은 궁핍의 연속이었다. 청백리로서의 관직 생활이 그를 더욱 지치게 하였지만 가끔은 산수를 유람하면서 자신의 마음을 달래기도 하였다. 그러나 가난한 탓에 유람에 함께 할 하인이 없어서 산수 유람을 한다는 게 그에게는 쉬운 일이 아니었다.

이인상의 행실에 관련된 글을 보면 한결같이 그의 강직함과 고고함을 이야기한다. 어쩌면 그가 가졌던 높은 자존심 때문에, 서출 집안의 양반이라는 불명예를 씻고 싶어서 더욱 남보다 노력하고, 더 맑은 행실로 덕을 쌓으려고 하였을지도 모른다.

스물여섯에 진사로 시작한 그는 12년 동안 말단 관직에 있다가, 서른여덟이 되던 해에 드디어 지리산 근처 사근역의 찰방이 되었다. 그러다가 마흔한 살이 되어서야 경기도 음죽의 현감이 되었으나 관찰사와 다투고는 3년여 만에 관직 생활을 끝내게 된다. 그리고는 음죽의 시골에 정자를 짓고 시와 그림과 함께 하는 은거 생활을 시작하였다. 그의 대쪽 같은 성격 때문에 15년 만에 얻은 현감 자리를 단 한 번의 결단으로 내친 것이다.

날망집에는 늙은 감나무 한 그루 있다

새들이 내려앉을
삭은 나뭇가지 하나 달고 있지 않은,
하늘과 땅 사이
오직 마른 외마디 기둥으로 서 있다

아침이면 새들이 우짖는
탱자나무 울타리 안으로 들어가
텃밭을 일구다
저녁이면 어둔 그림자만 이끌고
집으로 들어서는 노인

어느새 그 나무 내 속에 들어와 있는가
탱자나무 울타리 떼 지어 사는 새들
날망집 감나무 비껴
또 다른 허공으로 날아간다

– 양문규의 詩 「날망집 감나무」

이인상의 〈설송도〉가 담은 세월에는 한 사람의 생애가 고스란히 들어 있다. 사람은

누구나 가슴에 한 그루의 나무를 기르고 있는지 모른다. 어떤 이는 작고 어린나무를, 어떤 이는 무성한 잎을 거느린 여름 나무를, 또 어떤 이는 비단옷을 걸친 가을 나무를, 그리고 어떤 이는 겨울 숲에 선 외로운 나무를 키우는 것이다.

사람들은 어두운 저녁이면 저마다 제 나무의 몸속으로 들어가 밥을 짓고 고단한 잠을 자기도 한다. 자고 나면 다시 사람의 가슴 속에 들어와 앉는 나무.

그런 나무를 시인은 안다. 설송을 가슴에 품은 사람이 저무는 숲속에서 나무속으로 걸어 들어가고, 다시 아침이면 그 나무가 사람 안으로 걸어 들어가는 것을, 시인은 날 망집에서 바라본다. 이미 허름한 노인 한 사람이 감나무가 되어 가는 초월을 경험하고 있는 것이다.

나무를 키우는 시인과 화가

이인상이 사근역 찰방을 지낸 지 30여 년 지난 뒤에 이덕무가 사근역 찰방으로 나가게 되었다. 새로 부임한 이덕무가 늙은 아전에게 그동안 어느 관원이 가장 훌륭하였느냐고 물었더니 능호관(凌壺觀) 이인상이라고 말하는 것이었다. 일반적으로 그림을 그리는 문사들은 정치에는 그다지 흥미가 없는 게 보통인데 이인상은 관직까지도 훌륭하게 수행하였다는 뜻이다. 그러면서도 산수를 좋아하는 화가답게 관청 여기저기를 아름다운 풍치로 꾸며 놓았고 소박한 정자에는 능호관 이인상의 글이 걸려 있었다고 전하고 있다.

또 이인상은 자신의 소신에 대해서는 결벽이 있을 정도로 냉정한 결단을 내렸다.

이덕무의 기록에 의하면 노론이었던 그는 남인의 집 근처는 지나가려고도 하지 않았고 같은 마루에 앉지도 않았다는 것이다.

오희상(吳熙常)은 『노주집(老洲集)』에서 이인상의 일상생활을 기억하였다. 이인상은 관직에서 나와 홀로 공부를 하던 노년에도 항상 깨끗하게 쓸고 닦은 다음, 방 가운데 상을 펴놓고, 그 위에 책을 올려놓았다. 그리고 하루 동안 자신이 공부해야 할 과제를 아침과 낮, 해 질 녘과 저녁으로 각각 구분하여 스스로를 채찍질하며 읽어 나갔다고 한다. 이처럼 깔끔하고 완고하게 자신을 다스렸던 그의 성격은 스스로를 평생 눈밭 속의 소나무처럼 살아가게 하였을 것이다.

예나 지금이나 지조가 곧은 이들이나 예술을 사랑하는 사람들이 그렇듯, 그의 집안은 가난하여 남의 집에 세 들어 살고 있었다. 이인상의 친구인 송문흠(宋文欽, 1710~1752)과 신소(申韶, 1715~1755)는 집 한 칸도 제대로 없어 이리저리 옮겨 다녀야 하는 이인상의 처지를 안타까워하였다. 그래서 돈을 추렴하여 남산 기슭에 집을 한 채 사주었다. 남산 기슭에 있는 집이라고 해야, 비바람도 제대로 가려주지 못하였고 머리를 숙이고서야 드나들었으며 몸을 굽혀야 누울 수 있는 옹색한 집이었지만 이인상은 너무나 기뻐하였다. 송문흠은 사방을 내다볼 수 있는 그 집의 이름을 '능호지관(凌壺之觀)'이라 불렀다. 그 뜻은 창으로 보이는 경치가 신선이 산다는 방호산(方壺山)을 바라보는 경치를 능가한다는 의미이다. 그래서 능호관이 이인상의 호가 되었다고 전한다. 이인상의 일을 자신의 일처럼 돌봐주던 친구들은 안타깝게도 사십 초반에 세상을 뜨고 말았다.

이처럼 이인상에 대해서는 '선비다운', '기개와 지조' 등의 수식어가 항상 따라 다닌다. 미술사가 유홍준 교수는 이인상을 가리켜 '만 권의 책을 읽고 천 리를 여행하며 높은 도덕을 쌓은 문인으로부터 자연스럽게 배어 나오는 문기(文氣)를 가장 능숙하게

그리고 가장 탁월하게 보여 준 화가'라고 한 바가 있다.

시인이 몸속에 키운 것은 무엇일까? 그냥 한 편의 시, 아니면 애인에게로 가는 사랑, 자신의 꿈이나 부끄러운 욕망? 어쩌면 그런 모든 것이 시인에게는 쳐다만 보아도 아찔한 나무였는지 모른다. 겨울에서 여름까지 살을 저미는 적막 속에 자신을 가두고, 뼛속으로 스미던 그리움이 가시로 돋도록 시인은 자신의 몸속에 무엇인가를 키워왔다.

겨울 내내 가지에 쌓이는 눈을 털어내는 일도 없이 소나무는 겨울의 적막을 지켰다. 산길을 오르는 사람의 발걸음은 얼마나 무거웠을지, 늦은 밤 이불에 기대는 사람의 등허리는 얼마나 고단하였을지, 붓을 쥔 사람의 손가락은 얼마나 시리고 차가울지 잘 모르면서 소나무는 그 자리에 서 있을 뿐이다.

시인은 스스로 나무의 씨앗을 삼키고 싹을 틔우고 줄기를 보듬고 이파리를 칭찬하면서 오랜 시간을 보냈으리라. 그래서 겨울눈을 얹고 있는 소나무의 적막을 함께 느끼고 살아왔을 것이다. 그러면서도 시인은 저 설송을 밖으로 보낼 생각이 아직은 없는 것 같아 보인다. 이제 나무가 나인지 내가 나무인지 가늠하기가 어려워졌기 때문인 것이다. 어쩌면 스스로 자신이 나무라고 생각하고 있는 것은 아닌가.

여인처럼 나무의 씨앗을 몸속에 넣고 키워낸 시인은 가슴 미어지는 하늘의 소리를 함께 듣는다. 설송이 그렇게 이인상과 몸과 마음을 주고받은 것처럼 시인의 몸속에서도 나무가 자란다.

시인이 나무에 중얼거리면 나무도 이파리를 흔들어 핏줄을 간질이면서 함께 친구가 되어갔을 것이다. 어떤 날에는 나무의 잎사귀 사이에 고개를 묻고 큰 소리로 울기도 하였을 것이고, 날카로운 칼끝으로 시인의 이름을 나무의 여문 살에 새기기도 하였을 것이다. 어디 그것뿐이겠는가? 어떨 때는 장작을 패듯 제 가슴을 도끼로 내려치고

싶을 때가 있었을지 모른다.

이제 나무는 자라서 제 가지와 제 잎사귀를 매달았다. 시인은 그제야 자신이 키운 나무가 바로 저인 것을 알게 되었을 것이다.

여름날, 나무 아래 누우면 푸른 그늘이 이불처럼 그의 몸을 덮어 주기도 하고, 긴 겨울에는 시리고 떫은 외로움을 환하게 덥혀 주던 나무 이파리가 바로 저라는 것을 깨닫는 세월.

나무 그늘로 들어온 시인의 몸은 나무 바깥에 있는가? 나무의 안에 있는가?

백발선인(白髮仙人)의 춤

이인상이 부채에 그린 〈송하관폭도(松下觀瀑圖)〉를 보면 전면에 커다란 소나무가 능청스럽게, 휜 채로 서 있다. 마치 택견무를 하듯이 팔다리가 유연하게 비틀리면서 감추어둔 힘을 은근하게 보여 준다. 바위 절벽에서는 후련하게 쏟아져 내리는 폭포의 물살이 우렁찬 소리로 그림을 압도하고, 사람은 붓 한 점의 크기로 바위 끝에 올라앉아 있을 뿐이다.

폭포 소리와 소나무의 당당한 위엄 앞에서 사람은 한낱 자연의 작은 일부분에 지나지 않음을 이인상은 보여 주고 있다. 길지 않은 51년간의 일생을 통하여 지나친 완고함과 현실에 타협하지 않는 고지식을 비웃는 사람도 있었을 것이 분명하다. 그러나 보라. 그가 살다 간 시간은 인간의 수천 년 역사 속에서 겨우 50년에 그치는 짧은 세월이었다. 소나무 아래에 앉아 폭포를 바라보는 미미한 사람의 평생이란 타협하며 살기

에는 너무나 짧지 않은가?

그를 기억하는 선비들의 글에 의하면, 그는 몸이 마른 편이고 목이 길었으며 수염이나 눈썹이 하얗게 세었고 산책을 할 때도 시를 읊조려서 마치 백발선인 같았다고 한다.

〈설송도〉를 보면서 '눈을 맞고 있는 화가'라고 하기보다는 '눈을 맞고 있는 선비'라고 부르기가 더 편한 데에는 그럴 만한 이유가 있다. 이인상은 사근역의 찰방으로 부임을 하자 자신이 그려 놓은 그림들을 모두 꺼내어 불살랐다. 정사를 펴는데 해가 될까 염려를 한 것이다. 이인상은 매일 먹과 붓을 벗하면서도 자신의 책무인 관리로서의 책임이 먼저라고 생각한 것이다. 그래서인지 그가 남긴 두 권의 문집에서도 그림에 대한 그의 미학적인 소견을 찾아볼 수 없다. 그에게 그림이란, 지향하는 또 다른 가치가 아니라 조선 시대 사대부 화가들이 그랬듯이 흥이 일면 그 흥을 풀어내는 도구였으며, 정신을 맑게 하거나 여가를 활용하는 취미 생활이었을 것이다.

연암 박지원의 「불이당기(不移堂記)」에는 연암의 처숙부인 이양천(李亮天, 1713~1755)과 이인상에 관한 일화가 소개되어 있다. 이양천이 이인상과 자주 만나며 지내던 시절에 하루는 비단 한 폭을 보내어 두보(杜甫)의 시 「촉상(蜀相)」에 나오는 제갈공명의 사당 앞 잣나무를 그려달라고 부탁하였다.

한참이 지나서야 이인상은 그가 잘 쓰던 전서로 설부(雪賦)를 써서 보내왔다. 이인상의 글씨를 받아 본 이양천이 그림은 언제 그려줄 것이냐고 보채자, 이인상은 웃으며 벌써 그림을 보냈다는 게 아닌가. 그러면서 "잣나무는 그 안에 있네. 바람과 서리가 사나우니 세상에 변하지 않는 것이 있겠는가? 그러니 눈 속에서 잣나무를 찾아보게나"라고 하는 것이었다.

시간이 흘러 이양천은 영조에게 올린 상소문으로 인하여 위리안치(圍籬安置)의 형을 받고 흑산도로 떠나게 되었다. 위리안치는 가시 울타리를 차곡차곡 담처럼 쌓아 올려 밖을 내다볼 수도 없는 막막한 방에 갇히는 형벌이다. 울타리 앞에 뚫어 놓은 작은 구멍으로 하루 두 끼의 밥을 넣어 주었고, 바로 옆방에는 죄인을 지키는 병졸들이 붙어 있어 함부로 바깥출입조차 할 수 없는 가혹한 형벌이었다고 한다.

하루 밤낮 700리 귀양길을 가는데 날은 춥고 눈은 내려서 곧이어 사약이 내릴 것이라는 소문이 들리는 바람에 길을 가던 하인들이 두려움과 슬픔에 겨워 그 울음소리가 길을 적셨다. 낙엽 진 나무와 무너진 산비탈이 앞을 가리고 망망대해만 끝없이 보이는데 갑자기 눈에 띄는 나무가 있었다. 늙은 나무 하나가 앞으로 거꾸러져 있으면서도 제 가지를 푸르게 드리우고 있는 것이 아닌가. 이양천은 나무의 기이함을 가리키며 말하였다.

> 아, 이 나무가 어찌 이인상이 준 전서 속 그 나무 아니런가.
> 此豈元靈古篆樹耶

그렇게 흑산도에서의 어두운 위리안치 생활을 하던 어느 밤이었다. 갑자기 불어닥친 무서운 폭풍에 온 섬이 뒤흔들리는 듯하였다. 하인들은 모두 죽는 것이 아닌가 싶어 울다가 토하기까지 하였지만 이양천은 담담하게 시를 지어 읊었다.

> 남쪽 바다 산호야 꺾이면 어떠하리, 다만 지금은 옥루가 추울까 근심하네.
> 南海珊瑚折奈何 秖恐今宵玉樓寒

결국 이양천은 목숨의 기로에 서 있으면서도 절개와 지조를 굽히지 않고, 그의 마음속에 푸른 잣나무를 키울 수 있었다. 이인상이 보내 준 잣나무는 눈에 보이는 형상이 아니라, 선비의 가슴 속에 자라는 푸른 절개로 존재하고 있었던 것이다.

> 장작을 패며 겨울 난다
>
> 저 잘린 굵고 흰 장딴지 나무토막
>
> 허리 꺾인 사십 중반이 생일지도 모를
>
> 나무 빠갠다
>
> 허연 살 드러나도록 잘게 부순다
>
> 도끼날에
>
> 어둑어둑
>
> 찢겨 날아간 생
>
> 장작 패며 겨울을 난다
>
> 빠개진 장작 갈피 기웃기웃 들여다보면서
>
> – 양문규의 詩 「장작 패는 남자」

시인은 장작을 팬다. 시인이 패는 장작은 바로 자신의 생이다. 삶의 속살이 보이도록 빠개면서 한겨울을 난 시인은 나무의 속살을 들여다본다. 지금 장작을 패는 남자의 모습이 시인의 자화상이듯 이인상의 소나무 역시 화가의 자화상이다. 그림 속의 설송은 이인상임에 틀림없다.

시인은 영혼 안에 한 그루의 나무를 키운다. 그리고 그 나무는 소나무이기도 하고 모과나무이기도 하고 잣나무이기도 하다. 그래서 오늘 아침 시인은 숲속으로 걸어간다. 숲으로 가서 그가 나무가 되려는지, 아니면 한 마리의 새가 되려는지 우리는 모른다.

그래도 그는 나무가 되었을 것이다. 세상에는 숲의 쓸쓸한 나무에까지 마음을 보태며 살아가는 사람이 있다는 걸 생각하면 충분히 짐작할 수 있다.

詩人 양문규(1960~)

충청북도 영동 출생으로 1989년 『한국문학』으로 등단하였다. 시집으로는 『벙어리 연가』, 『영국사에는 범종이 없다』, 『집으로 가는 길』, 『식량주의자』 등이 있다.

5

—

더 가깝게 세상 속으로

�緼寛土屋終身
布衣嘯詠其中

檀園

흙벽에
종이창을
바르고

물렁물렁한 방으로

〈포의풍류도(布衣風流圖)〉 안에는 한 선비가 단아하게 앉아 비파를 연주하고 있다. 그에게 남아 있는 것은 종이와 붓이고 한 잔의 술이며 외로움을 달래줄 악기이다. 그는 맨발이다. 머리에는 선비의 관을 쓰고 있지만 그의 발은 고향의 흙 위를 내디딜 준비를 하고 있다. 언제라도 저 흙 속으로 달려갈 준비가 되어 있다는 암시이다.

칼은 칼집 밖으로 나와 있다. 자신을 불러내는 역겨운 냄새를 단칼에 도려낼 작정을 보여 준다. 선비는 아직 끊어내지 못한 도시의 인연을 향하여 칼을 들이댈 준비를 하고 있는지 모른다.

지금 그가 앉아 있는 방의 흙벽은 물렁물렁하다. 언제라도 세상의 것들이 거리낌 없이 드나드는 '벽'이 없는 방이다. 사방이 열린 그 방에서 시를 읊고 곡을 연주하는 〈포의풍류도〉의 선비는 바로 김홍도(金弘道, 1745~?) 자신의 모습이다.

> 흙벽에 종이창을 내고
>
> 한평생 벼슬 없는 선비로
>
> 시를 노래하며 살리라

紙窓土壁 終身布衣 嘯詠其中

– 김홍도의 제시

　　단원(檀園) 김홍도의 집안에 대해서는 잘 알려져 있지 않다. 근래 김홍도의 증조부가 울진 현감을 지냈던 김진창(金震昌)이었음이 밝혀졌고, 부친인 김수성(金壽星)이 무관을 지냈다는 사실도 알려졌다. 부친의 행적을 따른다면 김홍도가 안산이 아닌 청계천 변 수표교 동쪽의 마을에서 살았을 것으로 추정된다. 몇 년 전, 안동에 자리한 '임청각(臨淸閣)'의 주인에게서 김홍도가 그려준 화첩이 이태호 교수에 의해 새로 발굴되었다. 화첩의 발문을 쓴 권정교(權正敎, 1738~1799)는 김홍도를 한양의 하량사람[洛城河梁人]이라고 표현하였다. 하량은 청계천에 있었던 다리를 뜻하는 지명이었기에 때문에 김홍도의 거주지를 추정할 수 있었다.

　　김홍도가 경기도 안산 출신일 것이라는 추정은 어릴 때 표암 강세황에게서 그림 수업을 받았다는 기록 때문이다. 강세황이 쓴 『단원기(檀園記)』에는 '단원이 젖니를 갈 때부터 내 집에 드나들었다'라고 한 구절이 있다. 이때는 강세황이 안산에 내려가 처가에 머물던 시기였지만, 서울로 잠시 올라와 있을 때 김홍도에게 그림을 가르친 것이 아닌가 생각된다.

　　강세황은 제자 김홍도를 '무소불능의 신필(神筆)'이라고까지 하며 그의 솜씨를 치켜세웠다. 어쩌면 단원 김홍도가 조선의 위대한 화가가 될 수 있었음은 어린 시절부터 그의 재능을 알아주고 한껏 날아오르게 자리를 내어준 표암 같은 스승이 있었기 때문일 것이다.

김홍도가 화원이 된 계기는 알려져 있지 않지만, 사람들은 신동의 그림 솜씨를 가만두지 않았을 것이다. 김홍도는 스무 살 무렵에 도화서의 화원이 되었고, 스물아홉에는 어용 화사로 뽑혀 당시 세손이던 정조의 초상화를 그리는 데 참여하였다. 30대에는 그의 그림을 구하려는 사람들이 날마다 모여들어 대문간을 가득 메웠다고 하니 아마도 많은 재물을 모았을 것이다.

김홍도는 세손의 초상화를 그린 공으로 1773년 관직 생활을 시작하였고, 1781년에는 정조의 어진 제작에 동참 화사로 참여하였다. 이후 장원서 별제, 동빙고 별제와 안기 찰방 등 낮은 직급의 관직 생활을 거치게 되었다.

김홍도는 1784년 6월 경상도 안동 지방인 안기역(安奇驛)의 찰방(察訪)에 부임하였다. 찰방은 지금으로 말하면 역장과 우체국장의 역할을 하는 관직이다. 그 시절 김홍도는 〈단원도(檀園圖)〉를 그렸는데, 단원은 박달나무가 있는 정원이라는 뜻으로 김홍도의 집을 말한다. 그러니 그림 속에는 당연히 김홍도가 등장한다. 1784년 입춘 뒤 이틀이 지났다고 한 것을 보면 지금 사용하는 양력으로 어림하면 1785년 2월 초쯤이라고 짐작이 된다.

3년 전인 1781년 4월 1일 서울 집에서 있었던 만남을 추억하며 그렸던 그림이라고 하였으니, 당연히 배경은 김홍도의 집일 것이다. 관상감 관리이자 화가였던 강희언, 산수 기행으로 이름이 알려진 정란과 함께 한 술자리였다. 그림 상단의 왼쪽 제발은 김홍도가 그림을 그린 연유를 쓴 것이고, 오른쪽에는 정란의 제시가 쓰여 있다. 김홍도가 안기 찰방으로 있을 때 제주 여행을 계획하였던 정란이 김홍도를 찾아와 함께 옛일을 떠올리며 이야기를 나누다가 김홍도가 그림으로 그린 것이다. 그림 안에서 거문고를 연주하는 인물이 김홍도인데, 40대 초반의 젊은 풍모가 〈포의풍류도〉에서의

선비처럼 단아하다.

김홍도는 1791년에야 어진 제작에 참여한 공으로 연풍 현감을 제수받았다. 1793년에 지방 관리들의 업무를 사찰한 감사의 보고서에는 연풍 현감 김홍도가 처음에는 서툴러서 원성을 사기도 하였지만, 지금은 백성들의 변고에 규휼도 두루 잘하고 있다는 보고를 하였다.

그러나 1795년에 김홍도는 과부 중매를 일삼는다거나, 토끼 사냥을 할 때 사사로이 군졸을 데려갔다는 혐의로 파직되고 말았다. 그런데 그의 파직은 오히려 화가로서의 예술혼을 더욱 드높이는 기폭제가 되었다. 김홍도가 50대 이후 『을묘년화첩』과 『병진년화첩』을 비롯한 많은 명작을 남겼기 때문이다.

〈포의풍류도〉는 50대가 된 단원 김홍도가 관직과 화원의 자리에서 내려와 소박하게 살아가는 모습을 그린 그림이다. 그림에 붙인 제시에서 '흙벽에 종이창을 내고, 시를 노래하며 살리라'라고 한 것을 보면 그는 명예와 물질의 영화로움보다는 화가로서의 삶의 여유와 풍류를 즐기고 싶어 하였을 것이다. 더군다나 정조의 총애를 받았고 화가로 이름을 빛냈던 김홍도의 말년이 실제로는 쓸쓸하고 가난하였다고 하는 것도 그의 예술가적인 진정성을 짐작하게 한다.

조희룡의 『호산외사』를 보면 김홍도는 아름다운 풍모를 가졌으며 도량이 넓어 자잘한 일에 구애받지 않는 신선 같은 사람이라고 기록되어 있다. 〈포의풍류도〉의 선비는 조희룡이 말한 대로 단아하고 반듯하면서도 아름다운 풍모를 지녔다. 그렇게 보더라도 그림 속 주인공은 노년이 시작된 김홍도 스스로의 모습을 그린 것으로 생각된다.

성대중(成大中, 1732~1809)의 『청성잡기(青城雜記)』에 전하는 도깨비 이야기가 있다. 서울에 사는 피씨 성을 가진 사람이 장창교 입구에 있는 집을 사면서 담장에 기댄 대추

나무를 베어 버렸다. 그러자 도깨비가 집으로 들어와 휘파람을 불기도 하고, 공중에서 말을 걸거나 한글로 글을 써서 던지기도 하는 것이었다. 더군다나 부녀자에게는 함부로 굴고 반말을 일삼았다. 남녀유별도 모르냐고 하면, 어차피 평민끼리면서 굳이 따지고 구별할 일이 뭐가 있겠냐며 놀리는 것이었다. 도깨비의 장난인지 그 집의 옷이란 옷은 모두 칼로 찢은 듯 온전한 것이 남아 있지 않았다. 그런데 이상한 일은 옷궤 중에서도 하나만은 아무 일도 없이 그대로였다. 이상하게 생각하며 그 궤를 열어 보니 바닥에 김홍도가 그린 늙은 신선 그림이 한 장 얌전히 놓여 있었다. 도깨비가 김홍도의 신선 그림이 너무 생생하여 그 궤만큼은 감히 건드리지 못하였다는 말이다.

 젊은 시절 김홍도의 신선 그림은 세상에 유명해서 탐을 내는 사람이 많았다. 그러나 가난한 사람들에게는 그림의 떡이어서 재미있는 이야깃거리로 김홍도의 신선을 지니고 싶었을 것이다.

소리가 있는 풍경

 〈포의풍류도〉 안에서 방건을 쓰고 비파를 켜는 인물 주변에는 붓과 벼루가 있고, 생황과 파초 잎 한 장, 칼 한 자루와 호리병, 골동품, 서책과 화선지가 있다. 이처럼 문방구류와 함께 그릇이나 길상(吉祥)적 의미의 꽃가지 등을 곁들인 그림을 기명절지도(器皿折枝圖)라고 한다. 당대 최고의 화원이었던 김홍도는 벼슬을 버리고 고향으로 돌아와서 소박한 방 안에서 붓과 악기를 데리고 살았다. 파초 잎사귀 위에 시를 적어서 강물에 나가 띄우기도 하고, 물결 위를 둥둥 떠가는 잎사귀의 리듬에 맞추어 생황을 불기

도 하였을 것이다. 농사꾼의 마음을 알고 그들의 삶을 사랑하고 그 가치와 행복은 인정하였지만, 결국 방건을 머리에 쓴 선비였던 단원은 그래서 더욱더 소박하고 겸허하게 자신의 초옥에 기거한 것이 아닌가.

그는 흙벽으로 만든 집 안에 앉아 종이를 얇게 바른 창으로 세상의 소리를 듣고, 종이를 뚫고 들어오는 빛으로 책도 읽고 그림도 그리다가, 멀리서 오는 통소 소리에 맞추어 시를 읊으면서 살아가고자 하였던 것이다. 그러한 삶이 그가 바라던 이상적인 삶이었을 것이다. 이것이 그가 가진 유토피아적 시각이었다면 다른 누구의 삶도 모두 행복하게 보이지 않았을까?

김홍도는 마흔네 살이던 1788년에 김응환과 함께 금강산으로 그림 여행을 떠났다. 정조가 그들에게 금강산과 관동 지방의 아름다운 풍경을 화첩에 담아 올 것을 주문하였기 때문이다. 관동 지역을 돌아보고 금강산으로 올라온 여정 중에 회양에서 스승인 강세황과 회양 부사로 부임한 강세황의 아들을 만나기도 하였다.

김홍도와 김응환은 강세황의 일행과 함께 금강산으로 유람 길에 올랐다. 이때 5일간의 유람을 표암 강세황은 「유금강산기(遊金剛山記)」에 남겼다.

단풍이 비단처럼 붉게 물든 금강산의 가을, 여기저기를 누비며 스케치를 하는데 갑자기 바람이 불고 성긴 눈발이 날렸다. 산이 깊다 보니 때 이른 눈발이 흩날렸던 것이다. 산과 계곡이 깊어 날은 추워지고 나뭇잎들이 요령 소리를 내며 흔들리기도 하였을 것이다. 하얗게 날리는 어린 눈은 바람에 쓸려 여기저기 몰려다니며 길을 막기 일쑤라서 험한 산길을 가기에 쉽지 않은 날이었다. 가다 보면 일행끼리 서로 놓치기도 하고 멀어지기도 해서, 강세황의 서자(庶子)인 신(信)과 김홍도는 서로 통소와 젓대를 불어 자신의 위치를 알리고 화답을 하면서 이 골짝 저 골짝으로 길을 찾아갔다고 한다.

금강산에 신선이 살고 있다고 하지만 여기저기를 노닐다가 물가에 앉아 그림을 그리고, 잠시 붓을 내려놓는가 하면, 통소를 들어 한가락을 불던 그들이 바로 신선이 아니었겠는가? 비단 단풍으로 물든 금강산의 일만 이천 봉을 굽이굽이 돌아오는 그의 통소 소리는 상상만으로도 행복하다. 강세황의 글을 보면 김홍도가 달 밝은 밤에는 거문고를 타거나 젓대를 불며 홀로 즐겼다고 전한다. 단원 김홍도, 그는 정말 신선처럼 매력적인 풍류 화가였을 것이다.

조선 후기 이유원(李裕元)은 단원의 그림에 대한 재미있는 글을 남겼다. 그의 아내가 말하기를 밤마다 잠자리에 누워 잠이 들려고 하면, 어디서 말발굽 소리가 들리고 나귀의 방울 소리까지 들린다는 것이었다. 게다가 어떤 날은 마부가 발로 걷어차서 잠까지 깨웠다는 것이었다. 이 말을 들은 이유원은 괴이한 일이라고 생각하면서도 대수롭지 않게 여기고 아예 그 말을 믿지도 않았다.

그런데 어느 날 이유원이 막 잠들려는 무렵에 어디선가 정말로 어렴풋한 방울 소리 같은 게 들리는 것이 아닌가! 잠자리를 걷고 일어나 여기저기를 잘 살펴보니 그 소리는 머리맡에 세워 둔 병풍에서 흘러나오고 있었다. 그런데 그 병풍은 바로 김홍도가 그린 풍속화였다. 신기한 것은 병풍을 다른 방으로 옮겨 놓자 더는 말방울 소리가 들리지 않는 것이었다. 아마도 병풍 속에는 말을 타고 버드나무 아래를 지나는 사람이거나, 말 등에 올라 술집 앞을 지나는 풍류객이거나, 방울을 흔들며 주인을 따라 걷는 작은 나귀가 그려져 있었을 것이다.

사실 이유원이 아니더라도 김홍도의 그림 속에는 항상 소리가 들어 있다는 걸 알 수 있다. 씨름판에는 엿장수의 가위 소리가 있고 서당에는 훈장의 엄한 꾸짖음과 아이들의 장난스러운 웃음소리가 있다. 또 대장간에는 편자를 박는 망치 소리가 있고, 들

판에는 새참을 먹는 사람들이 달그락거리는 숟가락 소리가 있다.

　그중에서도 〈마상청앵도(馬上廳鶯圖)〉는 말을 타고 가다가 버드나무에서 들리는 꾀꼬리의 소리를 향해 고개를 돌리는 선비를 그린 그림이다. 새의 청아한 울음소리가 늘어진 연둣빛 버드나무 가지를 타고 내려와 말을 타고 가는 선비의 어깨를 거쳐, 함께 길을 가는 어린 동자의 발가락까지 내려오는 것이 느껴진다. 자연의 소리, 진정한 음악을 향해 감응하는 눈빛은 빛이 난다. 세상의 근심이 없고 아름다운 감응만이 살아 숨 쉰다. 말을 탄 선비 뒤로 커다랗게 비어 있는 여백은 우리들의 삶이 자리한 공간이며 우리에게 주어진 시간이다. 지금 만큼은 연둣빛 이파리가 자잘하게 돋은 버드나무 가지에서 꾀꼬리가 우는 봄의 서정이 우리에게 있을 뿐이다. 김홍도는 아침저녁으로 만나는 조선의 산천에, 마치 사랑하는 연인에게 하듯이 그립고 아련한 연서를 쓰는 것이다.

　　　바다 두고 산을 두고
　　　사랑이여, 너를 버릴 수는 없을지니라

　　　백 리 바깥을 보는
　　　네 산처럼 아득한 눈을 어찌하고

　　　내 잘못을 거울처럼 받아 비추는
　　　물 같은 이마는 어찌하고

　　　복사꽃 피는 앵두꽃 피는

정다운 동네 어구 입술을 어찌하고

우거진 숲이여
네 시원한 머리카락을 어찌하고

아, 어찌하고 어찌하고
고향의 능선 젖가슴은 어찌하고

바다 있기에 산이 있기에
사랑이여, 너를 버릴 수는 없을지니라

─ 박재삼의 詩 「新 아리랑」

바지저고리를 입은 사람들

　김홍도가 살던 시기는 실학의 영향으로 조선의 지성인들이 새로운 세상에 눈을 뜨게 된 시대였다. 중인이었던 도화서 화원들에게 실학은 어떤 의미에서는 구원의 빛이었다. 양반들에 비해 차별을 받는 서러움과 일반 백성에게로 향하는 연민까지도 포함한 개혁적인 의식이 그들의 정신 안에 스며들었을 것이다.
　그러한 시대적인 변화와 새로운 탐색 속에서 화가인 김홍도는 저고리와 바지를 입

은 조선 사람들을 그림 속으로 불러들였다. 그래서 그의 그림 안에는 길쌈을 하고 벼 타작을 하고 북을 치고 피리를 부는, 넓적하고 순한 얼굴들이 행복하고 평안하게 살아 있다. 고단하고 곤궁한 삶 속에서도 안녕과 희망을 잃지 않는 조선의 민초들을 주인공으로 삼은 것이다.

김홍도가 그린 민중의 표정 하나하나에는 이야기가 들어 있다. 그저 형상만 백성의 형상이 아니라 그림 속 인물의 행동과 태도에서 저절로 서사(敍事)가 흘러나온다. 그들의 기쁨과 슬픔, 걱정과 즐거움, 노곤함과 역정이 함께 드러나 있다.

그런데 잘 들여다보면 대부분의 사람은 행복한 모습을 하고 있다. 궁핍하고 고달프다고 모두가 불행하고 지친 표정으로 살아가는 것은 아니기 때문이다. 언제 어떻게 살아가더라도, 삶 속에는 항상 행복하고 즐거운 일이 그만큼의 몫으로 남겨져 있다고 김홍도는 믿었던 것이다.

그 자신은 유명한 화원이 되어 관직에도 앉아 보았고, 임금의 총애를 받기도 하였다. 그러나 신분의 한계로 낮은 관직을 전전하며 양반 선비들의 시기를 받았던 삶이 그리 녹록지는 않았을 것이다. 어쩌면 김홍도는 그림 속 백성들에게 자신의 행복하였던 시간을 나눠주고 싶었을지 모른다.

김홍도는 정조가 왕세손이었을 때 그를 그렸고 또 임금이 된 정조의 어진을 그린 인연으로 특별한 아낌과 사랑을 받았다. 정조는 비극적 죽음을 맞은 사도세자, 즉 장헌세자와 혜경궁 홍씨 사이에서 태어났다. 1777년에 스물다섯 살 나이에 조선 제22대 임금으로 즉위를 하여 24년간 재임을 하고 1800년에 세상을 떠났다. 마음이 넓고 어질다고 알려진 김홍도가 정조가 원하는 그림에 혼신을 다한 성실함에는, 정조가 가진 인간적인 상처와 아픔을 위로하고 싶어서였을지 모른다. 화산 용주사의 개찰과 함

께 대웅전의 후불탱화에도 참여하였고, 사도세자의 회갑을 기념하기 위해 화성에 나들이 한 〈정조대왕 화성능행도〉를 그리는데도 화원으로서 당연히 참여하였다. 조선의 임금이 중인 출신의 화가를 특별히 아꼈다고 하는 것은 그림 솜씨 때문만은 아니었을 것이다. 김홍도는 그저 화원일 뿐이었지만, 가엾은 아버지의 넋을 위로하고 자식의 도리를 다하는 정조의 마음을 진심으로 알아주었기 때문이었을 것이다.

정조가 세상을 뜬 이후 김홍도는 쓸쓸히 자신의 집으로 돌아왔다. 처음부터 임금의 사랑을 욕심낸 것도 아니니 서러운 것도 아니고 다만 친구를 잃은 듯, 아우를 잃은 듯 마음이 슬프고 헛헛하여 소박한 집으로 돌아온 것이다.

젊은 시절에 김홍도는 주문받은 그림을 그려 많은 돈을 벌었다. "비단이 산더미처럼 쌓이고 그림을 재촉하는 사람들이 문전에 가득하여 먹고 잘 시간도 없었다"라고 스승 강세황이 증언하고 있기 때문이다. 그런데도 그가 늘 가난한 삶을 살았던 이유는 그렇게 번 돈을 모두 사치스러운 물품을 사들이는 데 썼을 것이라는 주장이 있다. 그림 속에 등장하는 그의 집 여기저기에는 사치품들이 많이 보인다는 것이다. 당시에 고가이던 중국의 태호석이나 서책과 당비파 등이 화원의 일반적인 삶과는 동떨어졌다는 것이다. 이런 생활은 녹봉만으로 부족하였던 화원이 사적인 주문 제작으로 많은 돈을 번 후 재산을 탕진한 대표적인 예라고 김홍도의 경제적 문제를 짚은 학자도 있다. 그러나 민초들의 삶을 절절히 그려내는 화가의 붓이라고 향기로운 물건을 탐하지 않겠는가?

결국 김홍도는 끼니를 거르는 말년을 보내게 되었고 아들의 수업료를 보내지 못하는 아버지의 참혹한 심정을 견뎌내야 하였을지도 모른다. 더군다나 유난히 자신의 병치레를 많이 한 것도 말년이 가난하였던 이유가 될 수 있을 것이다.

신선의 젓대 소리

그의 말년은 늘 가난하여 하루 끼니를 염려하면서도 한 그루의 매화를 심고 싶어하였다. 하루는 어떤 이가 매화를 파는데 그 모양이 너무 기이하여 탐이 났지만 돈이 없었다. 그런데 마침 돈 3,000냥을 보내 그림을 청한 사람이 있어 2,000냥에 매화 한 그루를 사서 심고, 나머지 800냥은 술을 사고, 200냥은 땔감과 양식을 사서 친구들을 불러 매화연을 열었다고 한다. 마치 가난한 시인이 어쩌다가 원고료라도 들어오면 그동안 얻어먹은 술빚을 갚느라 친구들을 불러 술잔을 돌리듯이, 소박한 인심이 우정의 정표였다.

그가 밥을 굶더라도 한 그루의 아름다운 매화를 원한다면 그것 역시 그의 선택인 것이다. 게다가 그의 몸은 현실에 닿아 있었지만 그의 영혼은 신선이 타는 나귀의 등에 올라앉아 있다는 것을 우리는 이미 알고 있지 않은가?

오늘 밤 신선이 된 화가는 맨발로 뻘밭을 걷는다. 뻘은 화가의 발을 깊숙이 잡아당겼다가 다시 밀어 올리는 짓을 지루하게 계속한다. 발이 움직일 때마다 제 몸의 형체를 바꾸며 발을 잡아 주는 검은 뻘밭이 화가의 길을 지탱해 주고, 보듬어 주고, 만들어 주고, 보여 준다.

단원 김홍도의 뻘은 조선의 아름다운 금수강산과 거기를 살고 있는 사람들이었다. 젊은 시절에는 마을이나 논밭에서, 장터에서, 선술집에서 만난 민초들이 그의 뻘이었다면, 중년에는 『병진년화첩』의 〈옥순봉도(玉筍峰圖)〉나 〈소림명월도(疏林明月圖)〉의 서정적인 풍광이 그의 뻘이었다고 할 수 있다. 그가 그린 그림 속에는 조선 땅이 가진 속살의 아름다움이 고스란히 담겨 있다. 그래서인지 50대 중반에는 자신이 만든 뻘밭의

무늬들을 돌아보는 삶의 원숙함과 단원 특유의 섬세한 서정이 그림 속에 가득하다.

200년 전에 화가 김홍도가 흙으로 지은 방에서 비파를 켜고 그림을 그렸듯이, 200년 후를 살아가는 시인들이 자신만의 방에서 시를 쓰고 있다. 한 가지 분명한 것은 화가나 시인이나 모두 집은 흙벽으로 되어 있고 종이를 바른 얇은 창이 있어서 그 창으로 세상을 내다본다는 것이다. 그리고 그 집은, 거칠게 변해 버린 숨소리를 부끄러워하는 세상에서 하나뿐인 집이라는 사실이다.

김홍도의 마음을 나는 안다고 시인은 말한다. 당신이 사랑한 조선의 산천과 사람들과 살아온 시간을 나도 사랑하였다고.

지금도 많은 사람은 물렁물렁한 집을 찾아 여행을 떠난다. 태백의 오지 마을로, 둔황의 사막으로, 티베트의 고원으로 여기저기 들쑤시고 찾아다니지만 그들이 찾는 집은 거기에 있을 턱이 없다.

詩人 박재삼(1933~1997)

일본 동경 출생으로 경상남도 삼천포에서 성장하였으며 1953
년 『문예』, 1955년 『현대문학』에 추천되었다. 시집으로 『춘향
이 마음』, 『햇빛 속에서』, 『천년의 바람』, 『어린 것들 앞에서』,
『뜨거운 달』, 『비 듣는 가을 나무』, 『추억에서』, 『대관령 근처』,
『꽃은 그리움을 피하고』, 『다시 그리움으로』 등이 있다.

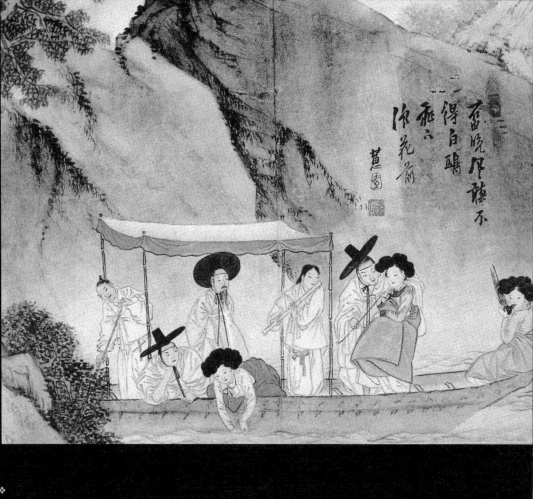

연꽃 같은

여인에게

강에서의 풍류

어느 날 조선의 화가는 강으로 간다. 푸르고 맑은 여름 강이다. 몇몇 벗끼리 뱃놀이
를 하기로 하였던 것이다. 항상 그랬듯이 이번 놀이에도 단골집의 기생들이 함께 하였
다. 그날따라 바람이 잔잔해서 굳이 노를 젓지 않아도 배는 요람처럼 아늑한 채 강을
떠다녔다. 잠이 올 것도 같았지만 아름다운 여인들이 있어서 그럴 틈이 없었다.

한 친구는 한 여인에게 유난히 호감을 보이며 치근거렸다. 허리를 감싸고 자신이
물던 장죽을 그녀의 입에 대주기도 하고 무슨 말인지 귀에 대고 소곤거리기도 하였
다. 그러면 그녀는 깔깔 웃어댔다. 무엇이 좋은지 두 사람은 좁은 배 안을 자꾸만 이리
저리 옮겨 다니며 즐거워하였다.

또 다른 어린 기생은 처음부터 배의 바닥에 몸을 앉히고는 강물에 손을 담근 채
로 움직이지 않았다. 마치 고향에서 놀던 기억을 더듬는 듯 물속을 들여다보기도 하
고, 찰랑거리는 물결을 손바닥으로 길어 올렸다가 쏟아 내리기를 반복하였다. 그러다
가 젓대의 가락에 맞추어 낮게 흥얼거리기도 하였다. 그녀는 무슨 추억을 떠올리는 걸
까? 가족을 생각하는 걸까? 아니면 마음속에 담아 둔 연인을 생각하는 걸까? 어쩌면
손님들 술 시중드느라, 가야금과 거문고를 타느라 힘들었던 지난 며칠의 시름을 강물
에 씻어 내고 싶었을지 모른다.

나이가 많은 기생은 배에 걸터앉아 생황을 불었다. 세월을 살아본 탓에 뱃놀이의 정취를 돋우는 법을 여인은 알고 있는 것이다. 아니다. 이제 그녀는 누구를 위해서가 아니라 스스로 뱃놀이의 풍류를 즐기고 싶을 뿐이다. 평생을 남을 위해 춤을 추고, 거문고를 뜯고, 생황을 불었지만 오늘만큼은 자신을 위해 연주를 하고 싶었다.

　　그들이 그렇게 풍류를 즐기는 동안, 어깨가 구부정한 뱃사공은 천천히 노를 젓고 아들은 그동안 연습하였던 젓대를 분다. 제법 아비만큼이나 키가 자란 아들의 소리를 듣는 아버지의 얼굴이 환하다. "이제 너도 혼자 먹고살 만 하구나" 하면서 안심하는 표정이다. 양반들의 뱃놀이에 따라와 노를 젓고 악기 연주를 하면서 먹고사는 이만한 돈벌이도 쉬운 일은 아닌 것이다. 시원한 강바람을 쐬면서 양반들처럼 자신들도 잠시 풍류가객이 되어 보기도 한다. 바람이 때마침 적당히 불어 스스로를 위안하면서 노를 젓는 일은 시늉만으로도 족하였다.

　　날은 저무는데 구슬픈 젓대 소리도, 선선한 바람 소리도 들리기는 하지만 그저 소리일 뿐, 배에 올라탄 사람들은 저마다 제 몫의 하루를 즐기고 있다. 물결이 만드는 하얀 포말 위에 슬쩍 내려앉는 갈매기도 먹이를 찾아 날아올 따름인 것이다.

> 젓대 소리 저물녘 바람 소리 들어도 들리지 않고
> 흰 갈매기만 물결 앞으로 날아내리네
> 一笛晚風聽不得 白鷗飛下浪花前
>
> – 신윤복의 제시

화가는 뒷짐을 진 채 사람들을 살핀다. 책 속에 들어 있는 동서고금의 화려하고 현학적인 문장 말고도, 인간사의 평범하고 소박한 모습이 더 가치 있는 일일 수 있다. 진솔하고 본능적인 마음의 표현이야말로 인간 그대로를 보여 주는 것이 아닌가?

심오한 사상과 철학 속에 감추어 둔 것이 아닌, 살아서 파닥거리는 정신과 육체를 그려 보자. 화가는 뒷짐을 풀고 생황을 부는 여인을 지긋이 쳐다본다. 처음부터 화가의 뱃놀이를 짐작하였던 듯 그 기생은 저 혼자 즐길 줄을 안다. 그래서 저만치 떨어져서 한량들의 놀이에 음악으로 운치를 더해 주고 있는 것이다. 뱃놀이를 하자고 자신을 데려온 남자에게 사색의 시간을 내어줄 줄 아는 여자, 참으로 깊은 마음을 가진 여인이다. 불현듯 찾아가면 말없이 앉아 거문고 소리에 맞추어 소동파의 금시(琴詩)를 외우던 여인이다.

거문고에 소리가 있다 하면
갑 속에 들었을 때는 어찌 울리지 않는가
소리가 손가락 끝에 있다 하면
어찌 그대의 손가락에서는 들리지 않는가
若言琴上有琴聲 放在匣中何不鳴
若言聲在指頭上 何不于君指上聽

신윤복(申潤福, 1758~?)은 잘 알려진 대로 조선 후기의 풍속 화가이다. 그러나 그의 출생과 죽음에 관한 확실한 기록이 없어 미술사에서는 1758년경 태어나 1817년 이후에 세상을 떠났을 것으로 추정하고 있다.

신윤복이 그림을 그리게 된 것은 핏줄로 전해 오는 기질 때문이었다. 고령(高靈) 신씨(申氏)인 신윤복의 가계에는 여러 명의 문인 화가가 알려졌는데 그중에서도 조선 초 신숙주와 신잠이 유명하다. 신숙주는 조선 시대 주목받는 서화평 「화기(畵記)」를 남겼고, 신잠은 국립중앙박물관에 소장된 〈탐매도〉를 그려 우리나라 미술사에 이름을 남긴 인물이다.

신윤복의 집안은 8대조가 서자였으므로 그 이후 중인의 신분이 되었다. 신윤복의 증조부는 역관이었고 그 형제들은 화원이었다고 전한다. 신윤복의 부친 신한평(申漢枰. 1726~?)은 집안의 영향을 받고 화원이 되었으나 신윤복도 화원의 신분이었는지는 확실하지 않다.

신윤복은 처음에는 김홍도의 영향을 받았을 것으로 알려졌으나 곧 독창적인 화풍으로 김홍도와 함께 풍속화의 쌍벽을 이루게 되었다. 신윤복은 김홍도가 가진 선비적인 꼿꼿함과는 달리 우리가 흔히 말하는 춘화도 즐겨 그렸던 화가였다. 금기시하였던 기생이나 부녀자, 그들의 사랑을 소재로 한 그림 때문에 도화서에서 쫓겨나 직업 화가로 살았다고도 하고, 화원인 아버지 밑에서 평생을 화원으로 지냈다고도 전한다.

그리움의 실체

기록에 의하면 신윤복은 '동가식서가숙(東家食西家宿)' 하였으며 여항(閭巷) 문인들과 교유하였다고 한다. 그렇다면 신윤복은 화원이라는 관직에 매어 있기보다는 자유롭게 떠돌며 사람들하고 어울리는 방랑적인 기질을 가졌을 것이라고 상상된다. 사실, 그

렇지 않았다면 조선 시대 여인들의 이야기가 이처럼 자유롭게 그려졌겠는가?

신윤복의 생애를 연구한 사람 중에는 그가 기부(妓夫)였을 가능성에 무게를 둔 연구자도 있다. 기부란 지금은 기둥서방이라고 불리지만 조선 시대에는 기생을 관리하며 살아가는 벼슬이었다. 즉, 기생들이 춤과 노래와 연주를 게을리하지 않게 관리하고, 손님을 맞이하는 일정도 관리하는 등 관기의 업무를 담당하던 관리였다. 그러다 보니 기생의 보호자이자 남편 역할을 하게 되었고 별도의 가정을 꾸릴 수는 없었다.

신윤복의 남동생과 여동생이 혼인을 하였던 기록은 남아 있지만 신윤복에 대해서는 기록이 없다는 점도 그 추정을 뒷받침한다는 것이다. 또 어린 기생부터 늙은 기생의 감추어진 일상을 이처럼 자연스럽고 구체적으로 그린 것을 보면 기생과 함께 생활하지 않고는 그릴 수 없었을 것이라고 보는 것이다. 더군다나 당시 기부가 될 수 있던 이들은 무관(武官)이었는데 첨절제사(僉節制使)였던 신윤복이 무관직 관리였다는 점이 설득력을 지니기도 한다.

하지만 혜원(蕙園) 신윤복이 정말 기부였는지는 추정일 뿐이니, 그의 생애는 여전히 베일에 가려져 있다.

신윤복의 그림에는 기생이나 부녀자가 많이 등장하고 또 남녀 간의 사랑이 버젓하게 표현되어 있다. 또 그가 그렸다는 춘화에서는 인간의 본능을 실오라기 하나 남김없이 벗겨 놓기도 하였다. 성리학적 잣대가 지배하던 시기에 인간의 본능을 솔직하게 그렸던 것에는 어떤 이유가 있었으리라. 그가 생각하던 예술의 세계는 있는 그대로, 부끄러울 것이 없는 그대로를 가감 없이 표현해내는 것이었는지 모른다. 농사짓고 뱃놀이하다가 밤이 오면 정인을 만나 사랑하는 일이 당연한 인간사임을 강조하고 싶어서였을까?

혜원 신윤복이 그린 애정 행각에는 설렘과 망설임에 앞서 찌릿한 본능의 페로몬이 뿜어져 나온다. 〈월하정인(月下情人)〉의 여인은 초승달이 어둑하게 내려다보고 있는 담장 옆에서 쓰개치마를 머리에 이고 연인을 기다린다. 어쩌면 그날 밤 그들은 첫 만남이었을지도 모른다. 그래서 여인의 얼굴이 더 부끄럽고 수줍게 그려졌을 것이다. 마음이 끌리는 대로 그곳에서 기다리고 있지만 얼마나 가슴 떨리는 기다림이었겠는가? 여인은 저쯤에서 들려오는 그의 발걸음 소리만으로도 오금이 저려 왔을 것이다. 드디어 등불을 들고 그녀의 앞에 서는 남자. 봄밤에 맡는 그의 향기에 그녀의 심장은 더 뜀박질하고….

또 다른 그림 하나는 달빛 아래서 연인을 만나는 〈월야밀회(月夜密會)〉이다. 대담하게도 보름달이 휘영청 밝은데 사내는 담장 밑에서 여인의 허리를 감아쥐고 얼굴을 비빈다. 그들의 몸짓은 〈월하정인〉의 연인들에 비해 너무 농밀하다. 달밤에 만나기가 처음이 아닌 것이 분명하지 않은가? 그런데 잘 보면 남정네보다 젊은 여인이 오히려 적극적인 모습이다. 연인들의 밀회를 주선하고 담장 옆에서 망을 보는 여인의 치마는 단정하게 묶여 있는데, 젊은 여자의 치마끈은 불룩한 가슴 아래로 내려와 있다. 금방이라도 흘러내릴 것 같아 육감적이다. 그들은 사랑해서는 안 되는 사이여서 더 애틋하고 간절하게 허리를 움켜쥐며 끌어당기고 있는 것일까?

혜원 신윤복의 화첩인 『혜원전신첩(蕙園傳神帖)』은 〈주유청강(舟遊淸江)〉 외에도 모두 30점의 그림이 있다. 그중에서 〈연소답청(年少踏靑)〉을 보면 나들이 나간 한량들의 푸른 청춘과 기생들의 향기로움이 발랄하게 표현되어 있다. 머리에 꽃을 꽂고 말을 타고 가는 모습도 너무나 자유롭고 아름답다. 춤과 노래는 물론 시서화에도 능통해야 하였던 그녀들은 상류사회의 문화를 교육받았던 장본인들이다.

우리가 잘 아는 황진이, 매창, 매화, 소백주 등은 기생 출신의 훌륭한 시인이었다. 기생은 사회적으로는 천민이었지만, 문화적으로는 사대부의 문화에 걸맞은 예와 기를 갖추었던 여인들이다. 자의식이 뛰어났던 여자들이 무지렁이로 살아가기보다는 지적으로 동등하고 싶은 욕망으로 기생의 길로 뛰어들었을 수도 있을 것이다. 그리고 그 모순을 견뎌내기 위해서는 더욱 자신을 갈고닦아야 하였을 것이다.

조선 시대의 관기들은 관할 구역을 떠나서는 안 되는 관청의 소유물이어서, 이름과 나이 등이 재산처럼 기록된 명부가 있었다. 그들은 각종 연회와 접대에도 동원되었으나 유교 사회의 덕목이었던 일부종사와 절개는 요구되지 않았으며, 술을 따르는 기생과 잠자리를 하는 기생의 구별이 있었다고도 전해진다.

기생들이 우리 문학사에 남긴 자취는 매우 크다. 현존하는 시조 3,000수 가운데 여성의 시조가 90여 편인데 그중 대부분이 기생의 작품인 것이 그것을 말해 준다. 유교가 사회 통념이던 시대에 여성이 시문을 쓸 수 있었다는 것은 기생이 가진 삶의 특성상, 삶과 사랑의 감정을 자유롭게 표현할 수 있었기 때문일 것이다. 그런 면에서 시를 쓰고 문장을 즐겼던 기생의 삶은, 진흙 속에서 피어나는 연꽃처럼, 육체는 손가락질을 받았지만 정신만큼은 지고지순한 세계를 바라보고 있었던 것이다. 그러다 보니 기생과 선비와의 관계는 시와 음악을 함께 나누고 서로의 정신세계를 이해하면서 서로 사랑하기도 하였을 것은 당연한 일이다.

연꽃 같은 여인들

　조선 중기 시인이었던 최경창(崔慶昌)과 기생 홍랑(洪娘)의 이야기는 수백 년을 두고 가슴을 뭉클하게 한다. 최경창은 1539년 태어나 1568년 문과에 등과하였고 스무 살이 되기 전부터 율곡 이이, 간이 최립, 구봉 송익필 등과 함께 시를 주고받으며 놀았다. 1573년 함경도 북평사로 발령받아 먼 길을 떠났고 거기서 자신의 시를 읊는 변방의 기생을 만나게 되었는데 바로 관기 홍랑이었다. 시를 주고받던 그들은 곧 사랑에 빠져 함경북도의 경성에서 2년 동안이나 함께 지냈다. 그러나 최경창은 다시 한양으로 돌아가야만 하였고 홍랑은 사랑하는 이를 떠나보내야 하였다. 그녀가 보낸 이별가는 지금도 우리의 마음을 적신다.

　　　멧버들 가려 꺾어 보내노라, 임에게
　　　주무시는 창밖에 심어두고 보소서
　　　밤비에 새잎 나거든 나인가 여기소서

　혼자 남은 홍랑은 한양에 있는 최경창이 병들었다는 소식을 듣고 일곱 날 밤낮을 걸어와 최경창의 수발을 들다가 돌아갔다. 당시 함경도와 평안도 주민들은 경계를 넘어 다른 지역으로 마음대로 오갈 수가 없었다. 당시 척박하였던 변방의 국토를 지킬 주민이 필요하였던 국가의 정책상 주민의 이동을 통제하였다. 그런데도 홍랑은 남장을 하고 한양에 들어와 연인의 병간호를 하였던 것이다.

　1576년에는 명나라로 사행을 다녀오기도 한 최경창은 그 후에 북평사 시절에 관비

를 데리고 살았다는 이유로 파직을 당하고 말았다. 한직을 돌다가 임금의 은혜로 1582
년 봄에 종성 부사에 부임하였는데, 그에게 내린 벼슬이 걸맞지 않는다는 상소가 있었
다. 다시 성균관 직강(直講)으로 임명된 최경창은 한양으로 돌아오던 길에 경성의 객사
에서 마흔다섯의 나이로 세상을 떠났다.

당신은 나를 건너고 나는 당신을 건너니

우리는 한 물빛에 닿는다

눈발 날리는 저녁과 검은 강물처럼

젖은 이마에 닿는 일

떠나가는 물결 속으로 여러 번 다녀온다는 말이어서

발자국만 흩어진 나루터처럼

나는 도무지 새벽이 멀기만 하다

당신의 표정이 흰색뿐이라면

슬픔의 감정이 단아해질까

비목어처럼 당신은 저쪽을 바라본다

저쪽이 환하다

경계가 없으니 흰 여백이다

어둠을 사랑한 적 없건만

강둑에 앉아 울고 있는 내가 낯설어질 때

오래된 묵향에서 풀려나온 듯

강물이 붉은 아가미를 열고

울컥, 물비린내를 쏟아낸다

미늘 하나로

당신은 내 속을 흐르고 나는 당신 속을 흐른다

— 강영은의 詩 「공무도하가(公無渡河歌)」

최경창이 죽은 후 홍랑은 제 얼굴을 스스로 상하게 하여 다른 사람의 수발을 들지 않았으며 3년이나 최경창의 묘에서 시묘를 살았다고 한다. 그래서 후손들은 최경창 부부의 합장묘 앞에 그녀를 모셨다. 홍랑을 최경창의 연인에서 또 한 명의 아내로 인정한 것이다.

사람의 죽음은 언제나 슬프다. 더군다나 사랑하는 이의 죽음이야 말할 게 있으랴. 언젠가 진도에서 씻김굿 공연을 본 적이 있다. 그때 무대를 채우던 슬픔의 주된 가락은 아쟁이 내는 소리였다. 슬픔은 젖은 안개처럼 객석까지 밀려오더니 여러 사람을 울리고 있었다. 소리는 몸의 여기저기 살을 베어내는 듯, 영혼의 깊은 바닥을 긁어대는 듯, 공연 내내 죽음의 문턱에서 죽음의 냄새를 맡고 죽음의 소리를 듣는 느낌에 소름이 돋았다.

그때, 조선의 화가도 수련이 핀 연못 위를 건너오는 아쟁의 소리를 들었을 것이다. 누마루에 누워 허공을 바라보고 있을 때 저쪽 툇마루에서 늙은 기생이 켜는 아쟁 소리는 사무치는 듯, 몸 안에 들어와 영혼을 여위게 하고, 몸 안 어디를 긁어대며 상처를 내는 아쟁의 소리를 화가는 견딜 수 없었다.

화가는 붓을 들어 그림을 그렸다. 누구를 떠나보내고 다시 누구를 기다리면서 어머

니든, 애인이든, 죽은 누이든 상관없이 그가 그려내는 여인의 얼굴이 그에게는 그리움과 기다림의 실체였을 것이다. 그리움으로 가득 찬 그의 시선을 이해해 주던 여인, 사랑을 재촉하지 않던 여인, 그러면서 화가의 등을 떠밀며 돌아가라고 말해주는 여인. 그래서 화가는 충족되지 못한 빈 곳을 여인들의 향기와 사랑으로 채워갈 수 있었을 것이다.

신윤복의 그림 여기저기에서 꽃으로 피어난 여인들은 아름답고 애잔하고 그립다. 그림 속 여인들은 지금도 시를 쓰고 그림을 그리고 가야금을 뜯으며 살아 있다. 그녀들이 가진 그리움은 항상 공중에 있다. 빛깔도 소리도 없는 허공을 가득 채우고 있는 허기. 수련이 핀 연못가에서 비파를 타면서, 전모를 쓰고 저잣거리를 걸으면서, 개울가에서 머리를 감으면서, 젊은 소년에게 손목을 잡히면서.

아쟁의 소리가 아쟁의 현에 있는 것도 아니고, 아쟁을 켜는 기생의 손가락에 있는 것도 아니라면 신윤복의 그림 속 소리는 어디에서 온 것인가? 붓끝에 있는 것도 아니면서, 손가락에 있는 것도 아니라면 어쩌면 먼 공중으로부터 오고 있는지 모른다.

그리고 허공이라고 생각하였던 공중에는 너무나 많은 그리움이 제각각의 색깔로, 형상으로 새처럼 날아오고 꽃처럼 핀다.

지금, 시인과 화가가 살아가는 이 세상이 그리움의 실체이다.

詩人 강영은(1956~)

제주 서귀포 출생으로 2000년 『미네르바』로 등단하였다. 시
집으로 『녹색 비단구렁이』, 『최초의 그늘』, 『풀등, 바다의 등』,
『마고의 항아리』가 있다.

세한 歲寒 을

去年以晚學大雲二書寄來今年又以
藕畊文編寄來此皆非世之常有購之
千萬里之遠積有年而得之非一時之
事也且世之滔滔惟權利之是趨爲之
費心費力如此而不以歸之權利乃歸
之海外蕉萃枯槁之人如世之趨權利
者太史公云以權利合者權利盡而交
踈君亦世之中一人其有超然自拔於
滔滔權利之外不以權利視我耶
太史公之言非耶孔子曰歲寒然後知
松柏之後凋松柏是毋四時而不凋者
歲寒以前一松柏也歲寒以後一松柏
也聖人特稱之於歲寒之後今君之於
我由前而無加焉由後而無損焉然由
前之君無可稱由後之君亦可見稱於
聖人也耶聖人之特稱非徒爲後凋之
貞操勁節而已亦有所感發於歲寒之
時者耶烏乎西京淳厚之世以汲鄭之
賢賓客與之盛衰如下邳榜門迫切之
極矣悲夫阮堂老人書

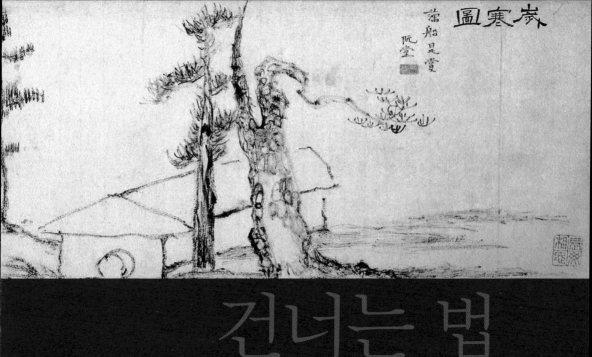

歲寒圖

藕船是賞

阮堂

건너는 법

세한을 지나가는 사람들

꽃은 세한을 건너 춘삼월까지 왔다. 시인은 초봄의 뜰 앞에 서서 바람을 맞는다. 얼음이 풀리는 강물에 발을 적시고 심장으로 봄날의 목숨 소리를 들으면서, 시인은 세한을 건너지 않았으며 세한을 지나 보내지도 않았다고 중얼거린다. 휘몰아치는 급류와 마주 선 적막한 시인의 처소를, 바람은 세월은 제대로 왔다가 불현듯 떠나가는 것이다.

그렇게 또 지나가라. 꽃들이여, 황폐한 강변의 이끼들이여.

〈세한도(歲寒圖)〉는 추사(秋史) 김정희(金正喜, 1786~1856)가 제주도에 유배된 지 5년째 되던 해에 그린 그림이다. 지금은 비행기로 서울에서 한 시간도 안 걸리는 거리지만, 당시의 제주도는 얼마나 멀고도 먼 섬이었을까? 제주도에 남아 있는 추사 적거지에 가면 그 쓸쓸함과 허망함이 소박하게 꾸며진 초가집으로 남아 있다.

추사 혹은 완당(阮堂)이라는 호로 불리는 김정희는 영조의 딸인 화순옹주의 증손이다. 추사체라는 고유명사의 서체를 창출한 김정희는 일곱 살이었을 때 이미 세상에 이름을 떨칠 명필이 될 것이라고 예언을 들을 정도였다. 명문가 출신으로 다방면에 뛰어났던 그는 어린 나이에 북학파의 거장이었던 박제가(朴齊家, 1750~1805)의 제자가 되었으며, 스물네 살 때에는 동지 부사로 부임한 아버지를 따라 청나라로 들어가 옹방강(翁方綱)과 완원(阮元)과 같이 유명한 서예가를 만날 수 있었다. 그 일은 김정희에게 새로운

학문과 뛰어난 청의 문사들과 교유하는 기회를 주었고, 결국 그는 금석학과 고증학에 뛰어난 실사구시의 학자가 되었다. 김정희가 서른한 살 때 북한산에 있던 진흥왕 순수비를 발견한 일은 잘 알려진 일이다.

1830년 순조 집권 말기에 그의 아버지 김노경은 이조, 예조, 공조판서 등 요직을 지내다가 수차례에 걸친 상소로 인해 결국 전라남도 강진의 고금도에 유배되었다. 그 후 김정희는 순조가 승하한 후, 10년 전에 있었던 아버지의 옥사에 연루되어 8년간 제주도에 유배되었다. 제주도에서의 유배 생활에서 풀려난 뒤 3년 후에는, 친구이자 영의정이었던 권돈인 사건에 연루되어 또다시 1년 가까이 북청에서 유배 생활을 하였다. 이처럼 다사다난한 삶을 살았던 추사는 말년에 경기도 과천에 머물면서 봉은사를 오가며 살다 생을 마쳤다.

몇 해 전, 늦봄에 찾았던 제주의 집터 돌담 아래에 제주 수선이 피어 있었다. 일부러 보이려고 심은 것은 아닌 듯 담장 아래 촌스럽게 앉아 있었다. 김정희의 말대로 잎이 짧아 겨우 몇 치에 불과하였고 꽃잎은 오리 주둥이처럼 둥글게 벌어졌는데 오리 중에서도 새끼 오리의 주둥이 같았다.

당시에 수선화는 중국의 강남에서 나는 꽃으로 사행길에 얻어오던 귀한 꽃이었다. 어린 시절에 아버지를 따라 연행을 다녀온 추사는 이미 수선화를 알고 있었을 것이 당연하다.

추사가 제주도에 귀양을 와서 보니 제주도에도 수선화가 있었다. 그 당시 제주의 토박이들에게 수선화는 그저 흔한 들꽃일 뿐이었다. 그래서 소와 말에게 먹이고 보리를 갈 때가 되면 호미로 파버렸던 것이다. 유배지였던 제주도에서 수선화를 만난 추사는 너무나 기쁘고 반가웠던 것 같다. 여기저기 흔하게 핀 수선화는 2월 초에 피기 시

작하여, 3월에 이르러서는 산과 들, 밭두둑 사이가 마치 흰 구름이 뭉실하게 깔린 듯 또는 너른 들판에 흰 눈이 쌓여 있는 듯 아름답다고 지인에게 보낸 편지에 쓰기도 하였다.

함께 있는 나무

〈세한도〉의 화면을 수직으로 지르는 두 그루의 잣나무는 마치 이 겨울의 매운바람도 눈보라도 다 거침이 없다는 듯, 날카로운 침엽의 이파리를 바짝 치켜 올리면서 당당하게 서 있다. 젊고 패기에 차 보이는 그 나무들은 겨울을 지내는 당당한 기개와 추운 시절을 이겨내고야 말 희망 같은 단어를 떠올리게 한다.

한편 오른쪽에는 두 그루의 소나무가 있다. 왼편의 나무들과는 달리 두 나무는 다른 모습을 보인다. 그중 좀 더 젊어 보이는 소나무는 곁에 있는 노송의 어깨에 손가락을 슬쩍 올려놓고 있다. 이파리를 더 많이 가진 젊은 나무는 자신보다 오래 살았을 늙은 나무에 자신의 체온을 보태고 있는 것이다.

노송은 한 마리의 호랑이처럼 화려하고 웅장한 무늬의 껍질을 가지고 있어서, 겉모습만으로도 함부로 대할 수 없는 엄숙함과 고고함이 깃들어 있다. 게다가 옆으로 휘어져 내린 가지의 도도함이란 쉽게 건드릴 만한 각도가 아니다. 구부러져 내려가다가 다시 들어 올린 가지 끝에는 아직 생생한 뾰족 잎사귀들이 꼿꼿하게 서서 하늘을 향하고 있다.

이처럼 고고한 소나무에 제 체온을 보내고 있는 젊은 소나무는 무슨 생각을 하고

있었을까? 노송의 엄숙함과는 달리 젊은 솔가지와 잎은 바싹 마른 붓으로 더 거칠게 그려져 있다. 자세히 보면 뾰족한 솔잎이라기보다는 진하고 흐린 붓질의 여운이 있다. 그래서 마른 붓의 질감 위에 묻어나는 은근한 따스함이 있다. '저 여기 있어요' 하는 마음으로 노송과 체온을 나누고 있는 것은 아닌가?

〈세한도〉를 보고 있으면 무명 바지저고리를 입고 홀로 춤을 추고 있는 남자의 모습이 보인다. 언 땅 위를 느릿하게 버선발로 내디디며, 허공을 향하여 온몸으로 살풀이를 하는 오래된 춤꾼이다. 희끗희끗 머리가 센 남자의 굵은 선이 만드는 여백의 공간과 느릿한 시간은 〈세한도〉가 가진 최고의 매력이다. 그 안에 그리움과 외로움이 다 들어 있으면서도 고고한 격을 팽팽하게 지탱하고 있는 것이다.

> 나는 너무나 많은 첨단의 노래만을 불러왔다
>
> 나는 정지(停止)의 미에 너무나 등한하였다
>
> 나무여 영혼이여
>
> 가벼운 참새같이 나는 잠시 너의
>
> 흉하지 않은 가지 위에 피곤한 몸을 앉는다
>
> 성장(成長)은 소크라테스 이후의 모든 현인들이 하여온 일
>
> 정리(整理)는
>
> 전란에 시달린 이십세기 시인들이 하여놓은 일
>
> 그래도 나무는 자라고 있다 영혼은
>
> 그리고 교훈은 명령은
>
> 나는

아직도 명령의 과잉(過剩)을 용서할 수 없는 시대이지만

이 시대는 아직도 명령의 과잉을 요구하는 밤이다

나는 그러한 밤에는 부엉이의 노래를 부를 줄도 안다

지지한 노래를

더러운 노래를 생기 없는 노래를

아아 하나의 명령을

- 김수영의 詩 「서시」

　붓에 적신 먹이 꾸덕꾸덕 말라갈 때, 붓을 들어 잣나무를 그렸을 화가는 몸도 마음도 말라가고 있었을지 모른다. 거친 땅에 흙을 뿌려 주고, 나뭇등걸에는 마른 껍질을 붙여 주면서 허공의 하늘에는 아무것도 그려 넣을 수 없었을 것이다. 가진 것을 빼앗기고 유배를 오면서 절친하였던 벗마저 떠나고 없는 빈 하늘을 더는 바라보고 싶지 않았을 것이 당연하다.

　김정희는 그때 어두운 밤마다 시인이 불렀던 부엉이의 노래를 불렀을지도 모른다. 그래서 세한도의 빈 여백에는 붓으로 그리지 못하는 긴 애태움과 고독이 숨어 있다.

소나무와 잣나무가 푸른 이유

　　그런 외롭고 고적한 유배 시절 중에서도 먼 제주도까지 책을 구해 보내 주는 아름다운 제자가 있었으니 그가 진정 버려진 것은 아니었다. 그래서 그의 〈세한도〉에는 늙은 소나무 곁에 젊은 소나무가 서 있을 수밖에 없다. 어깨에 닿아 있는 젊고 싱싱한 소나무의 가지는 좋은 시절에 그를 따르던 수십 수백의 제자보다도 더 든든한 버팀목이 되었을 것이다.

　　　자네가 지난해에는 계복의 『만학집』과 운경의 『대운산방문고』를 보내 주고 또 올해에는 하장령의 『황조경세문편』 120권을 보내 주니 이는 세상에 흔한 일이 아니네. 천 만 리 먼 곳에서 구한 것이기도 하고 또 여러 해에 걸쳐서 얻은 것이어서 한 번에 가능한 것도 아니니 말일세. …(중략)… 공자 말씀이 "歲寒然後知松柏之後凋也"라 하셨으니, 소나무 잣나무는 본래 사계절 잎이 지지 않고, 추운 계절이 오기 전에도 소나무, 잣나무요. 추위가 닥친 후에도 여전히 같은 소나무, 잣나무라는 말일세. …(중략)…

　　　去年以晩學大雲二書寄來 今年又以藕耕文編奇來 此皆非世之常有 購之千萬里之遠 積有年而得之 非一時之事也 公子曰歲寒然後知松柏之後凋 松柏是毋四時而不凋者 歲寒以前一松柏也 歲寒以後一松柏

　　〈세한도〉의 발문에 있는 내용이다. 책을 보내 준 제자 이상적에게 가졌던 마음을, 그는 마치 겨울 숲에서 소나무나 잣나무를 알아본 것처럼 고맙고 놀랍다고 말하고 있다.

공자는 『논어』의 자한(子罕) 편에서 '세한연후지송백지후조(歲寒然後知松柏之後凋)', 즉 한겨울 추운 날씨가 되어서야 잣나무, 소나무가 시들지 않음을 비로소 알 수 있다고 하였다. 봄부터 여름 그리고 가을이 될 때까지도 소나무와 잣나무는 다른 나무와 섞여 그저 푸른 나무일 뿐이다. 그러나 가을이 다 가고 겨울이 오면, 다른 나무들이 이파리를 다 털어내고 겨울의 풍경에 어울려 가는 동안, 잣나무나 소나무는 변함없이 푸른 이파리를 지니고 있다. 그제야 비로소, 아! 저기 소나무가, 잣나무가 있었구나 깨닫게 된다.

추사는 화제를 세한도라고 쓴 다음, 그 옆에 '우선시상(藕船是賞)'이라고 썼다. 이는 이상적을 부르며 "우선이, 이 그림을 보게"라고 말하는 것 같다. 우선(藕船)은 이상적의 호이다. 이상적(李尙迪, 1803~1865)은 중인 출신의 역관이었다. 선조 대대로 역관의 집안이었으며 열두 번이나 사행을 다녀올 만큼 외교적 능력이 뛰어났다. 1848년에는 청나라에서 청인의 주관으로 이상적의 문집을 낼 정도로 청나라의 유명 문인들과 교유하였던 인물이었다. 실사구시의 새로운 학문을 공부한 김정희는 출신 성분의 구별을 뛰어넘어 이상적 같이 지조 있고 의리 있는 제자를 곁에 둘 수 있었다.

이상적은 중국을 가게 되면 새로 나온 책을 접하게 되었을 것이고 그 책을 볼 때마다 제주도에 있는 스승을 생각하였을 것이다. 그래서 자기 자신뿐 아니라 스승에게 필요한 책이라고 생각되면 어렵더라도 구해왔던 것이다. 바다 건너 유배지에 책을 전한다는 게 쉬운 일이 아니었음에도 잊지 않고 챙기는 제자를 보면서 스승은 얼마나 기쁘고 대견하였을까? 그래서인지 그림 오른쪽 아래에는 '장무상망(長毋相忘)'이라는 인장이 찍혀 있다. 오래도록 잊지 말자는 뜻이다.

높은 벼슬을 하고 이름 있는 문인으로 명예로운 관을 머리에 쓰고 있을 때는 귀찮을

정도로 따르던 이들도 유배된 뒤에는 소식 한 점 없지 않은가! 그런데 그 많은 나무 중에 한 그루 작은 나무에 불과하던 이상적이란 제자는 얼마나 지조 있는 사람인가!

이상적은 다시 북경으로 가게 되었다. 이미 청나라의 문인들에게 김정희는 '해동제일통유(海東第一通儒)'로 알려져 있었다. 거기서 만난 청나라의 문인들에게 김정희의 〈세한도〉를 보여 주며 스승의 따뜻한 신의와 고매한 그림을 자랑하였다. 그림을 본 청나라 문인들은 진심으로 스승과 제자의 아름다운 의리를 논하며 송시와 찬문을 이어서 썼다. 그래서 〈세한도〉의 첩은 추사 김정희의 그림과 발문 말고도, 여러 문인이 덧붙인 시와 문장들을 합하여 두루마리의 길이가 무려 13m가 넘게 되었다.

예술가의 노래

김정희의 말년에 이조참의를 지냈던 30대 후반의 이유원은 김정희에 관한 일화를 여럿 남겼다. 그중 하나는 이유원과 절친하였던 중국 주당(周堂)이 준 「속난정도시(續蘭亭圖詩)」에 대한 일이다. 주당의 바위 그림 솜씨는 북송의 미불(米芾)이 와서 절할 정도로 뛰어났다. 그런데 김정희는 이유원의 집에 올 때마다 그림보다는 「속난정도시」에 써진 제화시만 베껴갔다는 것이다. 아마도 추사 김정희는 좋은 그림 말고도 좋은 글을 만나면 자신의 독특한 글씨로 새로 쓰고 또 썼을 것이 짐작된다.

또 어느 날은 성격이 소심한 사람 하나가 김정희에게 글씨를 부탁하였는데 추사는 몇 시간이 지나도록 붓을 대지 못하였다. 그러다가 마침내 다 쓰게 되었는데 이마에 흐르는 땀을 씻으면서 붓을 던지고 하는 말이, 소심한 이가 써 달라고 해서 자신도 소

심하게 쓸 수밖에 없었다라고 했다는 것이다. 이런 일면은 남에게 허점을 보이려고 하지 않았던 추사의 완벽주의적 성격이 아닐까 추측이 되기도 한다.

추사 김정희가 차를 좋아하였다는 이야기는 세상이 다 아는 일이다. 김정희보다 열일곱 살이나 많았던 신위(申緯)는 승정원에 있는 동안 김정희와 취향이 맞아서 자주 얼굴을 보며 지냈다. 그런데 추사가 매일 좋은 차를 끓여서 시동들에게 한 사발씩 들려 보내는 것이었다. 하루는 다른 날과 마찬가지로 추사가 보낸 차가 왔다 싶었는데, 잠시 후에 추사가 함께 들어서는 것이었다. 그리고는 소매 속에서 금가루를 뿌린 작은 종이 한 장을 내놓았다. 거기에 시가 한 수 쓰여 있었는데, 차를 끓이려고 화로에 부채질하는 사이에 지은 시라며 보여 주었다. 잠깐 사이에 쓴 시를 보여 주고 싶어서 달려온 김정희의 어린애 같은 순진함을 보여 주는 일화이다.

김정희는 철종 8년(1856)에 세상을 떴다. 조선왕조의 『철종실록(哲宗實錄)』은 그의 졸기를 이렇게 전한다.

전 참판 김정희가 졸하였다. 김정희는 이조판서 김노경의 아들로 총명하고 기억력이 뛰어나 많은 서적을 널리 읽었으며, 금석문과 도사(圖史)에 깊이 통달하여 초서, 해서, 전서, 예서에 있어서 참다운 경지를 신기하게 깨달았다. …(중략)… 남쪽으로 귀양 가고 북쪽으로 귀양 가서 온갖 풍상을 다 겪었으니, 세상에 쓰이고 혹은 버림을 받으며 나아가고 또는 물러갔음을 세상에서 간혹 송나라의 소식(蘇軾)에게 견주기도 하였다.

추사 김정희에게 도원(桃源)은 어디였을까? 온 세상 바람이 다 그에게로 와서 터질

때, 한낮도 한밤중 같은 그 골짜기에서 그는 유배 생활을 하였었다. 이제 그는 자신만의 도원으로 가서 참았던 설움을 통곡으로 풀어낼지 모른다. 빛나는 영화와 암흑이 번갈아 공존하였던 그의 평생이 추사라고 불리는 한 예술 세계를 이루었지만 인간으로서의 그의 아픔은 살을 에는 고통이었을 것이다. 평생토록 선비의 자세를 흩뜨리지 않고 살아가려고 자신을 수없이 때리며 살아온 그는 스스로에게 한 점 부끄럼이 없었을지도 모른다.

꽃은 과거와 또 과거를 향하여
피어나는 것
나는 결코 그의 종자에 대하여
말하고 있는 것이 아니다
또한 설움의 귀결을 말하고자 하는 것도 아니다
오히려 설움이 없기 때문에 꽃은 피어나고

꽃이 피어나는 순간
푸르고 연하고 길기만 한 가지와 줄기의 내면은
완전한 공허를 끝마치고 있었던 것이다

중단(中斷)과 계속(繼續)과 해학(諧謔)이 일치되듯이
어지러운 가지에 꽃이 피어오른다
과거와 미래에 통하는 꽃

견고한 꽃이

공허의 말단에서 마음껏 찬란하게 피어오른다

– 김수영의 詩 「꽃(二)」

　이제 시인은 자신처럼 뭉개지고 머리가 깨진 꽃나무 곁에서 잠을 자려고 한다. 우리는 이른 아침마다 꽃무덤 앞에서 이슬로 차를 끓이는 화가를 만날지 모른다. 그러다가 어떤 날은 해가 중천을 넘도록 나무 아래에 누워 잠을 자고 있는 시인을 만날지 모른다. 그들이 세상을 살아가는 21세기의 추사이고 새로 돋는 추사의 예술혼이라고 말한다면 무덤 속 추사는 그냥 웃어줄 것인가?

詩人 김수영(1921~1968)

서울 출생으로 1945년 『예술부락』에 시를 발표하였다. 시집으로 『달나라의 장난』, 『거대한 뿌리』가 있다.

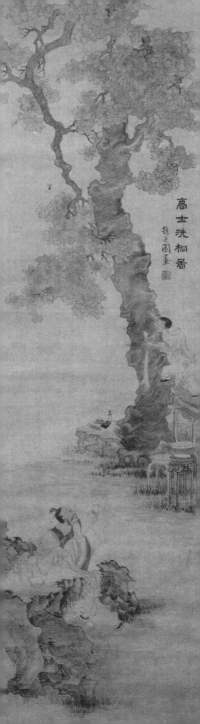

高士洗桐圖

趙□國畫

향기로운
상처

'속엣것'이 넘친 상처

　조선 시대 말기의 화가 오원(吾園) 장승업(張承業, 1843~1897)은 어린 시절 부모를 잃고 떠돌이로 살았다. 선대는 무인(武人) 집안이라고도 하는데 어쩌다가 남의 집 머슴살이를 하게 되었는지는 알 수 없다. 떠돌이 삶을 산 그의 가슴 속에는 쓰리고 아린 상처가 무수하였을 것이다. 그렇게 만들어진 마음의 상처는 감추려 해도 감추어지지 않았을지도 모른다. 사는 게 변변치 못해 나이가 먹도록 장가도 못 갔다고 한다. 장승업의 어린 시절은 말할 수 없이 빈한하였음이 틀림없다.

　일제 강점기의 미술사학자인 근원(近園) 김용준(金瑢俊)의 『근원수필』을 보면, 장승업은 역관 출신으로 한성부판윤에 올랐던 변원규의 머슴살이를 하였다고 한다.

　또 장지연(張志淵)의 『일사유사(逸士遺事)』에는 장승업이 화가가 된 내력이 자세하게 기록되어 있다. 그는 어릴 때 고아가 되어 여기저기 떠돌아다니다가 서울 수표교 근처에 있던 이응헌의 집에 머슴으로 들어오게 되었다고 한다.

　1880년 7월의 『승정원일기(承政院日記)』에는 고종이 변원규에게 정2품인 정헌대부를, 이응헌에게는 정3품 통정대부를 가자한 내용이 실려 있다. 변원규와 이응헌은 당대 역관으로서 활발한 외교관 역할을 하였던 인물들이다. 두 사람의 기록에 의하면 장승업이 역관인 변원규 혹은 이응헌의 집에서 머슴을 살았던 것은 분명해 보인다. 다만

일반적으로는 이응헌의 집에 살았다고 알려져 있다.

천재 예술가 장승업의 일생은 2002년 임권택 감독에 의해 '취화선'이라는 영화로 제작되기도 하였다. 장승업 역할을 맡았던 배우 최민식은 정말 장승업의 혼령이 씌워진 것처럼 고통스럽고 혼란스러운 예술가의 삶을 잘 그려냈다. 특히 술병을 들고 지붕 위에 올라가 고래고래 세상을 향하여 고함을 지르던 모습이 지금까지도 기억에 남아 있다. 그러나 영화는 영화이고 장승업은 장승업이다. 영화는 우리가 알지 못하는 삶의 부분들을 상상으로 채울 수밖에 없었을 것이다.

> 속으로만 입고 있던 상처를 요즘엔 몸에도 내고 다닌다 흉하다고 사람들은 피한다 그럴수록 나는 나의 꽃이라고 향내가 있다고 다가가 부벼댄다 사람들은 혼비백산 도망친다 요즘 나의 상처는 속엣것이 넘쳐! 밖으로 기어 나오고 있음이 분명한데 사람들은 自害의 흔적이라고 말한다 나는 몸에다 칼을 댄 적이 없다 꽃이 피는 순서는 밖에서 안이 아니다 고마우신 햇살과 단비도 있으셨겠지만 안에서 밖이다 일단은 고여서 밖이다 눈으로도 그대로 볼 수가 있다 보이지 않던 것이 보이는 것이 되는 빠듯한 충만의 순세! 나는 그걸 아직 믿고 있다 상처가 꽃이 되는 순세! 그걸 아직 믿고 있다

> – 정진규의 詩 「몸詩 · 55 – 상처」

시인의 몸을 잘 들여다보라. 그의 몸에는 잘 그려진 문신이 촘촘하게 아니, 빼곡하게 들어차 있다. 그 문신을 자세히 들여다보면 거기에 새겨진 그림은 용이나 호랑이처럼 야성적이고 위협적인 카리스마도, 장미나 고양이처럼 작고 예쁜 장신구도 아니다.

시인의 문신은 무채색이고 비구상이고 계획되지 않은 크로키이다.

사전적으로 말하자면, 문신은 살갗을 바늘로 찔러 먹물이나 물감으로 글씨나 그림 따위를 새기는 것이다. 그러나 시인의 몸에 그려진 문신은 바깥에서 들어온 다른 몸을 만나서, 찰나의 열망과 희열을 거쳐 뿜어낸 지극한 생명체이다.

이처럼 시시때때로 시인의 몸 안으로 들어오는 다른 몸들로 해서, 시인은 온통 상처투성이다. 그때마다 시인의 몸에는 문신이 새겨지고, 그 상처에서 피워내는 꽃들로 시인의 몸은 사시사철 활활 타오르는 꽃나무이다.

그러니 이제 시인의 문신을 보고 놀라 도망칠 일이 아니다. 혼비백산의 순간을 참으면 시인의 상처를 들여다볼 수 있는 혜안이 생길지 모른다. 혜안만 지닐 수 있다면 그가 가진 아픔과 상처를 만나게 될 것이고, 시인의 상처 속에서 아픔을 나누게 되는 희열의 순간을 만날 것이다.

시인은 자신의 몸 여기저기에 난 상처를 문신처럼 아찔하게 내보이고 다닌다. 상처 속에 향기가 있다고, 맡아보라고, 혼비백산하는 사람들에게 말을 거는 시인은 너무도 순진하다.

우리는 자신이 다른 사람들과 다르다고 느낄 때 불안을 경험한다. 게다가 사람들이 나를 이상하다고 우기게 된다면 어느 날 정신병원에 감금될지도 모른다. 그래서 문신이 그려진 몸을 내밀고, 피가 흐르는 상처를 가리키며 향기가 난다고, 이제 꽃이 필 거라고 말하는 시인은 지금 위험한 지경에 처해 있다.

시인의 문신은 바깥에서 새긴 것이 아니라, 안에서부터 바깥으로 상처를 드러낸 이상한 문신이다. 안에서 넘치고 나서야 밖으로 흘러나오는 시인의 고된 사유의 상처인 것이다. 그러면서도 그 상처는 시인 자신에게는 아름답고 향기로운 꽃이다.

시인은 몸에 문신을 새긴 섹시한 꽃나무이며, 언제 갇힐지 모르는 위험한 동물이다. 그래서 시인이 만들어 내는 문신은 더더욱 아찔하고 매혹적이다.

선비가 오동나무를 닦다

장승업이 본격적으로 그림을 알게 된 것은 수표교에 있는 이응헌의 집에서 머슴을 살던 시절이었다. 역관 이응헌은 추사 김정희로부터 〈세한도〉를 받았던 이상적의 사위이다. 이상적은 〈세한도〉를 중국으로 가지고 가 유명인들로부터 찬문을 받아온 이다. 이상적이 역관으로 중국을 드나들면서 서화나 금석문의 교류에 많은 공헌을 하였듯이, 이응헌도 그의 사위답게 예술에 대한 높은 안목과 깊은 애정으로 많은 고서화를 수집하였다. 사실 이응헌은 장승업보다 겨우 다섯 살밖에 많지 않았지만, 열여덟 살에 역관 시험에 합격할 정도로 똑똑한 사람이었다. 이렇듯 이응헌은 재주와 능력은 물론 마음이 선하고 배려가 깊은 사람으로 전해진다.

장승업은 늦게까지 글도 읽을 줄 모르는 까막눈이었다. 그러나 총명하였던 덕분에 주인집 아이들이 글 읽는 틈에서 글을 배우게 되었다고 전한다. 이응헌의 집에서 시중을 들던 장승업은 사랑방에 모인 사람들의 어깨너머로 귀한 그림들을 보고, 그들이 주고받는 이야기를 들으면서 눈동냥, 귀동냥을 하였을 것이다. 가끔 주인의 방을 정리하다가 마르지 않은 먹에 붓을 적셔 버려진 종이의 귀퉁이에 흉내를 내듯 난을 치거나 대나무와 매화를 그리기도 하였을 것이리라. 그러던 어느 날, 마치 전생에 화가였던 것처럼 붓을 잡고는 내키는 대로 붓을 휘둘러 대나무, 난초, 산수, 영모(翎毛)를 그렸는

데 놀랄 정도로 신운이 감도는 그림이 되었다. 그림을 본 이응헌은 깜짝 놀라 앞으로는 그림에만 전념하라며 빗자루와 지게 대신 먹과 붓을 내주었던 것이다.

드디어 장승업은 자신의 '속엣것'을 알아줄 진정한 벗을 만나게 된 것이다. 그런 우연과 필연에 의해 시작된 화가로서의 삶은 장승업이 가진 천부적인 상처의 치유 행위였다. 이후 장승업의 이름은 세상에 알려졌고 그의 그림을 얻으려는 사람들의 수레가 골목을 메울 정도였다고 한다.

장승업의 〈고사세동도(高士洗桐圖)〉는 원나라 말기에 살았던 시인이자 화가였던 예찬(倪瓚, 1301~1374)에 관한 이야기를 그린 그림이다. 예찬은 원대 4대 화가 중 한 사람으로 조용한 풍격과 고결한 인품을 가진 화가로 알려졌다. 그의 그림은 물가에 서 있는 나무와 산수가 이루는 소소한 고적함이 특징적이다. 그윽하고 고요한 서정이 시처럼 잔잔하게 흐르는 그림이다. 예찬의 그림은 어지러운 세속을 버리고 고요히 머물고자 하였던 예찬의 은일자적인 삶을 그대로 보여 준다. 예찬에 대해서는 그의 고결한 삶 말고도 청결하였던 결벽성에 대한 얘기가 자주 회자된다.

세수할 때는 물을 여러 번 바꾸어 헹구었고, 모자와 옷에 앉은 먼지도 하루에 수십 번이나 털어냈다고 한다. 또 자기 집 근처의 나무와 바윗돌도 닦아냈고, 속된 자들도 멀리하였다. 속된 자들을 멀리해야 한다는 것은 당연한 것이라고 하더라도, 집 앞의 바윗돌까지 닦았다는 것을 보면 그의 청결함은 병적이었을 것이다. 그러니 손님이 다녀가면 당연히 손님의 손때가 묻은 여기저기를 깨끗하게 청소하였을 것이다.

그날도 한 손님이 찾아왔는데 손님의 침이 오동나무에 튀고 말았다. 손님이 가자마자 예찬은 심부름하는 아이를 시켜 청소를 시켰다. 〈고사세동도〉는 오동나무를 닦아내는 광경을 그린 그림이다. 그림에 있는 오동나무는 멋지게 뒤틀린 고목이다. 오랜

세월을 품은 오동나무는 가지마다 푸른 꽃구름처럼 청록의 오동잎을 피워내고 있다. 담담하면서 깊은 잎사귀의 빛깔 덕분에 늙은 오동나무는 고결한 선비처럼 당당하다. 흰 천으로 나무의 더럽혀진 목과 등을 닦을 때, 예찬은 마치 자신의 몸을 닦아내는 기분이었을 것이다. 아이를 위해 한 손으로 수건을 집어 들고 기다리는 그의 자태가 깔끔하기만 하다.

예찬에게 더러운 침이 묻은 오동나무는 피 흐르는 상처만큼이나 아프게 느껴졌을 것이다. 선비는 오동의 상처를 닦는 모습을 물끄러미 바라본다. 아무리 봐도 잘생긴 오동나무가 아닌가? 저 스스로 휘어진 목심이며, 피고 싶은 데에 핀 잎사귀들이며, 밤이면 거문고 소리를 내는 유정함이며….

그래서 밤마다 시인은 수건을 꺼내 자신의 몸을 닦는다. 상처 난 저 나무가 시인의 고갱이, 오동이 아니던가? 날마다 상처를 닦으며 시를 쓰는 시인의 행위는 오동나무에 튀긴 침을 닦는 선비와 동격이다.

시인이 경험한, 상처가 되고 꽃이 되는 '충만의 순서'는 장승업에게 있어서는 흥에 겨운 붓질의 순간, 통제할 수 없는 몸의 독이 빠져나가는 희열, '속엣것'이 만들어 내는 오묘한 그림의 격에 있는 것이다.

21세기의 시인은 장승업에게 연애질이나 하자고 유혹한다. 당신의 붓이 거문고 줄을 뜯으면, 내 시가 당신에게 한 벌의 옷을 지어 주겠다고. 내 상처가 당신의 상처를 치유할 수 있다고.

새로 연애질이나 한번 시작해볼까 대패질이 잘 될까 결이 잘 나갈까 시가 잘 나올까 그게 잘 들을까 약발이 잘 설까 지금 '빈 뜨락에 꽃잎은 제 혼자 지고 빈방엔 거문고 한 채 혼자

서 걸려 있네' 그대 동하시거들랑 길 떠나보시게나 이번엔 마름질 한번 제대로 해 보세나

입성 한 벌 진솔로 지어 보세나

— 정진규의 詩 「연애질」

장승업은 남의 집 머슴살이를 하더라도 순종하고 복종하는 일꾼은 절대 아니었을 것이다. 평생 그가 거처하는 집이란 그림을 청한 사람의 사랑방 한 칸을 전전하는 것이었다니, 욕심이 없으면 세상에 거침이 없는 법이 아닌가. 일을 하고 나면 한잔 술에 걸쭉한 농을 풀어내며 자신의 처지를 빗대기도 하였을 것이고, 돈이 생기면 기방에서 상처를 읽어 주는 여인들에게서 치유의 시간을 얻기도 하였을 것이다.

나이 마흔이 되어서야 장가를 든 장승업은 마음을 잡지 못하고 결혼 생활에 정을 붙이지 못하였다. 겨우 하룻밤을 지내고서는 구속이 싫어 자유분방한 생활을 계속하였다. 후사가 없이 세상을 떠난 이유도 인연 맺기를 피하는 그의 자유로운 삶의 방식 때문이었을 것이다.

자신의 '속엣것'이 넘쳐서 흘러나오는 시인의 상처처럼, 장승업이라는 화가도 피와 고름을 내보이면서 아픈 생과 진한 연애질을 한 셈이다.

사타구니에 걸어 놓은 붉은 주머니

장승업의 명성을 들은 고종이 그를 불러들여 병풍을 그리기를 원하였지만 장승업

은 쉽게 수락하지 않았다. 한 세기만 빨리 났어도 죽음을 부를 행동이었지만 다행스럽게도 오원 장승업이 살던 때는 조선 말이었다. 장승업의 입장에서는 아무리 임금이라 하더라도 그리고 싶은 그림이 아니었으니 달갑지 않았을 것이다.

그러나 장승업은 결국 궁으로 들어가야 하였다. 마음대로 나다니지도 못하고 좋아하는 술은 하루에 두어 번밖에 주지 않는 궁에서의 생활이 얼마나 답답하고 화가 났겠는가?

한 번은 그림 도구를 구한다며 도망을 쳤고, 또 한 번은 자신을 지키던 군인의 옷을 훔쳐 입고 도망을 쳤다. 이 일을 알게 된 임금은 불같이 화를 냈을 것이고, 다행히 장승업을 잘 알고 지내던 고관이 임금에게 간청을 해서 벌을 면하였다. 그 관리가 바로 민영환(閔泳煥)이었는데 민영환은 장승업을 자신의 별가에 머물게 하면서 병풍을 완성할 수 있도록 임금의 허락을 얻었다.

그러나 장승업은 갇혀 사는 일상이 숨이 막혔을 것이다. 더군다나 좋아하는 술마저 맘껏 마실 수 없었을 터이니 다시 술집으로 도망을 가고 말았다. 결국 그 병풍을 완성하지 못하였다고 전한다. 그만큼 그에게는 세속적인 법도는 중요한 것이 못되었고, 속세의 욕망도 하찮은 것이었음이 분명하다. 그저 돈이 있으면 술을 마시고 아름다운 여자의 치마폭에 그림을 그려줄 뿐 돈이나 권세, 명예에 대한 욕심은 털끝만큼도 없었던 것이다.

장승업은 마지막 조선왕조의 화법을 결산한 화가라고 할 수 있다. 그는 남종문인화에 북송화풍까지 받아들여 절충할 줄을 알았고, 청나라의 화법까지 받아들여 새로운 그림 세계를 완성하였다. 더군다나 그의 〈화조영모화(花鳥翎毛畵)〉를 보면 세밀한 묘사를 넘어 하나하나의 소재마다 생명력이 살아 꿈틀댄다. 마치 관찰자가 그림 속에 들어가 새나 꽃처럼 앉아 있거나 날고 있다는 착각에 빠지게 된다.

장승업이 그린 그림의 위대성보다 더 위대하였던 것은 그가 만들고 간 예술인의 삶,

그 자체의 아름다움과 고귀함이라고 한 수 있다, 그림 밑 개는 아닌, 그림스로만, 그림으로서 이야기하는 오원 장승업의 삶과 예술에 그의 천재성과 위대성이 있지 않은가?

김용준은 "오원은 사람의 생사는 뜬구름과 같은 것이어서 어디 경치 좋은 곳에 숨어 버리면 좋고, 크게 앓아서 죽고 나서 장사 지내는 것도 다 부질없는 일이라고 하였다"고 한다. 또 김용준은 장승업이 명성황후의 시해 사건이 일어난 이후 일본인들이 모여 살던 진고개 쪽으로는 평생 발걸음을 하지 않았다고 하였다. 이런 장승업의 기개는 그가 술과 그림에 미쳐 살면서도 가슴에 뜨거운 정신을 지녔던 지식인이었음을 보여 준다.

장승업은 쉰다섯 되던 해에 행방불명이 되었다고 전한다. 또 어떤 이는 그가 논두렁을 베고 죽었다고도 말한다. 장승업의 죽음은 모두의 마음속에 구름처럼 피었다가 사라졌는지 모르겠다. 그는 불현듯 살아나 21세기 우리 앞에서 언어의 붓을 휘두르고 있는 것은 아닌가?

시인은 오늘 시항아리를 빚는다. 그 항아리는 화가 장승업의 가슴에 묻혀 있던 희디흰 순수의 열정, 터질 듯 구워내던 꼭 그 항아리이다. 죽어 백 년이 지난 어느 날, 밖에서 들어온 몸처럼 시인의 문신을 탐한 화가의 손이 그의 머리맡에 넌지시 던져 놓고 간 항아리의 질료이다. 장승업과 시인이 만들어 내는 우주에 걸린 시항아리인 것이다.

■ 詩人 정진규(1939~2017)

1939년 경기도 안성 출생으로 1960년 동아일보 신춘문예로 등단하였다. 시집으로 『마른 수수깡의 평화』, 『들판의 비인 집이로다』, 『뼈에 대하여』, 『몸詩』, 『알詩』, 『도둑이 다녀가셨다』, 『本色』, 『껍질』, 『공기는 내 사랑』, 『율려집』, 『무작정』, 『모르는 귀』 등이 있다.

번호	그림	화가	재질	크기(cm)	소장처	출처
1	몽유도원도(夢遊桃源圖)	안견	비단에 수묵담채	38.6×106.2	일본 덴리대학 도서관	『한국 박물관 개관 100주년 기념 특별전』, 국립중앙박물관, 2009
2	고사관수도(高士觀水圖)	傳 강희안	종이에 수묵	23.4×15.7	국립중앙박물관	국립중앙박물관
3	산수도(山水圖)	傳 양팽손	종이에 수묵담채	88.2×46.5	국립중앙박물관	국립중앙박물관
4	탐매도(探梅圖)	傳 신잠	비단에 채색	43.9×210.5	국립중앙박물관	국립중앙박물관
5	송하보월도(松下步月圖)	傳 이상좌	비단에 수묵담채	190.0×81.8	국립중앙박물관	국립중앙박물관
6	월하탄금도(月下彈琴圖)	이경윤	비단에 수묵	31.2×24.9	고려대학교 박물관	고려대학교 박물관
7	풍죽도(風竹圖)	이정	비단에 수묵	115.6×53.3	메트로폴리탄미술관	메트로폴리탄미술관
8	산수도(山水圖)	이정	종이에 수묵	34.5×23.5	국립중앙박물관	국립중앙박물관
9	달마도(達磨圖)	김명국	종이에 수묵	83.0×57.0	국립중앙박물관	국립중앙박물관
10	자화상(自畵像)	윤두서	종이에 수묵담채	38.5×20.3	해남 녹우당 소장	『공재 윤두서』 국립광주박물관, 2014

11	어초문답도(漁樵問答圖)	이명욱	종이에 수묵담채	173.2×94.3	간송미술관	『간송문화』 간송미술문화재단, 2014
12	공산무인도(空山無人圖)	최북	종이에 수묵담채	33.5×38.5	개인 소장	『호생관 최북』 국립전주박물관, 2012
13	금강전도(金剛全圖)	정선	종이에 수묵담채	130.7×94.1	삼성미술관 리움	『한국의 국보』 문화재청, 2007
14	행주도(行舟圖)	조영석	종이에 수묵담채	42.0×29.0	개인 소장	『화인열전 2』 유홍준, 2008
15	파교심매도(灞橋尋梅圖)	심사정	비단에 수묵담채	115.0×50.5	국립중앙박물관	국립중앙박물관
16	설송도(雪松圖)	이인상	종이에 수묵	117.2×52.4	국립중앙박물관	국립중앙박물관
17	포의풍류도(布衣風流圖)	김홍도	종이에 수묵담채	27.9×37.0	삼성미술관 리움	『화원』 삼성미술관 리움, 2011
18	주유청강(舟遊淸江)	신윤복	종이에 수묵담채	28.2×35.2	간송미술관	『간송문화』 간송미술문화재단, 2014
19	세한도(歲寒圖)	김정희	종이에 수묵	23.3×108.3	개인 소장	『한국의 국보』 문화재청, 2007
20	고사세동도(高士洗桐圖)	장승업	비단에 수묵담채	141.8×39.8	삼성미술관 리움	『湖巖美術館名品圖錄』 호암미술관, 1982

그림,
시를
만나다